U0019102

# Hello Classic

## 寫給年輕人的
# 古典音樂小史

**連乖戾的貝多芬都萌得不要不要！**
**認識30位作曲大師的快樂指南**

洪允杓 홍윤표 著

林芳如 譯

IOO 原點
IN
300

# 目 次

# 在古典樂大門前相遇的30位音樂家

叔本華（Arthur Schopenhauer）將音樂定義為「擁有藝術天分的作曲家，發現聲音的理想和諧後所構成的藝術」。依他的見解，音樂與其他藝術有所差別，是最接近本質的藝術形態。他認為，若其他藝術（造型藝術或語言藝術）是重現本質之影的創作，那麼音樂便是與本質相遇的優越藝術，因此音樂帶來的感動與影響往往非比尋常。

也許音樂家與音樂的故事只是畫蛇添足，使人們在享受音樂時平添多餘偏見。但是叔本華的音樂見解透徹，令人無法抗拒，他解釋了為什麼我們聽到好音樂時，會滿心感動。

因此，我試圖透過結合不如音樂優越的造型藝術和語言藝術的漫畫來談音樂，以我的笨拙能力來說這也許是太勉強了。雖然這種形式很難表達音樂能帶給人們的感動，但站在音樂是社會產物之一的立場來說，要我放棄對於作曲家和他們生活年代的好奇心實在太難了。幸好一邊畫漫畫，一邊累積學習到的知識，成了幫助我接近古典樂的指路明燈。

這部作品創作的開端多虧了艾瑞克·薩提（Erik Satie）那神秘又沉寂的《吉諾佩第》（Gymnopédie）。薩提的古怪行為、與畫家模特兒蘇珊·瓦拉東（Suzanne Valadon）的短暫戀愛，與瓦拉東的兒子、畫家莫里斯·尤特里羅（Maurice Utrillo）

交織的緣分，將這些妝點成非虛構漫畫便是這本漫畫的起點。尋找其他感到親近的音樂時，找到《皮爾金組曲》（Peer Gynt Suites），因此又遇見了作曲家愛德華·葛利格（Edvard Grieg）……愉快又輕鬆的漫畫創作就這樣源源不絕地接下去。惡疾纏身，英年早逝的舒伯特（Schubert）、對表演和無盡的辛苦旅程感到厭倦的莫札特（Mozart）、在逐漸失去聽力的痛苦中展現人類意志的偉大的貝多芬（Beethoven）……等等，為音樂賭上一切，比誰都還熱情地生活的30位音樂家。

　　以春日散步般輕快的心態與裝扮啟程出發的我，在這趟古典樂漫畫之旅中，遇上了難以輕易渡過的溪谷，攀登了艱難的險峻山峰，連天氣都變化無常，足足過了三年，如今才「抵達」化為一本書。對於跟我一樣，已經開始古典樂旅程或朝向夢想啟程的讀者而言，期待這本漫畫能成為大有幫助的快樂指南。

2014年10月

洪允杓

# 巴洛克音樂，百花齊放

韋瓦第：紅髮神父
巴哈：音樂之父
韓德爾：愛英國的德國人

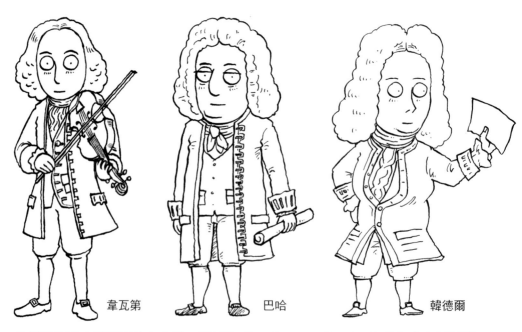

韋瓦第　　　　巴哈　　　　韓德爾

若說到廣受大眾喜愛的古典樂，《四季》（Le Quattro Stagioni）的作曲家韋瓦第（Antonio Vivaldi）肯定名列前茅。此外，超越巴洛克音樂，可說是古典樂最厲害的巨匠巴哈（Johann Sebastian Bach）與韓德爾（Georg Friedrich Händel）生於同個時代，讓後期巴洛克音樂之花綻放。同一年出生、接受同一個眼科醫生治療卻都失明的巴哈與韓德爾，他們之間的特殊緣分，以及兩人形成對比的音樂風格與人生經歷，他們留下的音樂超越了時代，令人對藝術的偉大和生命肅然起敬。

# Antonio Vivaldi

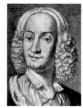

**安東尼奧‧韋瓦第（1678年3月4日～1741年7月28日）**
以小提琴協奏曲《四季》聞名，來自義大利威尼斯的神職人員兼作曲家、小提琴家。作品包含四十多部歌劇、五百首以上的協奏曲以及難以計數的教會音樂和器樂。尤其是他完成的三樂章型態協奏曲，也對巴哈影響深遠。

# Johann Sebastian Bach

**約翰‧塞巴斯蒂安‧巴哈（1685年3月31日～1750年7月28日）**
巴洛克音樂的代表作曲家，亦是當代最棒的管風琴演奏家。出生於音樂世家，創作出許多能代表巴洛克音樂的作品，是古典樂史上極具影響力的人物。雖然當時眾人對他的評價是水準遠不及韋瓦第和韓德爾，但19世紀時孟德爾頌等多名音樂家重新對他做出評價，因而被視為史上最偉大的作曲家，受人尊敬。巴哈留下許多結構複雜又縝密的作品，例如《馬太受難曲》（St. Matthew Passion）、《約翰受難曲》（St. John Passion）、托卡塔與賦格（Toccata and Fugue）、 無伴奏大提琴組曲（The six Cello Suites）、《布蘭登堡協奏曲》（Brandenburg Concertos）、《郭德堡變奏曲》（Goldberg Variations）等。

# Georg Friedrich Händel

**蓋歐格‧弗里德里希‧韓德爾（1685年2月23日～1759年4月14日）**
與巴哈並駕齊驅的巴洛克音樂巨匠。在英國創作的歌劇《里納爾多》（Rinaldo）成功後，待在英國創作了一百多部歌劇。留下《水上音樂》（The Water Music）、《皇家煙火》（Music for the Royal Fireworks）等器樂曲。到了晚年，韓德爾的目光從歌劇轉向神劇，創作了《彌賽亞》（Messiah）、《猶太的麥克比阿斯》（Judas Maccabaeus）等名作。有別於忠於形式的巴哈，藉由著重於和弦和旋律的華麗莊嚴音樂，享有盛名。

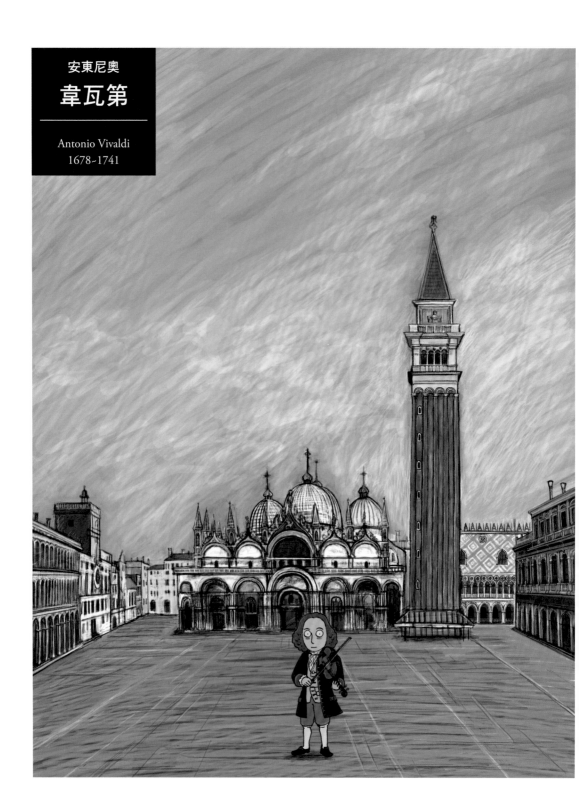

安東尼奧
# 韋瓦第

Antonio Vivaldi
1678~1741

1708年冬天，丹麥與挪威國王弗雷德里克四世（Frederik IV）

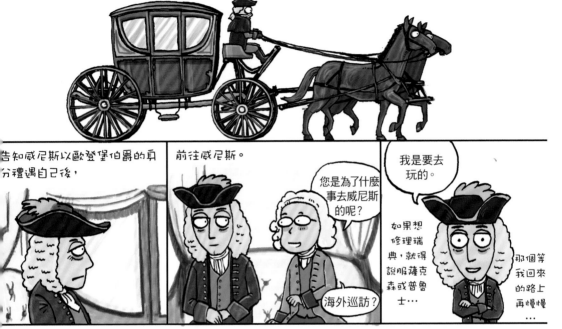

告知威尼斯以歐登堡伯爵的身分禮遇自己後，

前往威尼斯。

您是為了什麼事去威尼斯的呢？

海外巡訪？

我是要去玩的。

如果想修理瑞典，就得說服薩克森或普魯士…

那個等我回來的路上再慢慢…

13至16世紀，威尼斯共和國與拜占庭帝國、神聖羅馬帝國並駕齊驅，掌握了地中海貿易。由於跟鄂圖曼帝國發生衝突，失去了賽普勒斯（1571年）、克里特（1669年）等領土，不斷衰落。

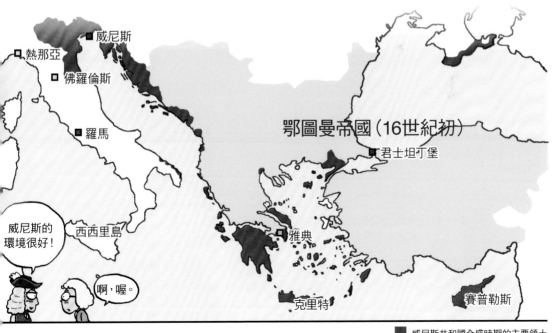

威尼斯的環境很好！

啊，喔。

威尼斯　熱那亞　佛羅倫斯　羅馬　鄂圖曼帝國（16世紀初）　君士坦丁堡　西西里島　雅典　克里特　賽普勒斯

■ 威尼斯共和國全盛時期的主要領土

不過，這段時間在這座城市積累的藝術祝福，並沒有隨著歲月黯然失色。

威尼斯畫派…

貝里尼
(Giovanni Bellini)

吉奧喬尼
(Giorgione)

提香
(Tiziano Vecellio)

丁托列托
(Tintoretto)

維諾內些
(Paolo Veronese)

音樂界有…

你知道韋瓦第嗎？

當然啊，《四季》！

不對啦，那個音樂還沒問世…

總之，我要去聽音樂會，還要請他作曲。

逛街是一定要的！我要在威尼斯大買特買玻璃工藝品！

＊《四季》於1725年發表

國王度過了愉快的時間…

面具嘉年華

天天狂歡

♪

威尼斯共和國舉辦貢多拉大賽，以示歡迎弗雷德里克四世

是因為冬季王國的國王來了嗎…

聽說那年冬天很冷。

Luca Carlevarijs畫作

參加了韋瓦第指揮的音樂會，收到了12首奏鳴曲…

我回去之後要找人演奏。

韋瓦第開始獲得整個歐洲的認可。

安東尼奧

韋瓦第

10

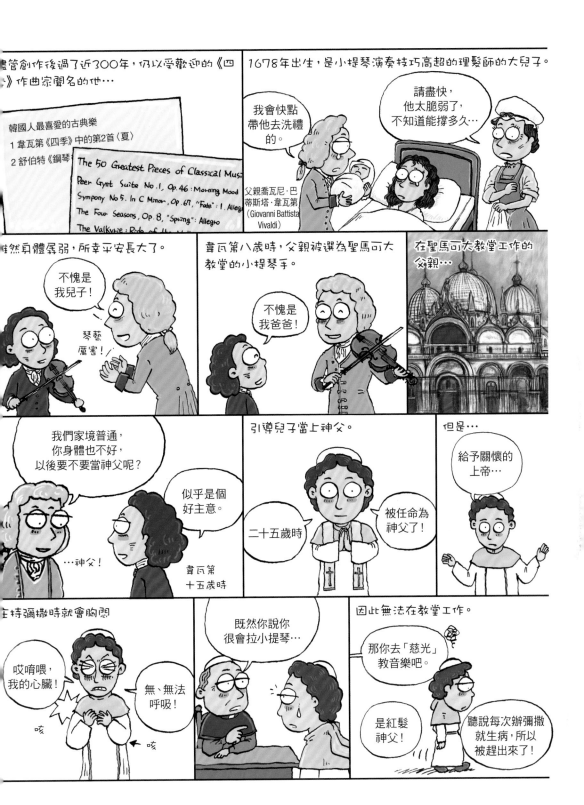

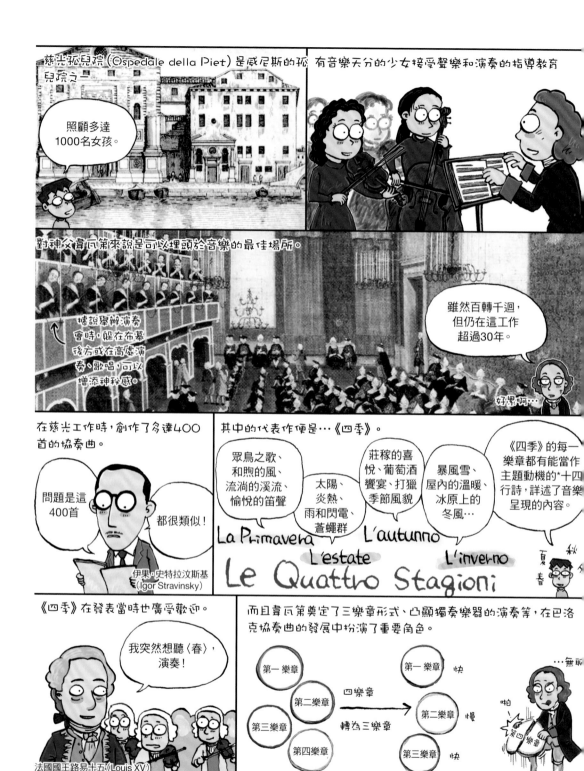

慈光孤兒院 (Ospedale della Piet) 是威尼斯的孤兒院之一。

照顧多達1000名女孩。

有音樂天分的少女接受聲樂和演奏的指導教育

對神父韋瓦第來說是可以埋頭於音樂的最佳場所。

據說舉辦演奏會時，躲在布幕後方或在高處演奏、歌唱，可以增添神秘感。

雖然百轉千迴，但仍在這工作超過30年。

好累阿…

在慈光工作時，創作了多達400首的協奏曲。

問題是這400首

都很類似！

伊果·史特拉汶斯基 (Igor Stravinsky)

其中的代表作便是…《四季》。

眾鳥之歌、和煦的風、流淌的溪流、愉悅的笛聲

太陽、炎熱、雨和閃電、蒼蠅群

莊稼的喜悅、葡萄酒饗宴、打獵季節風貌

暴風雪、屋內的溫暖、冰原上的冬風…

《四季》的每一樂章都有能當作主題動機的*十四行詩，詳述了音樂呈現的內容。

La Primavera　　L'autunno
L'estate　　L'inverno
Le Quattro Stagioni

《四季》在發表當時也廣受歡迎。

我突然想聽〈春〉，演奏！

法國國王路易十五 (Louis XV)

而且韋瓦第奠定了三樂章形式、凸顯獨奏樂器的演奏等，在巴洛克協奏曲的發展中扮演了重要角色。

第一樂章
第二樂章
第三樂章
第四樂章

四樂章
轉為三樂章

第一樂章　快
第二樂章　慢
第三樂章　快

…無恥

啪

*十四行詩：韻文的一種

12

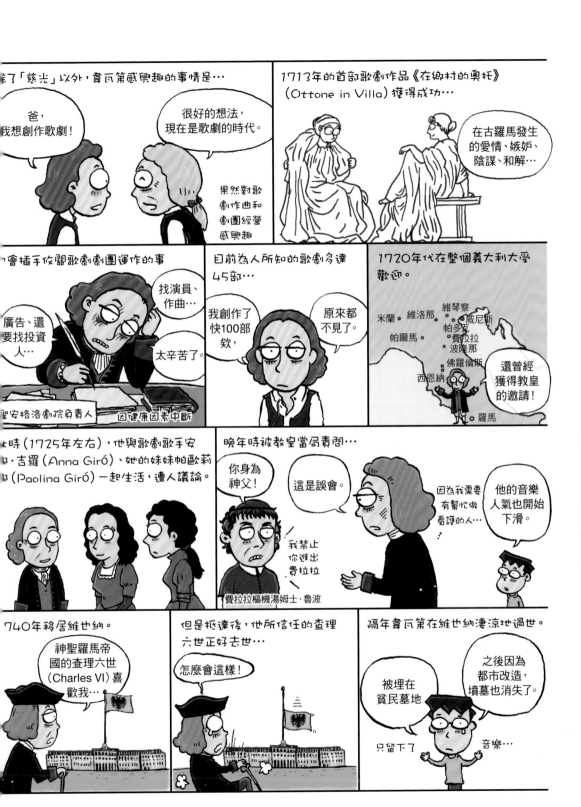

除了「慈光」以外，韋瓦第感興趣的事情是…

爸，
我想創作歌劇！

很好的想法，
現在是歌劇的時代。

果然對歌
劇作曲和
劇團經營
感興趣

1713年的首部歌劇作品《在鄉村的奧托》
（Ottone in Villa）獲得成功…

在古羅馬發生
的愛情、嫉妒、
陰謀、和解…

也會插手攸關歌劇劇團運作的事

找演員、
作曲…

廣告、還
要找投資
人…

太辛苦了。

聖安格洛劇院負責人

因健康因素中斷

目前為人所知的歌劇多達
45部…

我創作了
快100部
欸，

原來都
不見了。

1720年代在整個義大利大受
歡迎。

米蘭　維洛那　維琴察
帕多瓦　威尼斯
帕爾馬　費拉拉
波隆那
佛羅倫斯
西恩納
羅馬

還曾經
獲得教皇
的邀請！

此時（1725年左右），他與歌劇歌手安
娜·吉羅（Anna Giró）、她的妹妹帕歐莉
娜（Paolina Giró）一起生活，遭人議論。

晚年時被教皇當局責問…

你身為
神父！

這是誤會。

因為我需要
有幫忙做
看護的人…

他的音樂
人氣也開始
下滑。

我禁止
你進出
費拉拉

費拉拉樞機湯姆士·魯波

1740年移居維也納。

神聖羅馬帝
國的查理六世
（Charles VI）喜
歡我…

但是抵達後，他所信任的查理
六世正好去世…

怎麼會這樣！

隔年韋瓦第在維也納淒涼地過世。

之後因為
都市改造，
墳墓也消失了。

被埋在
貧民墓地

只留下了

音樂…

約翰・塞巴斯蒂安
# 巴哈

Johann Sebastian Bach
1685~1750

1747年剛完工的普魯士波茨坦無憂宮（Sans Souci）

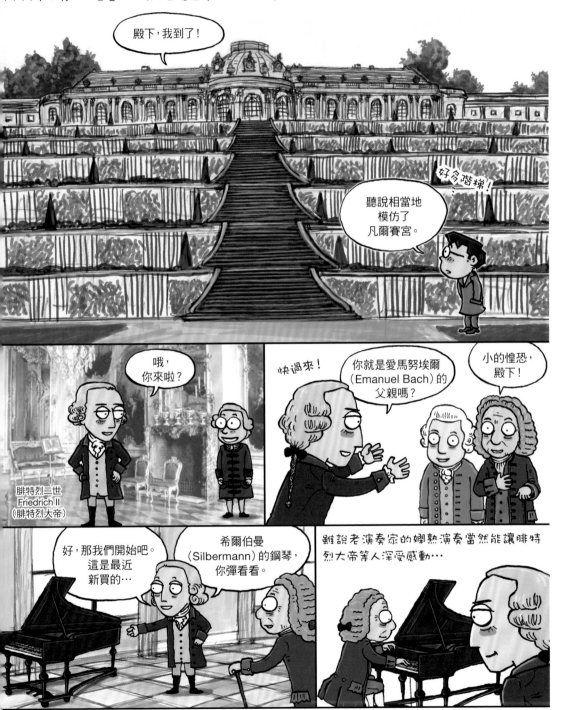

殿下，我到了！

好多階梯！

聽說相當地
模仿了
凡爾賽宮。

哦，
你來啦？

腓特烈三世
Friedrich II
（腓特烈大帝）

快過來！

你就是愛馬努埃爾
（Emanuel Bach）的
父親嗎？

小的惶恐，
殿下！

好，那我們開始吧。
這是最近
新買的…

希爾伯曼
（Silbermann）的鋼琴，
你彈看看。

雖說老演奏家的嫻熟演奏當然能讓腓特
烈大帝等人深受感動…

但當時誰也沒發現他是多麼偉大的音樂家。

德勒斯登宮廷畫師豪斯曼 (Elias Gottlob Haussmann)
畫的巴哈肖像畫 (1746年，巴哈六十一歲)

連巴哈本人
都不知道。

這天跟腓特烈大帝度過愉快時光的他

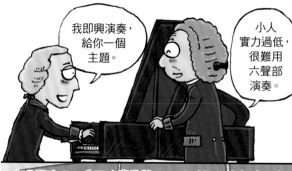

我即興演奏，
給你一個
主題。

小人
實力過低，
很難用
六聲部
演奏。

不久後，他用國王提出的主題創作出
各式各樣的音樂，獻給腓特烈大帝。

跟《賦格的藝術》(The
Art of Fugue) 同是首屈
一指的名作。

音樂的奉獻

Das Musikalisches Opfer

這場歷史性的會面在喜愛藝術的腓特烈大帝親自取名的宮殿中發生了…

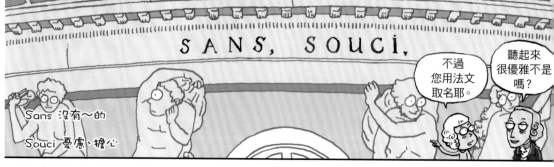

S A N S,　S O U C i,

Sans 沒有～的

Souci 憂慮、擔心

不過
您用法文
取名耶。

聽起來
很優雅不是
嗎？

猶如宮殿名稱，這是巴哈憂心忡忡的一生中少見的幸福瞬間。

我也因此
可以順便來
抱抱孫子。

真的
很謝謝你來，
爸爸！

巴哈的二兒子
愛馬努埃爾·巴哈，
擔任腓特烈二世的
大鍵琴師

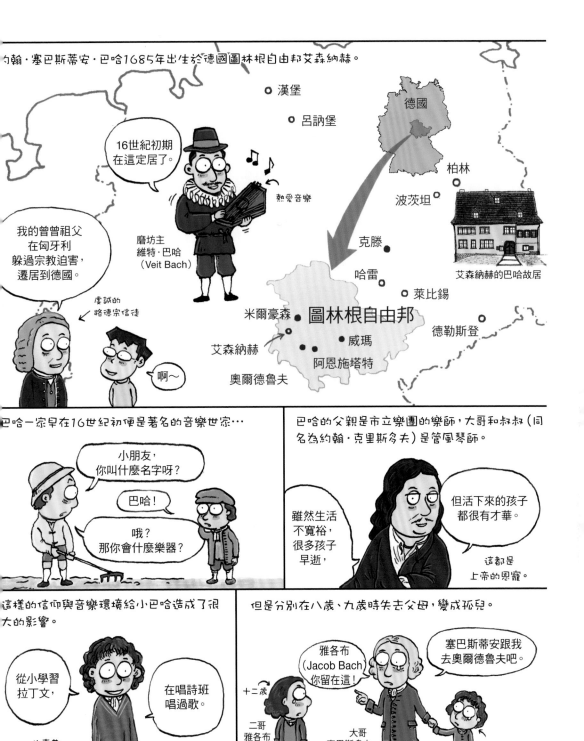

約翰·塞巴斯蒂安·巴哈1685年出生於德國圖林根自由邦艾森納赫。

德國

○ 漢堡

○ 呂訥堡

16世紀初期在這定居了。

柏林

磨坊主
維特·巴哈
（Veit Bach）

熱愛音樂

波茨坦 ○

艾森納赫的巴哈故居

我的曾曾祖父在匈牙利躲過宗教迫害，遷居到德國。

克滕 ●

虔誠的
路德宗信徒

哈雷 ●

○ 萊比錫

米爾豪森 ○　圖林根自由邦

德勒斯登 ○

艾森納赫 ●　　● 威瑪

啊～

奧爾德魯夫　　阿恩施塔特

---

巴哈一家早在16世紀初便是著名的音樂世家…

小朋友，
你叫什麼名字呀？

巴哈！

哦？
那你會什麼樂器？

---

巴哈的父親是市立樂團的樂師，大哥和叔叔（同名為約翰·克里斯多夫）是管風琴師。

雖然生活
不寬裕，
很多孩子
早逝，

但活下來的孩子都很有才華。

這都是
上帝的恩寵。

---

這樣的信仰與音樂環境給小巴哈造成了很大的影響。

從小學習
拉丁文，

在唱詩班
唱過歌。

也喜歡
欣賞管風琴！

---

但是分別在八歲、九歲時失去父母，變成孤兒。

雅各布
（Jacob Bach）
你留在這！

塞巴斯蒂安跟我去奧爾德魯夫吧。

十二歲

二哥
雅各布

大哥
克里斯多夫
（Christoph Bach）

九歲

17

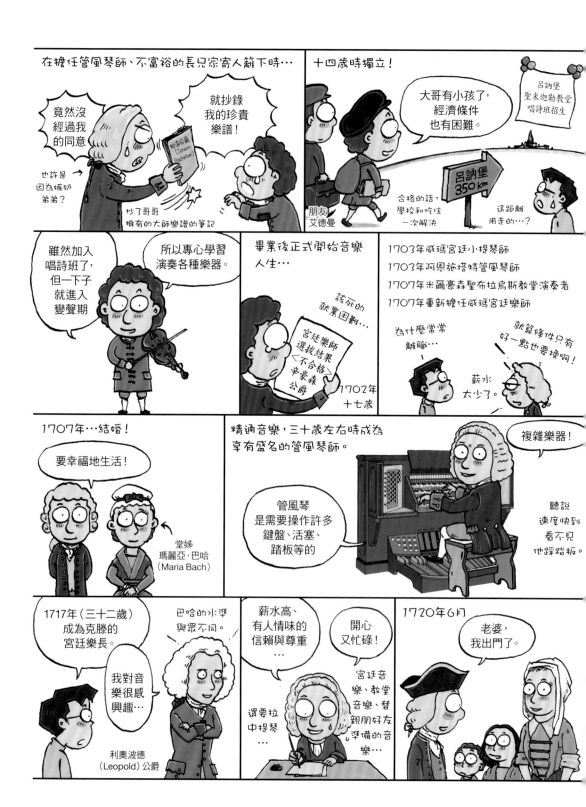

公爵要去泡溫泉療養，我要隨行。

大概一個月。

出發時

瑪麗亞的健康還沒什麼問題…

結果那成了最後一面

路上小心！

巴哈一個月後回來時，已經是瑪麗亞葬禮過後的事了。

生下七名子女，三名早夭。

大女兒
凱瑟琳娜
（Catharina）
十二歲

卡爾·飛利浦
（Carl Philip）
六歲

長子
威廉·弗里德曼
（Wilhelm Friedemann）
十歲

老么五歲
戈特弗里德·
伯恩哈德·巴哈
（Gottfried Bernhard）

瑪麗亞的死因不詳。

此後過了18個月（1721年）巴哈第二次結婚。

聽說她的音樂素養高，尤其精通聲樂。

比巴哈年輕十六歲，兩人育有13名子女。

安娜·瑪德蓮娜·巴哈
（Anna Magdalena Bach）

看來他很愛妻。

《獻給安娜·瑪德蓮娜·巴哈的筆記本》
（Notebook for Anna Magdalena Bach）

尤其是這年（1722年）在布蘭登堡侯爵路德維希的委託之下獻上多首曲子…

需要太多樂器了

布蘭登堡協奏曲

跟我的樂團不搭。

據說實際上路德維希侯爵一次也沒演奏過。

多虧了那個音樂你才能青史留名的耶…

竟然隨便插在書架中！

又完成了《平均律鍵盤曲集》（The Well-Tempered Clavier）。

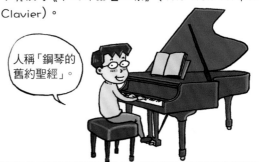

人稱「鋼琴的舊約聖經」。

這時巴哈的僱主利奧波德公爵結婚了，
妳臉色看起來不太好，我們先回去休息吧。
堂表親
我光聽音樂就覺得頭痛
新娘費德麗卡·亨麗埃塔（Frederica Henriette）

但是王妃對音樂不感興趣。
是時候該離開了。
沒錯，還有小孩教育的問題，
去學區好的大城市吧。

1723年巴哈在兩萬人口的萊比錫住下。
當上聖多馬教堂合唱團的指揮（Cantor）了。
過世之前待了27年的地方。
第三個故鄉

僅管萊比錫的生活
市議員
就像有一群囉唆的…婆家生活！
學歷普通
經歷普通
個性不怎麼樣
全部都很一般

是一連串的
還得在學校教拉丁文
年薪縮水為1/4
每天指導唱詩班
沒有市長的許可，不得旅行…
教會音樂的作曲不能太張揚

苦難…
活動音樂作曲
葬禮音樂
婚禮音樂
其他委託音樂
還要大量作曲才行…

因為特有的勤勉個性，取得驚人的音樂成果。
就算再怎麼累，作曲時還是很開心！
足足有300首清唱套曲…
一週寫一首嗎？
1724年《約翰受難曲》
1729年《馬太受難曲》

取自學生名字的《郭德堡變奏曲》（1731年）
請您做一首能改善失眠症的曲子。
等等～
1733年開始創作《大彌撒曲*》。
每天晚上深受失眠症所苦的凱薩林（Kaiserling）伯爵演奏的學生。
忙碌
您都不用睡覺嗎？

*Grosse Messe

20

1717年7月17日，英國國王喬治一世（George I）從懷特霍爾宮出發，沿著泰晤士河到切爾西郊遊。

音樂造詣很高的喬治一世

這音樂是誰作曲的？

殿下，是韓德爾！

韓德爾嗎…？

這傢伙！

緊握拳頭…

當時開始在英國打響名號的韓德爾跟國王喬治一世有一段孽緣。

要他滿意才行啊！

尼古拉‧普桑（Nicolas Poussin）的畫作〈雷那多和亞美〉（Rinaldo and Armida）（1616年）

韓德爾本來是漢諾威選侯國的宮廷樂長（Kapellmeister），

以後就麻煩你啦。

好的，殿下！

摸准休假拜訪英國時，在那發表的歌劇一舉成功…

歌劇《里納爾多》

電影《絕代艷姬》（Farinelli）中也介紹過的詠嘆調〈讓我哭泣〉（Let Me Cry）很有名

未經允許就在英國住了下來。

以後就麻煩你啦。

好的，殿下！

安妮女王（Queen Anne）1665-1714年

怎麼還不回來？

漢諾威選侯國

在英國生活比在窮鄉僻壤的漢諾威好多了。難不成他會來抓我？

但是，1714年沒有子嗣的安妮女王（五個小孩都夭折）駕崩…

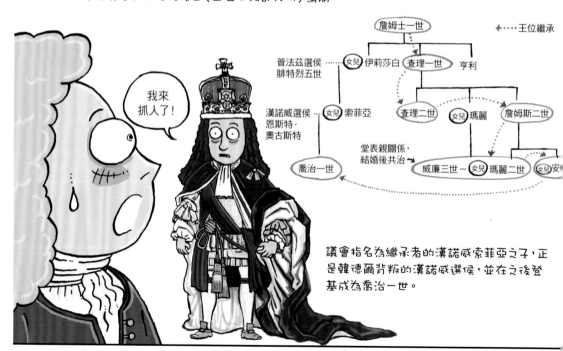

我來抓人了！

←‥‥ 王位繼承

詹姆士一世

普法茲選侯腓特烈五世 ‥‥‥ 女兒 伊莉莎白　查理一世　亨利

漢諾威選侯恩斯特‧奧古斯特 ‥‥ 女兒 索菲亞

查理二世　女兒 瑪麗　詹姆斯二世

喬治一世

堂表親關係，結婚後共治

威廉三世 ‥‥ 女兒 瑪麗二世　女兒 安

議會指名為繼承者的漢諾威索菲亞之子，正是韓德爾背叛的漢諾威選侯，並在之後登基成為喬治一世。

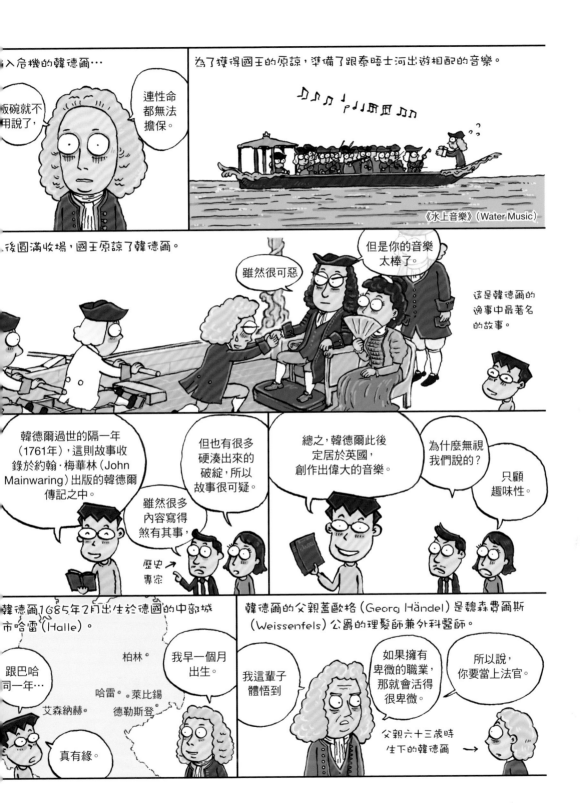

小韓德爾一表現出對音樂的喜愛…

爸爸我比誰都還清楚音樂家受到了怎樣的待遇！你絕對不能當個「戲子」！

你要成為法官！

不過他的母親相信兒子的才能…

多蘿西亞·韓德爾
(Dorothea Händel)

買小鍵琴*讓他在閣樓練習。

他父親工作的魏森費爾斯宮廷也知道了韓德爾的才華，

你看到你兒子的才華了嗎？你要好好栽培啊！

因此正式接受音樂教育…

小提琴、雙簧管、大鍵琴…

從風琴到對位法都是我教的。

托韓德爾的福露個面 →

第一任老師弗里德里希·查豪
(Friedrich Zachow)

獲邀前往柏林，以神童聞名（1698年）。

魏森費爾斯宮廷樂長博農奇尼
(Giovanni Bononcini)

索菲亞·夏綠蒂
漢諾威選帝侯夫人

普魯士腓特烈一世
(Friedrich I)

父親
1年前去

但他還是接受父親的遺願上大學…

我成為法律系學生了！

…孝子

1702年進入哈雷-維騰貝格大學…

雖然去上學，但很快就接受漢堡歌劇劇團的提議，中途退學了。

果然還是要來大城市！

成為大鍵琴師和小提琴師

1678年建立的大眾歌劇院

*小鍵琴：巴洛克時代最受歡迎的鍵盤樂器之一。

26

韓德爾在漢堡開始創作歌劇曲目…

1705年
《阿蜜拉》(Almira)、
《尼祿》(Nero)

這就是我想做的事情！

受麥第奇家族之邀，待在佛羅倫斯…

歌劇果然還是要在發源地學習…

之後搬到羅馬，創作了多首宗教音樂。

1707年《上主如是說》(Dixit Dominus)

這附近短時間內禁止上演歌劇！

…那也沒辦法…

梵諦岡教廷

以戲累積的名聲，1710年漢諾威選侯格奧爾格一世任命他為宮廷樂長。

久仰大名，以後就拜託你了。

再逃…也逃不出我的手掌心

後來的喬治一世

看到你我就突然想起這麼一句話。

嗯？

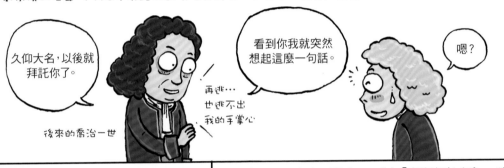

結果在英國落腳的他接受資助人的幫忙並作曲…

1717~1718年《項多斯頌歌》(Chandos Anthem)、迷你歌劇《艾西斯與加拉提亞》(Acis and Galatea)

Danke*…
不不…
是謝謝…

您就待在我家吧！

詹姆士·欽多斯
(James Brydges)

支持韓德爾的貴族投資持股，成立「皇家音樂協會」，讓他能盡情地進行巴洛克歌劇的公演。

| | |
|---|---|
| 1720 Radamisto | 1726 Scipione |
| 1721 Muzio Sievola | 1726 Alessandro |
| 1721 Floridante | 1727 Admeto |
| 1723 Ottone | 1727 Riccardo Primo |
| 1723 Flavio | 1728 Siroe |
| 1724 Giulio Cesare | 1728 Tolomeo |
| 1724 Tamerlano | 1729 Lotario |
| 1725 Rodelinda | |

位於倫敦乾草市場的專門劇院OPEN！

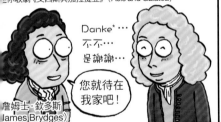

當然也會替王室做音樂…

任命你為皇家音樂學院的音樂總監！

留下了喬治二世加冕頌歌（1727年）、安妮公主結婚頌歌（1734年）等。

《牧師查德》(Zadok the Priest)之後在所有的英國加冕儀式上被演奏。

每次英國王室的結婚典禮上都會演奏《就是今日》(This is the Day)。

很厲害吧…

這些曲子現在聽起來很是美妙。

Danke：德文的「謝謝」。

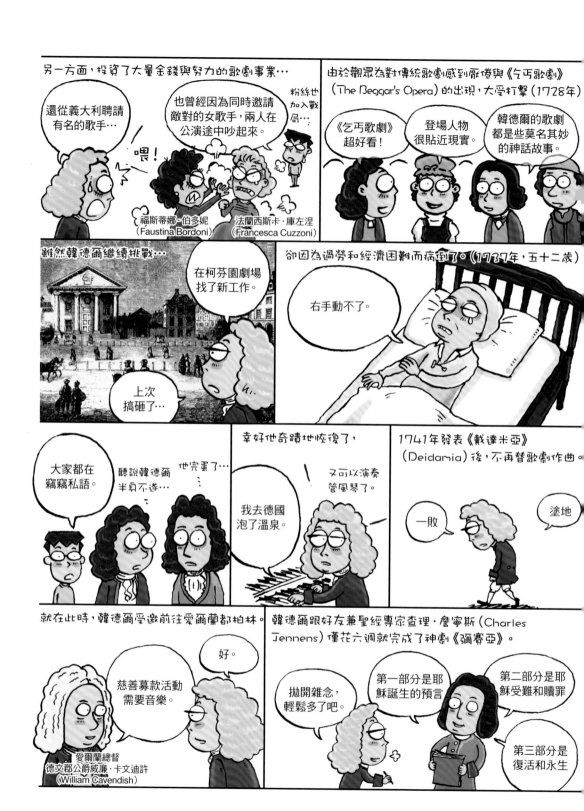

另一方面，投資了大量金錢與努力的歌劇事業⋯

還從義大利聘請有名的歌手⋯

也曾經因為同時邀請敵對的女歌手，兩人在公演途中吵起來。

粉絲也加入戰局⋯

喂！

福斯蒂娜·伯多妮（Faustina Bordoni）

法蘭西斯卡·庫左涅（Francesca Cuzzoni）

由於觀眾為對傳統歌劇感到厭倦與《乞丐歌劇》（The Beggar's Opera）的出現，大受打擊（1728年）

《乞丐歌劇》超好看！

登場人物很貼近現實。

韓德爾的歌劇都是些莫名其妙的神話故事。

雖然韓德爾繼續挑戰⋯

在柯芬園劇場找了新工作。

上次搞砸了⋯

卻因為過勞和經濟困難而病倒了。（1737年，五十二歲）

右手動不了。

大家都在竊竊私語。

聽說韓德爾半身不遂⋯

他完蛋了⋯

幸好他奇蹟地恢復了，

又可以演奏管風琴了。

我去德國泡了溫泉。

1741年發表《戴達米亞》（Deidamia）後，不再替歌劇作曲。

一敗

塗地

就在此時，韓德爾受邀前往愛爾蘭都柏林。

慈善募款活動需要音樂。

好。

愛爾蘭總督德文郡公爵威廉·卡文迪許（William Cavendish）

韓德爾跟好友兼聖經專家查理·詹寧斯（Charles Jennens）僅花六週就完成了神劇《彌賽亞》。

拋開雜念，輕鬆多了吧。

第一部分是耶穌誕生的預言

第二部分是耶穌受難和贖罪

第三部分是復活和永生

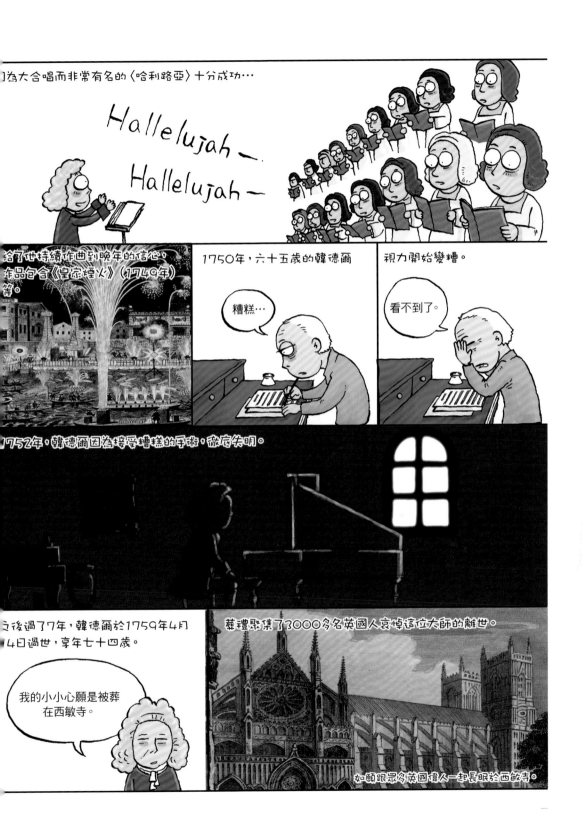

# 音樂之都，維也納巨匠

海頓：溫柔的魅力
莫札特：受神寵愛的天才
貝多芬：挑戰命運吧

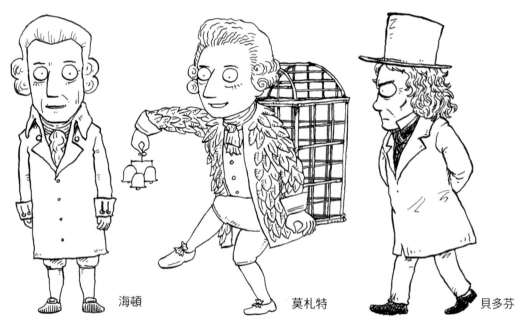

海頓　　　　　莫札特　　　　　貝多芬

維也納是威震全歐洲一時的神聖羅馬帝國首都，也是哈布斯堡王朝（Habsburg）的基地。正如其地位，無數音樂家以維也納為中心活動。一輩子替埃斯特哈齊家族（Eszterháza）工作的海頓（Franz Joseph Haydn）成為自由身之後，在維也納度過晚年。莫札特和貝多芬也是維也納的驕傲。事實上，晚年的韋瓦第也是在維也納過世的。參加貝多芬的葬禮、隔年聲名大噪的舒伯特也是維也納的音樂家。之後的浪漫主義時代出現了布拉姆斯（Johannes Brahms）、馬勒（Gustav Mahler）等大師，維也納的音樂家多到不提這座城市就無法敘述古典樂的故事。

# Franz Joseph Haydn

**法蘭茲‧約瑟夫‧海頓（1732年3月31日～1809年5月31日）**

留下100多部交響樂，獲得「交響樂之父」的別稱。除了交響樂之外，也奠定了弦樂四重奏、奏鳴曲的形式。他替埃斯特哈齊家族效力長達30年，晚年獲得自由後，主要在維也納活動，揚名歐洲，尤其受到英國人的矚目。他為人寬厚，綽號是「海頓爸爸」。在長壽相當罕見的那個時代，享年七十七歲，留下《告別交響曲》（Farewell）、《驚愕交響曲》（Surprise）、《倫敦交響曲》（London）等多首交響曲。晚年時，他也曾創作宗教樂曲，留下神劇《創世記》（Die Schöpfung）、《四季》（Die Jahreszeiten）等巨作。

# Wolfgang Amadeus Mozart

**沃夫岡‧阿瑪迪斯‧莫札特（1756年1月27日～1791年12月5日）**

神童、天才、天賜的才華。莫札特無須多加解釋的美麗音樂和短暫人生令人惋惜，雖然人生短暫，只活了35年，但他所留下的包含58部交響樂的管弦樂曲、協奏曲、室內樂曲、歌劇等無數作品，無一不美妙動人。他的音樂被特別推舉為經典的胎教音樂，即使是古典樂入門者，聽起來也會覺得溫暖、豐富、平和、自由又純粹。莫札特的音樂跨越時代，始終受到大眾和後代音樂家的支持。

# Ludwig van Beethoven

**路德維希‧范‧貝多芬（1770年12月17日～1827年3月26日）**

法國大革命激發出的舊體制相關疑問和挑戰席捲了歐洲，最適合這風雲變幻時期的，正是貝多芬的音樂。在這個神、國家、階級、宗教支配的世界中，他受盡苦難，仍以不屈服的意志克服，證明人類天性的偉大和寶貴，宣告超人與英雄的誕生，是為時代所需的音樂家。他創作出《英雄交響曲》（Eroica）、《命運交響曲》（Destiny）、《田園交響曲》（Pastoral）、《合唱交響曲》（Choral）等十首交響曲（包含未完成的第十號），以及《悲愴奏鳴曲》（Sonata Pathétique）、《月光奏鳴曲》（Moonlight Sonata）等被稱為鋼琴新約聖經的32首奏鳴曲，與宗教音樂和協奏曲等，確立古典主義並宣示浪漫主義開始。

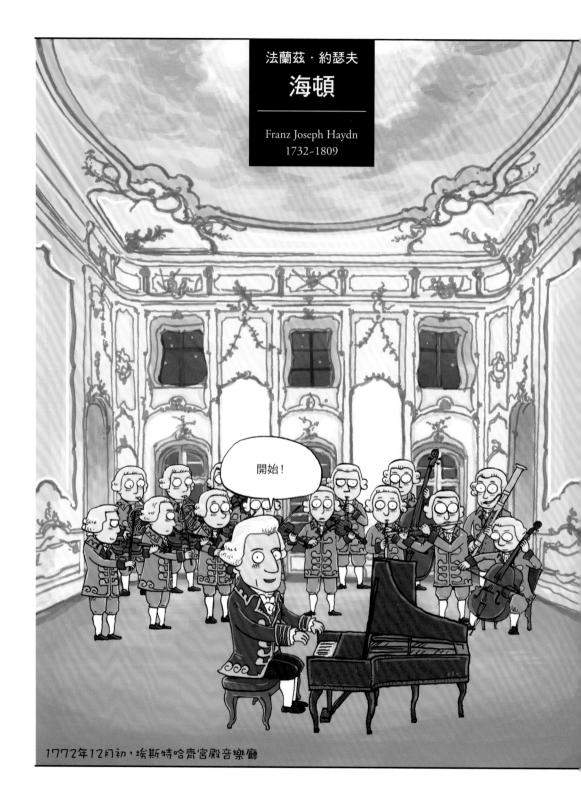

法蘭茲．約瑟夫
海頓

Franz Joseph Haydn
1732-1809

開始！

1772年12月初，埃斯特哈齊宮殿音樂廳

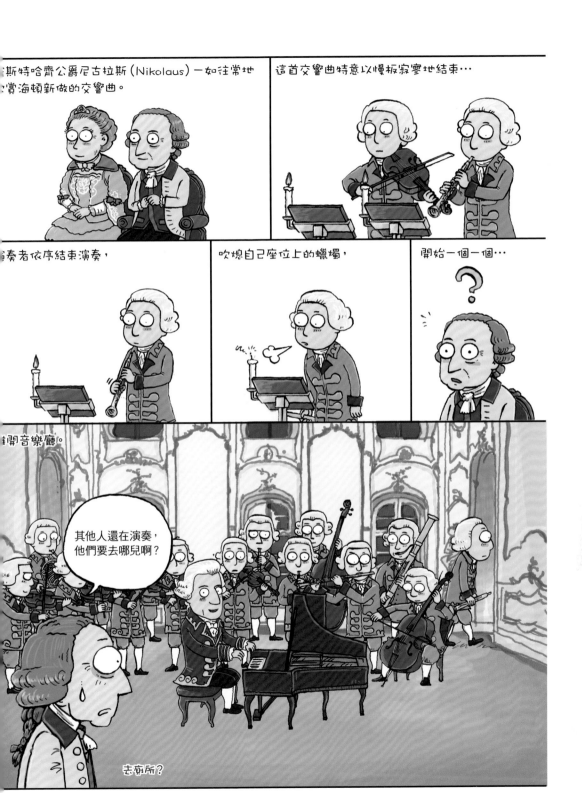

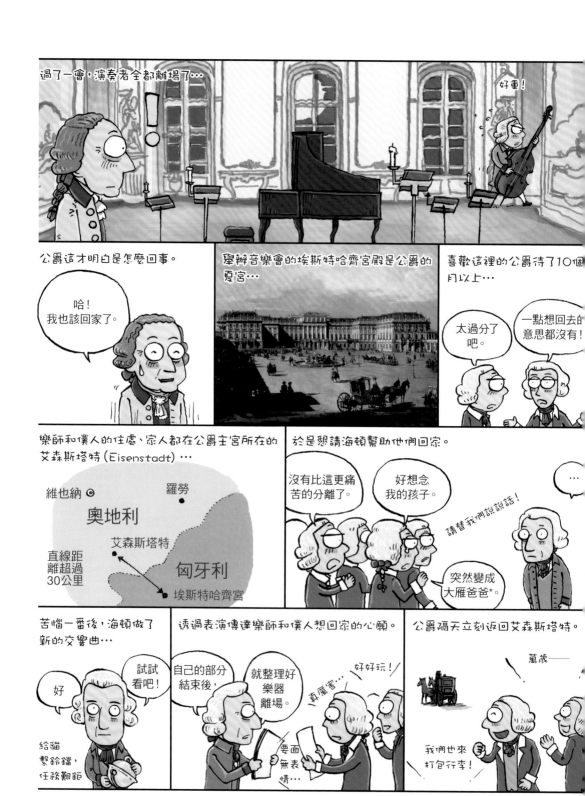

過了一會，演奏者全都離場了…

好重！

公爵這才明白是怎麼回事。

哈！
我也該回家了。

舉辦音樂會的埃斯特哈齊宮殿是公爵的夏宮…

喜歡這裡的公爵待了10個月以上…

太過分了吧。

一點想回去的意思都沒有！

樂師和僕人的住處、家人都在公爵主宮所在的艾森斯塔特（Eisenstadt）…

維也納 ◎
羅勞
奧地利
艾森斯塔特
直線距離超過30公里
匈牙利
埃斯特哈齊宮

於是懇請海頓幫助他們回家。

沒有比這更痛苦的分離了。

好想念我的孩子。

…

請替我們說說話！

突然變成大雁爸爸*。

苦惱一番後，海頓做了新的交響曲…

好

試試看吧！

給貓繫鈴鐺，任務艱鉅

透過表演傳達樂師和僕人想回家的心願。

自己的部分結束後，

就整理好樂器離場。

真厲害…

好好玩！

要面無表情…

公爵隔天立刻返回艾森斯塔特。

萬歲—

我們也來打包行李！

譯註：韓文中的「大雁爸爸」指的是妻子兒女都在國外，獨自留在國內工作賺錢的父

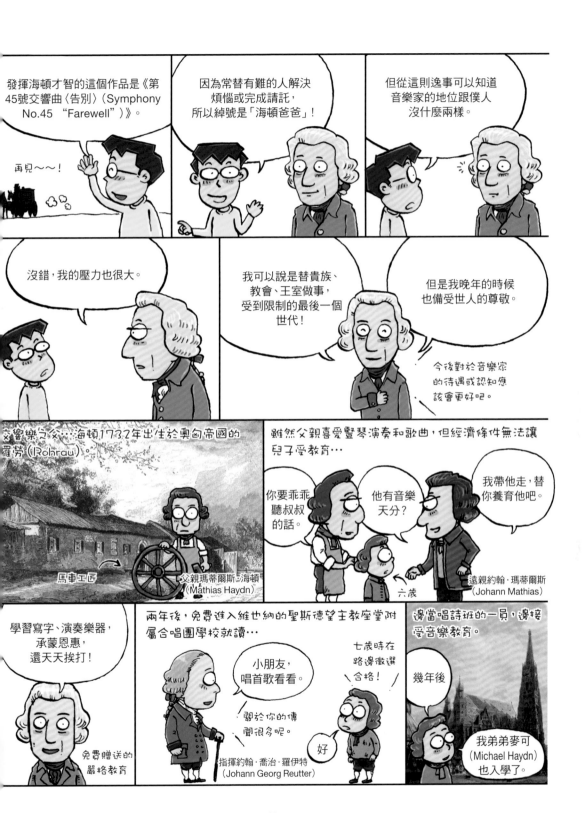

發揮海頓才智的這個作品是《第45號交響曲〈告別〉（Symphony No.45 "Farewell"）》。

再見～～！

因為常替有難的人解決煩惱或完成請託，所以綽號是「海頓爸爸」！

但從這則逸事可以知道音樂家的地位跟僕人沒什麼兩樣。

沒錯，我的壓力也很大。

我可以說是替貴族、教會、王室做事，受到限制的最後一個世代！

但是我晚年的時候也備受世人的尊敬。

今後對於音樂家的待遇或認知應該會更好吧。

交響樂コ╲…海頓1732年出生於奧匈帝國的羅勞（Rohrau）。

馬車工匠

父親瑪蒂爾斯·海頓（Mathias Haydn）

雖然父親喜愛豎琴演奏和歌曲，但經濟條件無法讓兒子受教育…

你要乖乖聽叔叔的話。

他有音樂天分？

我帶他走，替你養育他吧。

六歲

遠親約翰·瑪蒂爾斯（Johann Mathias）

學習寫字、演奏樂器，承蒙恩惠，還天天挨打！

免費贈送的嚴格教育

兩年後，免費進入維也納的聖斯德望主教座堂附屬合唱團學校就讀…

小朋友，唱首歌看看。

關於你的傳聞很多呢。

好

七歲時在路邊徵選合格！

指揮約翰·喬治·羅伊特（Johann Georg Reutter）

邊當唱詩班的一員，邊接受音樂教育。

幾年後

我弟弟麥可（Michael Haydn）也入學了。

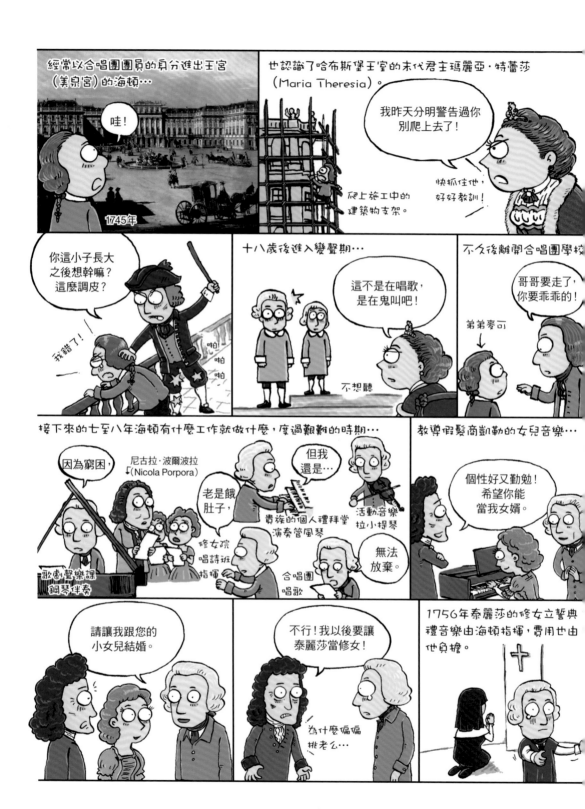

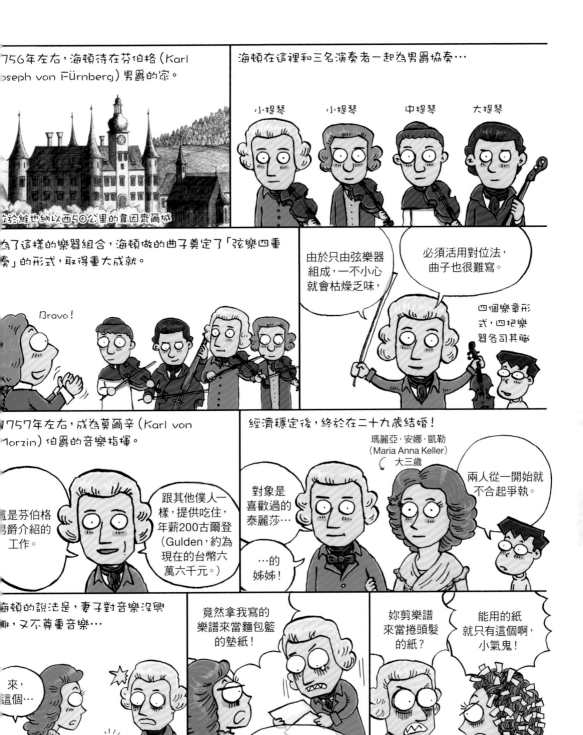

1756年左右，海頓待在芬伯格（Karl Joseph von Fürnberg）男爵的家。

位於維也納以西50公里的靑因齊爾城

為了這樣的樂器組合，海頓做的曲子奠定了「弦樂四重奏」的形式，取得重大成就。

Bravo！

海頓在這裡和三名演奏者一起為男爵協奏…

小提琴　小提琴　中提琴　大提琴

由於只由弦樂器組成，一不小心就會枯燥乏味，

必須活用對位法，曲子也很難寫。

四個樂章形式，四把樂器各司其職

1757年左右，成為莫爾辛（Karl von Morzin）伯爵的音樂指揮。

這是芬伯格男爵介紹的工作。

跟其他僕人一樣，提供吃住，年薪200古爾登（Gulden，約為現在的台幣六萬六千元。）

經濟穩定後，終於在二十九歲結婚！

瑪麗亞·安娜·凱勒（Maria Anna Keller）
大三歲

對象是喜歡過的泰麗莎…

…的姊姊！

兩人從一開始就不合起爭執。

海頓的說法是，妻子對音樂沒興趣，又不尊重音樂…

來，這個…

竟然拿我寫的樂譜來當麵包籃的墊紙！

我又沒用多少張，大驚小怪！

妳剪樂譜來當捲頭髮的紙？

能用的紙就只有這個啊，小氣鬼！

37

兩人沒有子女，

各有各的愛人。

歌劇歌手

畫家

無法離婚，所以這種情況維持到瑪麗亞·安娜過世為止。

我聽她碎碎唸聽了40年！

路易莎·波澤莉（Luigia Polzelli）

路德維希·古滕布倫（Ludwig Guttenbrunn）

另一方面，結婚之後，雇主莫爾辛家族的經濟情況變糟…

解散交響樂團？

1761年

解僱通知書

海頓與服侍一輩子的埃斯特哈齊家族結緣。

我平常滿注意你的…

保羅·安東·埃斯特哈齊（Paul Anton Esterházy）

解僱通知書

埃斯特哈齊家族是匈牙利的貴族，代代效忠於哈布斯堡王朝…

保羅·安東的曾祖父尼古拉斯伯爵

保羅·安東公爵是神聖羅馬帝國的君主瑪麗亞·特蕾莎的親信，掌握了權力與財富…

七年戰爭期間

我擔任過奧匈帝國的元帥！

很遺憾地，他在雇用海頓的隔年過世，膝下無子…

由弟弟我

繼承爵位和財產。

新的埃斯特哈齊公爵尼古拉斯

前面的《告別》交響曲故事中出現的人就是我！

在我死之前，海頓服侍我將近30年。

他跟哥哥一樣，喜愛文化藝術，尤其關注音樂。

1766年耗資一大筆財產，建造埃斯特哈齊宮殿。

126間房間

美術館

兩間歌劇院

被稱為匈牙利的凡爾賽宮

規模驚人。

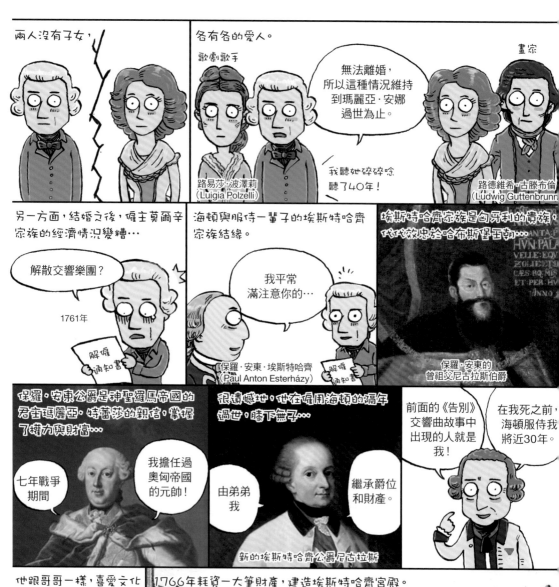
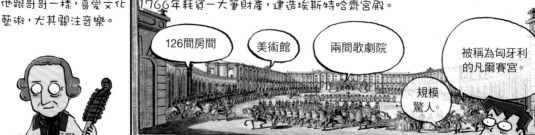

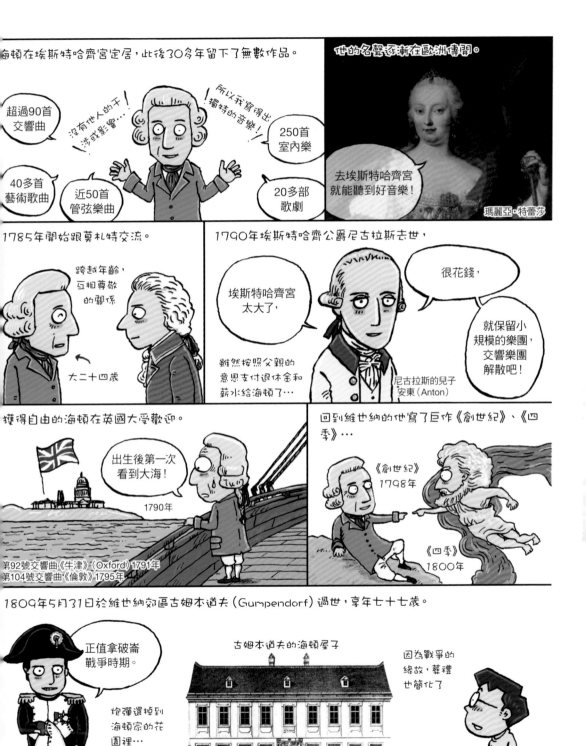

海頓在埃斯特哈齊宮定居，此後30多年留下了無數作品。

他的名聲逐漸在歐洲傳開。

超過90首交響曲

沒有他人的干涉或影響……

所以我寫得出獨特的音樂！

250首室內樂

40多首藝術歌曲

近50首管弦樂曲

20多部歌劇

去埃斯特哈齊宮就能聽到好音樂！

瑪麗亞·特蕾莎

1785年開始跟莫札特交流。

跨越年齡，互相尊敬的關係

大二十四歲

1790年埃斯特哈齊公爵尼古拉斯去世，

埃斯特哈齊宮太大了，

雖然按照父親的意思支付退休金和薪水給海頓了…

很花錢，

就保留小規模的樂團，交響樂團解散吧！

尼古拉斯的兒子安東（Anton）

獲得自由的海頓在英國大受歡迎。

出生後第一次看到大海！

1790年

第92號交響曲《牛津》（Oxford）1791年
第104號交響曲《倫敦》1795年

回到維也納的他寫了巨作《創世紀》、《四季》…

《創世紀》1798年

《四季》1800年

1809年5月31日於維也納郊區古姆本道夫（Gumpendorf）過世，享年七十七歲。

正值拿破崙戰爭時期。

炮彈還掉到海頓家的花園裡……

古姆本道夫的海頓屋子

因為戰爭的緣故，葬禮也簡化了

沃夫岡·阿瑪迪斯
# 莫札特

Wolfgang Amadeus
Mozart 1756~1791

個性粗鄙的調皮鬼…

嘿嘿嘿…

沃夫岡·
阿瑪迪斯·
莫札特

嫉妒他的天賦和他的競爭對手

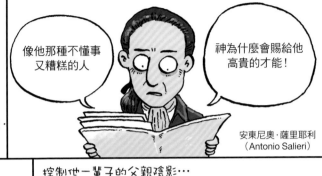

像他那種不懂事
又糟糕的人

神為什麼會賜給他
高貴的才能！

安東尼奧·薩里耶利
（Antonio Salieri）

唯利是圖的妻子和…

控制他一輩子的父親陰影…

競爭對手利用這點，將莫札特逼到絕境，

使得莫札特迎來了悲慘的結局。

由於米洛斯·福曼（Milos Forman）改編自劇作家彼得·謝弗（Peter Shaffer）的喜劇的電影名聲響亮…

《阿瑪迪斯》
（Amadeus）

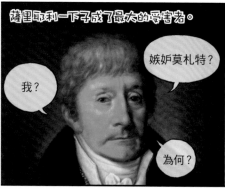

薩里耶利一下子成了最大的受害者。

我？

嫉妒莫札特？

為何？

雖然莫札特婚後活躍於維也納時，兩人有過糾紛是事實…

薩里耶利屹立不搖，所以我還成功不了。

但也發生過對莫札特突然過世的同情和民族主義結合在一起的插曲。

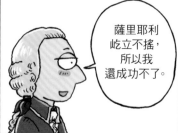

那坨義大利麵為什麼要來奧地利…

你們這些沒禮貌的披薩！

由於普希金（Alexander Pushkin）的喜劇（1830年）和林姆斯基—高沙可夫（Nikolai Rimsky-Korsakov）的歌劇（1897年）又再次受到矚目…

《莫札特與薩里耶利》*

藝術性和人性…精彩的故事。

亞歷山大·普希金

尼古拉·林姆斯基—高沙可夫

因為吸引人的藝術創作和天賦爭論，至今仍是充滿生命力的故事。

冤枉死我了，

沒有音樂家跟莫札特交好啊。誰會跟那種個性的人…

我跟他很要好。

為什麼只針對我？

大好人海頓

好，現在正式來談談我的故事…

說到莫札特…

神童！

呵

雖然音樂界出現過很多神童，

貝多芬　孟德爾頌　韋伯

但多虧了積極出賣（？）他的父親…

李奧波德·莫札特（Leopold Mozart）

天賜的神童稱號在整個歐洲赫赫有名。

*Mozart and Salieri

父親李奧波德是受僱於薩爾斯堡大主教的樂師。

我在大學學過哲學、法學，

但是不顧父母的反對，選擇了音樂。

與安娜·瑪麗亞·波特爾（Anna Maria Pertl）育有七名子女…

沃夫岡

南妮兒（Nannerl）

只有我們兩個活下來。

教七歲的女兒彈鋼琴…

妳是神童呀！

三歲時跟著彈琴的兒子四歲時竟然就開始進行初步的作曲…

兒子是神童中的神童！

鋼琴、小提琴的琴藝令人不敢置信…

這是天賜的機會！

以1762年慕尼黑的巴伐利亞選侯馬克西米利安三世（Maximilian III）為首，同年年底在維也納的美泉宮驚豔全場。

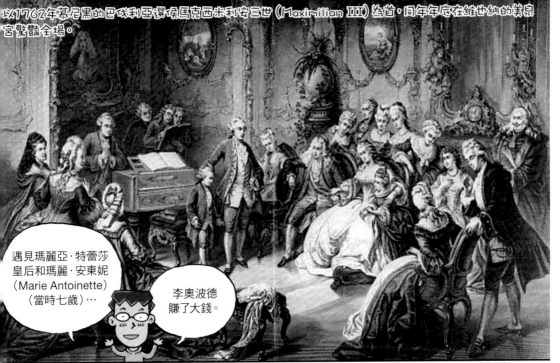

遇見瑪麗亞·特蕾莎皇后和瑪麗·安東妮（Marie Antoinette）（當時七歲）…

李奧波德賺了大錢。

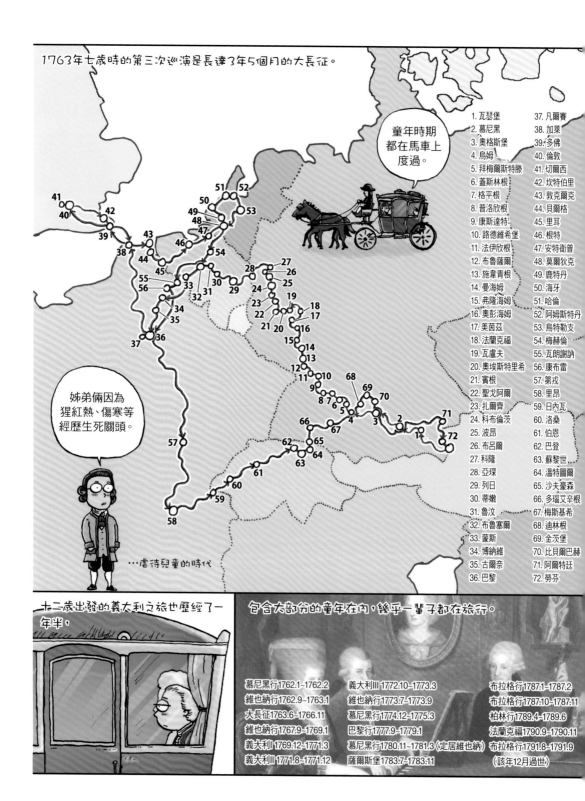

在疲憊的旅程中，仍發揮了作曲的天賦。

二十歲之前便完成了46首交響曲、7部歌劇等200多部作品。

1764年（八歲）第1號交響曲
（Symphony No.1）

1768年（十二歲）歌劇
《巴斯蒂安與巴斯蒂妮》
（Bastien und Bastienne）公演

1773年（十七歲）第5號鋼琴協奏曲
（Piano Concerto No.5）

因為我是莫札特啊。

由於名聲響亮，1772年十六歲時就被任命為父親受僱的薩爾斯堡宮廷交響樂團樂長。

但是薪水少又被當成僕人來對待！

我要快點找到更好的工作。

他的僱主薩爾斯堡大主教看不慣莫札特父子⋯

拿我的薪水，還成天只想巡演⋯

大主教耶羅尼姆斯·科羅雷多（Hieronymus Graf von Colloredo）伯爵

1778年9月，被解僱的他在沒有父親的情況下啟程到巴黎公演。

耶，我自由了！

別胡思亂想，給我賺錢！

仁慈的母親

擔心怕跟兒子一樣被解僱，所以待在薩爾斯堡

莫札特盡情享受自由，

去巴黎的路上，在曼海姆陷入愛情。

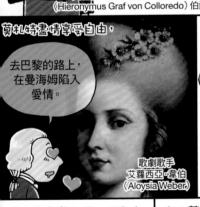

歌劇歌手
艾蘿西亞·韋伯
（Aloysia Weber）

父親寫信斥責兒子⋯

清醒點

你想丟掉父親我嗎

沒用的傢伙

沒錢

拜託

受不了的莫札特，最終仍抵達巴黎。

但是巴黎對莫札特的反應冷淡。

為我瘋狂的人都跑去哪兒了？

唯一的收穫是⋯《巴黎》（Paris）交響曲（K297）

在破舊狹小旅館內臥病不起的母親過世。

再次回到薩爾斯堡的他與父親發生衝突。

沒有我，你能做什麼？

別干涉我了！

復職的薩爾斯堡宮廷仍漫不經心地對待莫札特，

主人不知道何時會來，你等著！

得過且過
復聯後擔任指揮

莫札特固執地要求對方給自己創作歌劇曲目的休假時間…

你都做了什麼？又想休假？

趁這個機會開除我吧

結果跟負責人面談時又堅持己見。

因為你父親求我，我才特別通融的。

請給我休假吧。

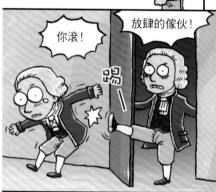

你滾！

放肆的傢伙！

踢一

終於獲得自由

史上第一位自由業音樂家誕生

1782年8月4日不理會父親的反對，與康斯坦茲·韋伯（Constanze Weber）結婚。

我是莫札特喜歡過的艾蘿西亞的妹妹。

姊姊已經嫁給別人了。

孩子出生後，成為一家之主的莫札特努力創作，收入也不少

因為是平常先在腦中構思好後再寫出來的類型，所以作曲速度神速

但是夫婦兩人的經濟觀念南轅北轍…

老公，我想買這個包包～

但是我們欠的債太多了。

我也有想買的衣服，

因此老是負債。

所以說，

用12個月分期付款！

此時遇到出色的歌劇填詞家達·彭特…

我因為女人問題，被逐出威尼斯

投靠奧地利約瑟夫二世（Joseph II）。

洛倫佐·達·彭特
（Lorenzo Da Ponte）

兩人一起創作不朽的名作。

原作是博馬舍（Beaumarchais）的人氣喜劇。

莫札特是天才。

《費加洛的婚禮》
（Le Nozze di Figaro）

夢幻的組合。

1786年首演報紙廣告

之後與洛倫佐·達·彭特一起做了兩部歌劇。

《唐·喬凡尼》(Don Giovanni)(1787年)、
《女人皆如此》(Così fan tutte)(1790年)

被拖往地獄的「唐·喬凡尼」

像《唐·喬凡尼》這樣的作品竟然不賣座，太不像話了！

海頓

1787年5月因父親過世，大受打擊。

遺產全數留給南妮兒…

學生混雜了經濟困難，以及為了克服這一點的過勞和創作熱情…

妻子也一直生病

徒增債務

我得快點找到工作…

在身體欠佳的狀態下，驚人的作品傾瀉而出。

《第26號鋼琴協奏曲〈加冕〉》
（Piano Concerto No. 26 "Coronation"）
《b小調鋼琴慢板》（Adagio in B minor）
《第5號E大調鋼琴三重奏》
（Piano Trio No. 5 in E major）
《g小調第40號交響曲》
（Symphony No. 40 in G minor）
《C大調第41號交響曲〈朱比特〉》
（Symphony No. 41 in C major "Jupiter"）
⋮

1790年維也納郊區平民劇院維登劇院的導演伊曼紐爾·席卡內德（Emanuel Schikaneder）請莫札特作曲。

謝謝你給我工作。

《魔笛》

同為共濟會成員

1791年莫札特因為《魔笛》(Die Zauberflöte)作曲、利奧波德二世 (Leopold II) 委託的歌劇、突然接到的《安魂曲》(Requiem) 作業，使他筋疲力盡。

1791年9月30日首演的《魔笛》非常成功！

夜后的詠嘆調很有名。

但是健康始終沒有好轉…

幫我完成《安魂曲》。

好…老師。

學生弗朗茲·蘇斯邁爾
（Franz Süßmayr）

12月4日，三十五歲時於凌晨過世。

死了…

就再也聽不到莫札特的音樂了。

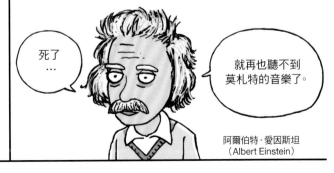

阿爾伯特·愛因斯坦
（Albert Einstein）

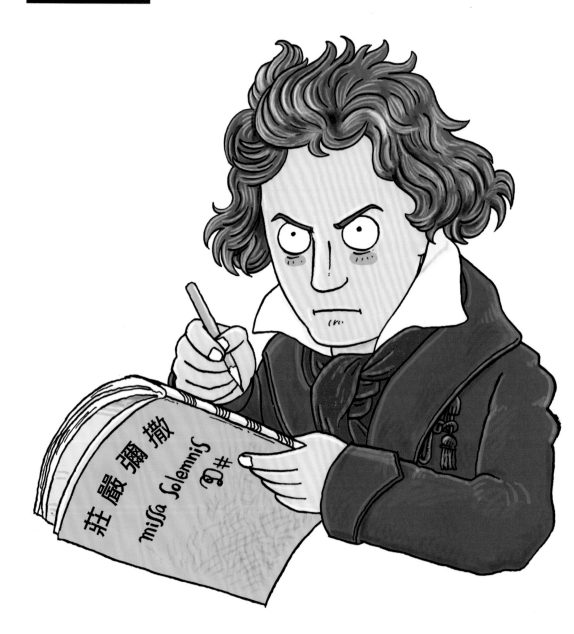

聽不到
卻會作曲。

開始創作《第九號交響曲》
（Symphony No.9）前就已經
完全喪失了聽力，

首次公演時，無法察覺到
聽眾歡呼的貝多芬…

背對聽眾站著的趣聞非常有名。

女低音歌手
卡羅琳·昂葛爾
（Caroline Unger）

經歷啟蒙主義時代，因為法國大革命而爆發的人人
平等和尊嚴要求…

朕即
國家！

…我的曾曾曾祖父
這麼說過。

路易十六世
（Louis XVI）

我也會讓你知道
何謂「人」。

對於出現以不屈不饒的意志克服現有命運
的英雄抱持希望。

拿破崙
（Napoléon Bonaparte）
終結了令人喘不過
氣的君主專制，
他是大英雄！

…還以為會是這樣，
結果竟然自己稱帝！

唰
唰

貝多芬是
真正的英雄！

法國著名作家、
音樂評論家
羅曼·羅蘭
（Romain Rolland）

在艱難的一生中
以高貴的精神
戰勝不幸，

他是照亮世界的
真正英雄。

以貝多芬為原型撰寫的長篇
小說《約翰·克利斯朵夫》
（Jean-Christophe），
在1915年獲得諾貝爾文學獎

好害羞！

真的是頭號
粉絲啊。

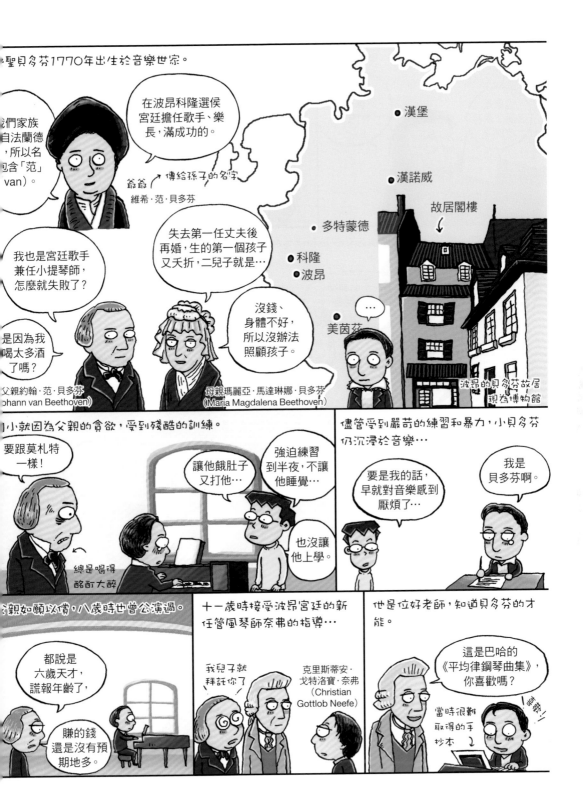

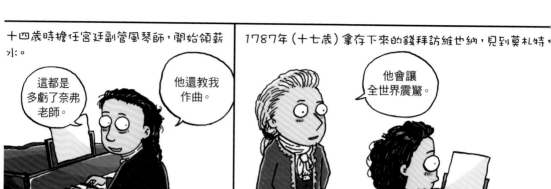

十四歲時擔任宮廷副管風琴師，開始領薪水。

這都是多虧了奈弗老師。

他還教我作曲。

1787年（十七歲）拿存下來的錢拜訪維也納，見到莫札特

他會讓全世界震驚。

但是很快就回到波昂了。

母親病危！

接連失去了母親和疼愛的老么妹妹，

我在十七歲時學會什麼是死亡。

憂鬱症…

必須照顧因為酗酒逐漸變成廢人的父親和弟弟

酒…

給我酒～！

卡爾（Karl）　約翰（Johannan）

即使身處多重困境，仍發揮了卓越的鋼琴演奏實力。

演奏能力、表現能力、有重量的構思、強大的號召力…

是波昂最厲害的！

獲得波昂的選帝侯、貴族等人的支援，進軍奧地利首都維也納。

成為更優秀的音樂家再回來！

離開波昂沒多久，父親去世了。

我會繼續給你家人金援，別擔心！

之後他定居於維也納，度過一生。

馬克西米利安·腓特烈（Maximilian Friedrich）

在維也納接受海頓、申克（Johann Schenk）、薩里耶利的指導…

沒什麼好跟海頓學的。

← 不滿意海頓的教學！

以鋼琴師和作曲家成名，態度無禮，在維也納的社交圈成為名人。

別跟他計較禮儀！

因為他是貝多芬！

← 一輩子的支持者 奧地利皇帝 利奧波德二世的小兒子魯道夫大公爵（Archduke Rudolph）

...時期（30歲出頭）創作的初期作品是深...莫札特、海頓影響的古典主義音樂

六首弦樂四重奏
《第一號交響曲》（1801年）
《第二號交響曲》（1803年）

海頓

還說沒什麼好跟我學的

此後擺脫古典主義的傳統，生平總共做了九首交響曲、

第三號《英雄》（1804年）
第四號（1807年）
第五號《命運》（1808年）
第六號《田園》（1808年）
第七號（1812年）
第八號（1814年）
第九號《合唱》（1824年）

被稱為鋼琴音樂的《新約聖經》的32首鋼琴奏鳴曲

第八號《悲愴》
第十四號《月光》
第十七號《暴風雨》
第二十三號《熱情》
第二十六號《告別》

舊約是巴哈的《平均律鍵盤曲集》。

...作出許多連接起古典主義和浪漫...義的傑作。

...多芬的作品鮮少...有不重要的。

歌劇
《費德里奧》
(Fidelio) 1805年
《莊嚴彌撒》1823年

但是更突顯他偉大的是，從二十幾歲開始出現的聽覺障礙。

一直嗡嗡響的鳴聲，

讓我受不了！

1803年折磨到他想自殺…

事後發現他在海利根施塔特寫的遺書（1803年）

...818年之後完全失聰。

但是我決定憑藉意志

戰勝面臨的命運。

到了晚年，他的音樂仍廣受歡迎…

我叫羅西尼(Gioacchino Rossini)！

好聽的音樂…世界想要的就是那個。

不隸屬於貴族的獨立藝術家，迎來死亡。

受他嚴厲管教的姪子卡爾試圖舉槍自盡…

五十七歲時因肝功能異常和結核病而死。

1827年

超過一萬名維也納市民為他哀悼。

# 貧富與天才，天妒英才？

舒伯特：太早被折斷的野玫瑰
孟德爾頌：天生幸運的音樂家

舒伯特　　　　　　　　　孟德爾頌

有別於其他領域，音樂界是個神童、英才威震一方的領域。雖然藝術圈也有像畢卡索這
樣的神童，但以莫札特為首的古典樂圈內的神童神話不斷傳唱到現代。舒伯特和孟德
爾頌分別是家境貧窮與富裕的代表性神童。不知該說是不幸還是幸運，在跟貧富差距
沒什麼關係的短暫人生中，兩人無論貧富，都留下了至今仍發光發熱的音樂。舒伯特在
三十一歲時過世，孟德爾頌則是在三十八歲時辭世。那年紀的我做了什麼？平凡的人生
就在胡思亂想中浪費掉了。

# Franz Peter Schubert

**法蘭茲·彼得·舒伯特（1797年1月31日～1828年11月19日）**

在無數著名古典樂音樂家之中，年紀輕輕就過世的天才。舒伯特在三十一年的短暫人生中，威風凜凜地成名，是音樂史上最重要的人物之一。快二十歲時開始正式創作藝術歌曲，足足留下600多首作品，《魔王》（Erlkönig）、《野玫瑰》（Heidenröslein）、《鱒魚》（Die Forelle）、《聖母頌》（Ave Maria）、《冬之旅》（Winterreise）等歌曲為人喜愛。

# Felix Mendelssohn-Bartholdy

**費利克斯·孟德爾頌─巴托爾迪（1809年2月3日～1847年11月4日）**

古典樂史上家境最富裕的作曲家。其爺爺雖是猶太人，卻是哲學史上留名的哲學家，父親則是銀行家。雖然孟德爾頌的才華僅次於莫札特，但他的父母並不打算利用他的才華，在確定兒子的意願後才積極給予協助。他從小就覺得姊姊芬尼（Fanny Mendelssohn）是音樂方面的同伴，晚年與歌德（Johann Wolfgang von Goethe）交流的事蹟也很有名。孟德爾頌重新詮釋巴哈的音樂，對巴哈重獲評價有所貢獻。一輩子都在過度演奏與作曲中度過，過勞而失去健康的他，因為姊姊芬尼突然過世而大受打擊，不到四十歲便辭世了。

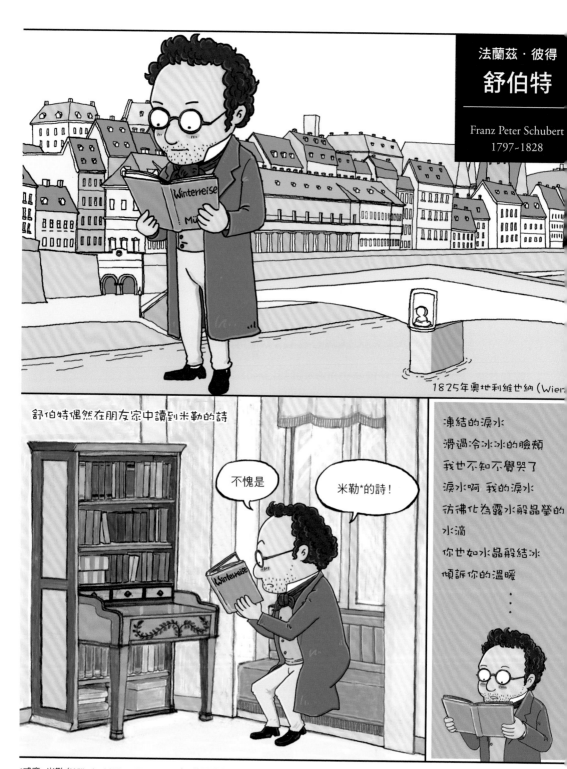

法蘭茲·彼得
**舒伯特**

Franz Peter Schubert
1797~1828

1825年奧地利維也納（Wier...

舒伯特偶然在朋友家中讀到米勒的詩

不愧是

米勒*的詩！

凍結的淚水
滑過冷冰冰的臉頰
我也不知不覺哭了
淚水啊 我的淚水
彷彿化為露水般晶瑩的
水滴
你也如水晶般結冰
傾訴你的溫暖
·
·
·

*威廉·米勒（Wilhelm Müller，1794～1827）：德國詩人

56

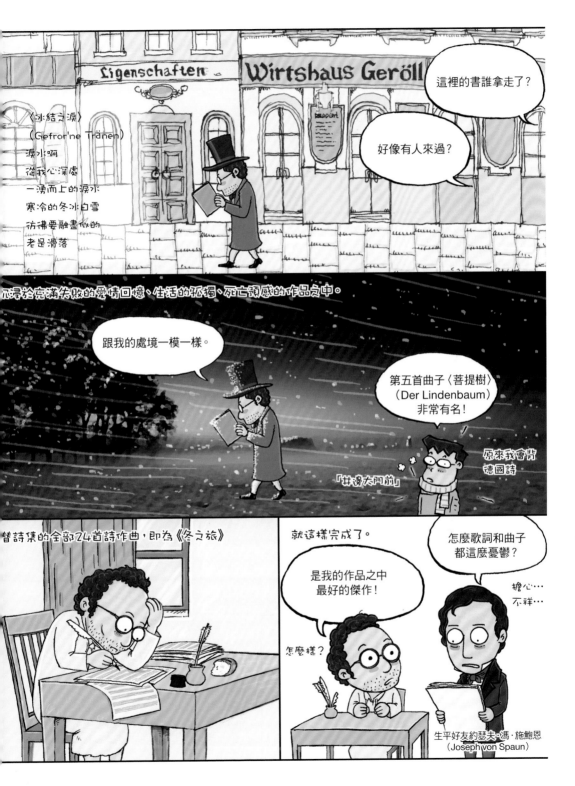

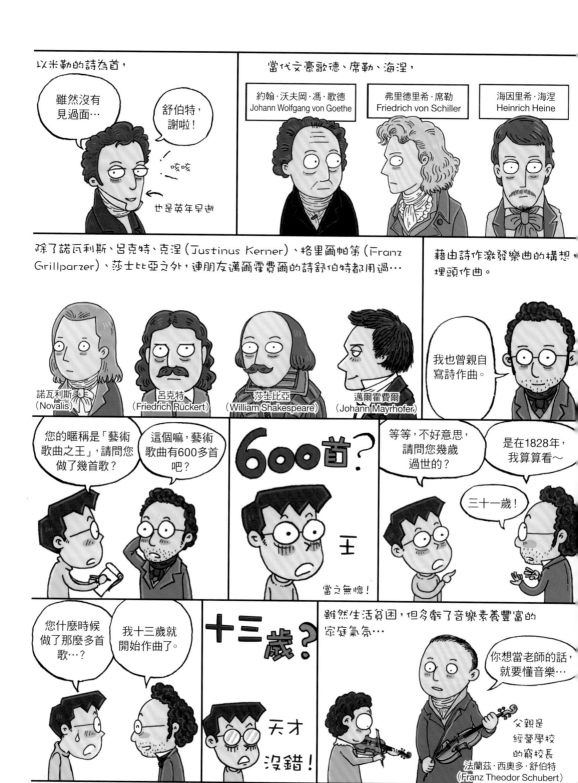

以米勒的詩為首，

雖然沒有見過面…

舒伯特，謝啦！

咳咳

也是英年早逝

當代文豪歌德、席勒、海涅，

約翰·沃夫岡·馮·歌德
Johann Wolfgang von Goethe

弗里德里希·席勒
Friedrich von Schiller

海因里希·海涅
Heinrich Heine

除了諾瓦利斯、呂克特、克涅（Justinus Kerner）、格里爾帕策（Franz Grillparzer）、莎士比亞之外，連朋友邁爾霍費爾的詩舒伯特都用過…

諾瓦利斯
（Novalis）

呂克特
（Friedrich Rückert）

莎士比亞
（William Shakespeare）

邁爾霍費爾
（Johann Mayrhofer）

藉由詩作激發樂曲的構想，埋頭作曲。

我也曾親自寫詩作曲。

您的暱稱是「藝術歌曲之王」，請問您做了幾首歌？

這個嘛，藝術歌曲有600多首吧？

600首？

王

當之無愧！

等等，不好意思，請問您幾歲過世的？

是在1828年，我算算看～

三十一歲！

您什麼時候做了那麼多首歌…？

我十三歲就開始作曲了。

十三歲？

天才沒錯！

雖然生活貧困，但多虧了音樂素養豐富的家庭氣氛…

你想當老師的話，就要懂音樂…

父親是經營學校的窮校長
法蘭茲·西奧多·舒伯特
（Franz Theodor Schubert）

時候音樂天賦就被肯定…

家族四重奏團

爸，等一下。

哦，對不起

我又錯了嗎？

小提琴

中提琴

大哥伊格納茲（Ignaz）（三十一歲）

大提琴

二哥費迪南（Ferdinand）（二十二歲）

富蘭茲・舒伯特（九歲）

十一歲時被選為皇宮教堂童聲歌手。

我很會唱歌唷。

還享有免費在皇家神學院唸書的福利。

說起來就是…

維也納少年合唱團

被宮廷樂長薩里耶利指導過。

看到他十四歲做的藝術歌曲後，大吃一驚，所以給過個人指導。

也是天才！

從神學院畢業後，就讀教師培訓學校，在父親的學校任教，

十七歲

教師資培證

但他對教育沒什麼興趣。

老師又在做別的事了。

安靜！妨礙老師的話會被揍。

專心（？）教書的1815年（約十八歲）替尊敬的歌德的詩作曲，寫出《魔王》，之後足足創作了200多部作品。

兒子，那不過是迷霧！

父親，您沒看到魔王嗎？圍披風、戴王冠的魔王…

可愛的孩子，跟我走吧！我們一起玩好玩的遊戲！

懷抱呻吟著的孩子，好不容易到家時，兒子已經死在懷裡了。

（節錄）

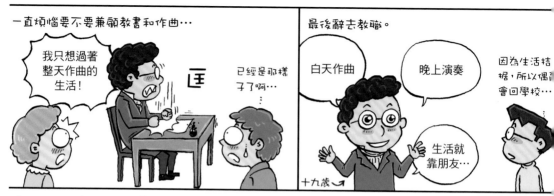

一直煩惱要不要兼顧教書和作曲⋯

我只想過著整天作曲的生活！

已經是那樣子了啊⋯

匡

最後辭去教職。

白天作曲

晚上演奏

生活就靠朋友⋯

因為生活拮据，所以偶爾會回學校⋯

十九歲

舒伯特的朋友為他舉辦「社交演奏會」，讓他能夠發表、演奏作品。

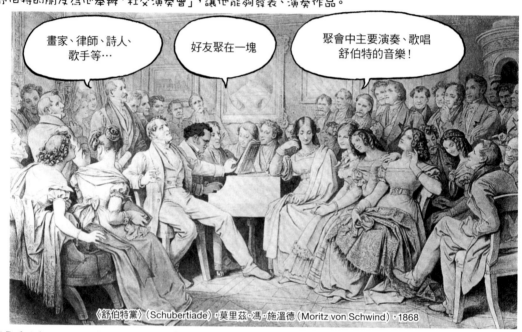

畫家、律師、詩人、歌手等⋯

好友聚在一塊

聚會中主要演奏、歌唱舒伯特的音樂！

《舒伯特黨》(Schubertiade)，莫里茲‧馮‧施溫德(Moritz von Schwind)，1868

這聚會在舒伯特在世時經常舉辦，人稱「舒伯特黨」，非常有名。

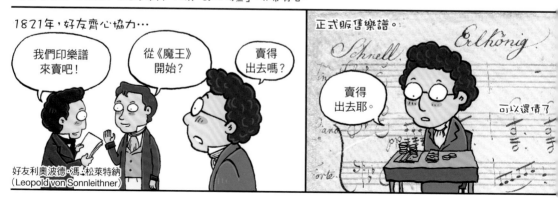

1821年，好友齊心協力⋯

我們印樂譜來賣吧！

從《魔王》開始？

賣得出去嗎？

好友利奧波德‧馮‧松萊特納
(Leopold von Sonnleithner)

正式販售樂譜。

賣得出去耶。

可以還債了

60

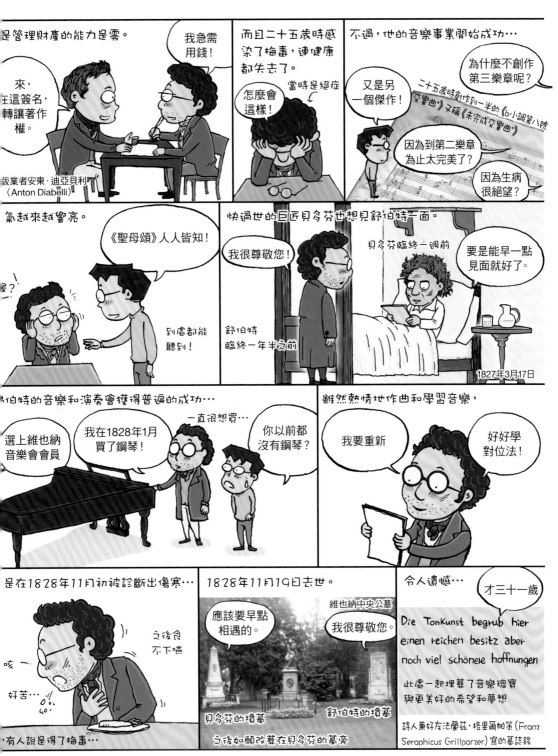

*Symphony No.8 in Bminor   *Unfinished Symphony

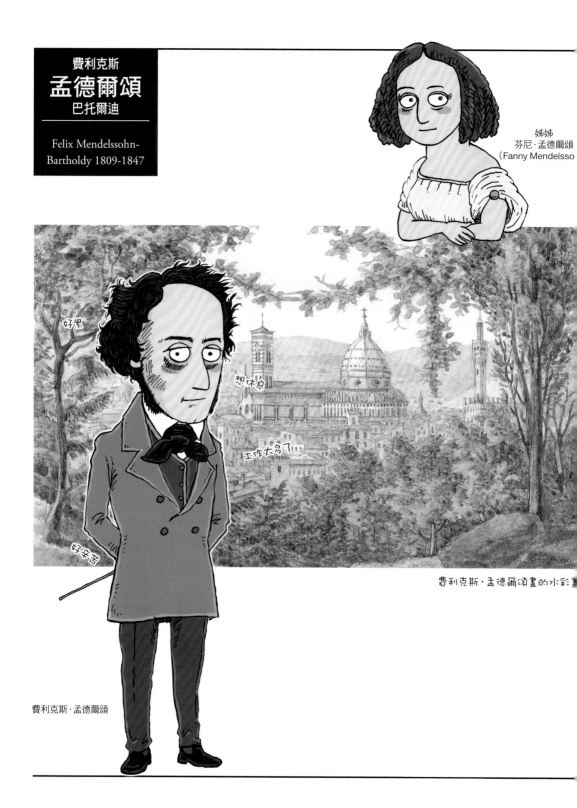

費利克斯
**孟德爾頌**
巴托爾迪

Felix Mendelssohn-
Bartholdy 1809-1847

姊姊
芬尼·孟德爾頌
（Fanny Mendelsso

好累

想休息

工作太多了

好辛苦

費利克斯·孟德爾頌畫的水彩畫

費利克斯·孟德爾頌

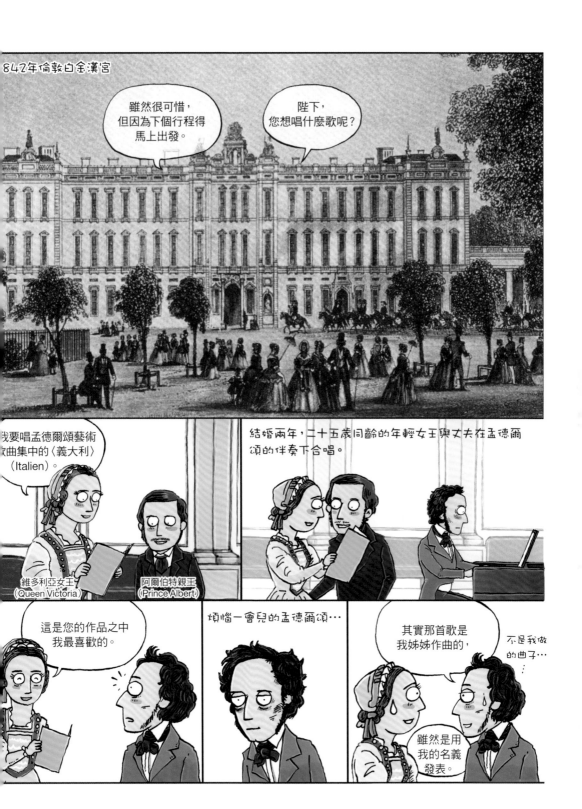

842年倫敦白金漢宮

雖然很可惜，但因為下個行程得馬上出發。

陛下，您想唱什麼歌呢？

我要唱孟德爾頌藝術歌曲集中的〈義大利〉（Italien）。

結婚兩年，二十五歲同齡的年輕女王與丈夫在孟德爾頌的伴奏下合唱。

維多利亞女王（Queen Victoria）

阿爾伯特親王（Prince Albert）

這是您的作品之中我最喜歡的。

煩惱一會兒的孟德爾頌…

其實那首歌是我姊姊作曲的，

不是我做的曲子…

雖然是用我的名義發表。

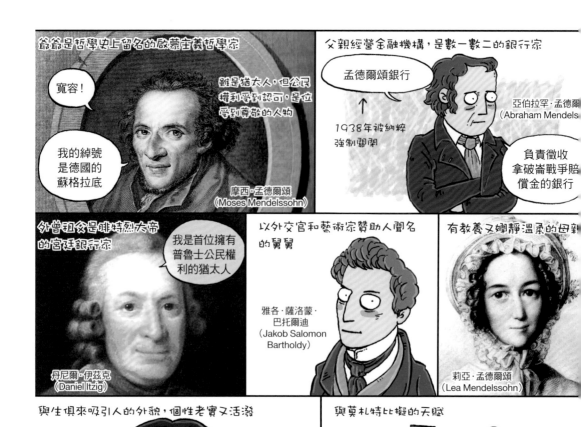

利克斯·孟德爾頌1809年出生於德國北部的漢堡,在<br>弟姐妹四人中排行老二。

1809生<br>費利克斯

1811生<br>瑞貝卡<br>(Rebecka)

1812生<br>保羅(Paul)

5年生<br>尼

他們不信猶太教,全家洗禮,成為天主教信徒。

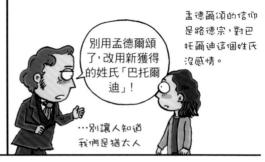

孟德爾頌的信仰是路德宗,對巴托爾迪這個姓氏沒感情。

別用孟德爾頌了,改用新獲得的姓氏「巴托爾迪」!

…別讓人知道我們是猶太人

親教鋼琴時,芬尼和費利克斯很快就展露了音<br>天分…

父親替費利克斯準備了縝密的家庭教育。

| | 一 | 二 | 三 | 四 | 五 | 六 |
|---|---|---|---|---|---|---|
| 第1節 | 數學 | 體育 | 中世紀德文 | 古典 | 地理 | 法文 |
| 第2節 | 歷史 | 拉丁文 | 地理 | 繪畫 | 生物 | 數學 |
| 第3節 | 地理 | 法文 | 生物 | 英文 | 物理 | 鋼琴 |
| 第4節 | 德文 | 數學 | 物理 | 文學 | 化學 | 鋼琴 |
| 第5節 | 古典 | 鋼琴 | 化學 | 德文 | 拉丁文 | 歷史 |
| 第6節 | 繪畫 | 鋼琴 | 法律 | 古典 | 法文 | 地理 |
| 第7節 | 英文 | 對位法 | 體育 | 繪畫 | 數學 | 德文 |
| 第8節 | 文學 | 作文 | 歷史 | 英文 | 鋼琴 | 古典 |

按照科目分別聘請宗教

他十七歲時,送我譯成德文的拉丁文喜劇當生日禮物。

還做成一本書。

不僅有音樂方面的天分!

擔任老師的語言學者<br>卡爾·威廉·海澤<br>(Karl Wilhelm Heyse)

對巴哈的音樂深感興趣

我教孟德爾頌對位法

音樂老師<br>卡爾·弗里德里希·柴爾特<br>(Carl Friedrich Zelter)

北德樂派的主要人物

樣的教育似乎會讓孟德爾頌變<br>工作狂…

我最喜歡的科目是音樂,

興趣是畫畫。

不過,天才少年安分守己地接受教育…

你休息時都在做什麼?

日後成為姐夫的畫家亨澤爾*描繪的十二歲孟德爾頌

我會寫敘事詩。

*Wilhelm Hensel

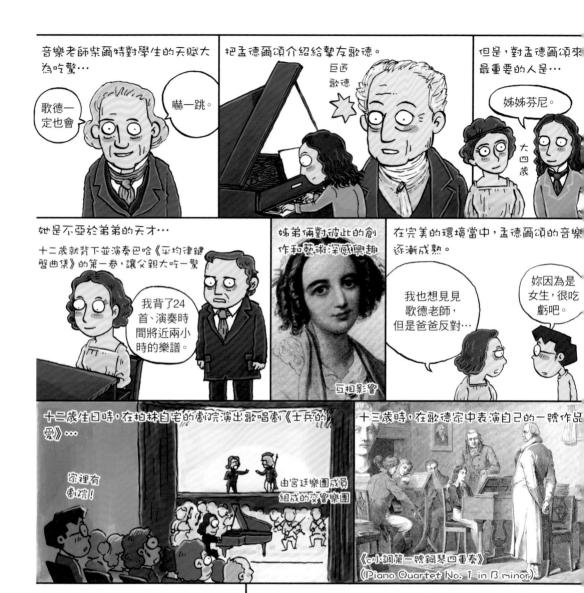

音樂老師柴爾特對學生的天賦大為吃驚…

歌德一定也會

嚇一跳。

把孟德爾頌介紹給摯友歌德。

巨匠
歌德

但是，對孟德爾頌來說最重要的人是…

姊姊芬尼。

大四歲

她是不亞於弟弟的天才…

十二歲就背下並演奏巴哈《平均律鍵盤曲集》的第一卷，讓父親大吃一驚

我背了24首、演奏時間將近兩小時的樂譜。

姊弟倆對彼此的創作和藝術深感興趣

互相影響

在完美的環境當中，孟德爾頌的音樂逐漸成熟。

我也想見見歌德老師，但是爸爸反對…

妳因為是女生，很吃虧吧。

十二歲生日時，在柏林自宅的劇院演出歌唱劇《士兵的愛》…

家裡有劇院！

由宮廷樂團成員組成的交響樂團

十三歲時，在歌德家中表演自己的一號作品

《c小調第一號鋼琴四重奏》
(Piano Quartet No. 1 in B minor)

彈給歌德聽。

如果我是掃羅（Saul），

費利克斯你就是大衛。

正式開始作曲的作品基本上受到莫札特、海頓和貝多芬的影響。十幾歲時就完成了相當多作品。

歌劇《兩名老師》（Die beiden Pädagogen）、
《兩名姪子》（Die beiden Neffen）
《C大調第一號鋼琴四重奏》（Piano Quartet No. 1）
《第八號弦樂交響曲》（Sinfonia for Strings No.8）
《降E大調小提琴協奏曲》（Violin Concerto in E-flat major）
《f小調小提琴與鋼琴奏鳴曲》
（Sonata for Violin and Piano in F minor）
《f小調鋼琴四重奏》Op.2（Piano Quartet No.2 in F minor）

譯註：根據《撒母耳記》，大衛曾替掃羅彈琴暨驅魔。

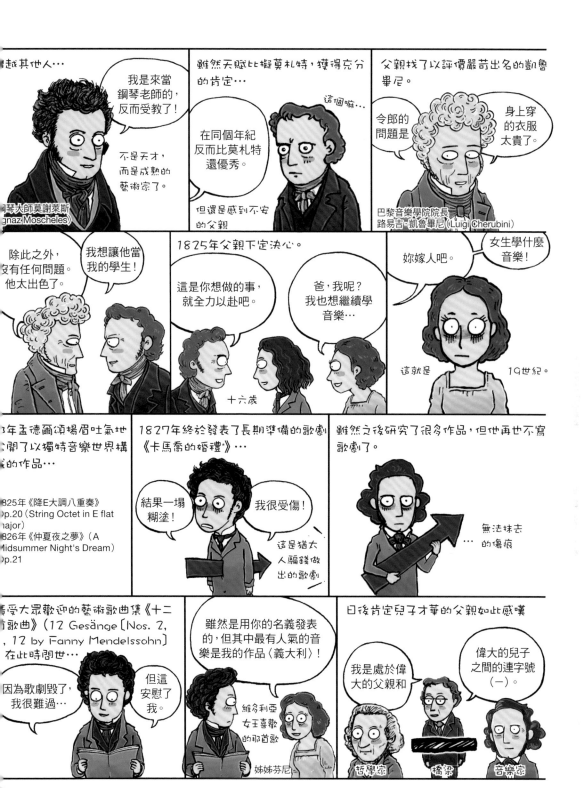

越其他人…

我是來當鋼琴老師的，反而受教了！

不是天才，而是成熟的藝術家了。

鋼琴大師莫謝萊斯（Ignaz Moscheles）

雖然天賦比擬莫札特，獲得充分的肯定…

在同個年紀反而比莫札特還優秀。

這個嘛…

但還是感到不安的父親

父親找了以評價嚴苛出名的凱魯畢尼。

令郎的問題是

身上穿的衣服太貴了。

巴黎音樂學院院長路易吉‧凱魯畢尼（Luigi Cherubini）

除此之外，沒有任何問題。他太出色了。

我想讓他當我的學生！

1825年父親下定決心。

這是你想做的事，就全力以赴吧。

爸，我呢？我也想繼續學音樂…

妳嫁人吧。

女生學什麼音樂！

這就是

19世紀。

十六歲

年孟德爾頌揚眉吐氣地開以獨特音樂世界構的作品…

825年《降E大調八重奏》Op.20（String Octet in E flat major）
826年《仲夏夜之夢》（A Midsummer Night's Dream）Op.21

1827年終於發表了長期準備的歌劇《卡馬喬的婚禮》…

結果一塌糊塗！

我很受傷！

這是猶太人騙錢做出的歌劇

雖然之後研究了很多作品，但他再也不寫歌劇了。

無法抹去…的傷痕

廣受大眾歡迎的藝術歌曲集《十二首歌曲》（12 Gesänge [Nos. 2, 12 by Fanny Mendelssohn]）在此時問世…

因為歌劇毀了，我很難過…

但這安慰了我。

雖然是用你的名義發表的，但其中最有人氣的音樂是我的作品〈義大利〉！

維多利亞女王喜歡的那首歌

姊姊芬妮

日後肯定兒子才華的父親如此感嘆

我是處於偉大的父親和

偉大的兒子之間的連字號（一）。

哲學家

橋梁

音樂家

Hochzeit des Camacho, Die

67

到了1829年3月11日，幾乎不曾被演奏過的巴哈的《馬太受難曲》，在二十歲孟德爾頌的指揮下公演了。

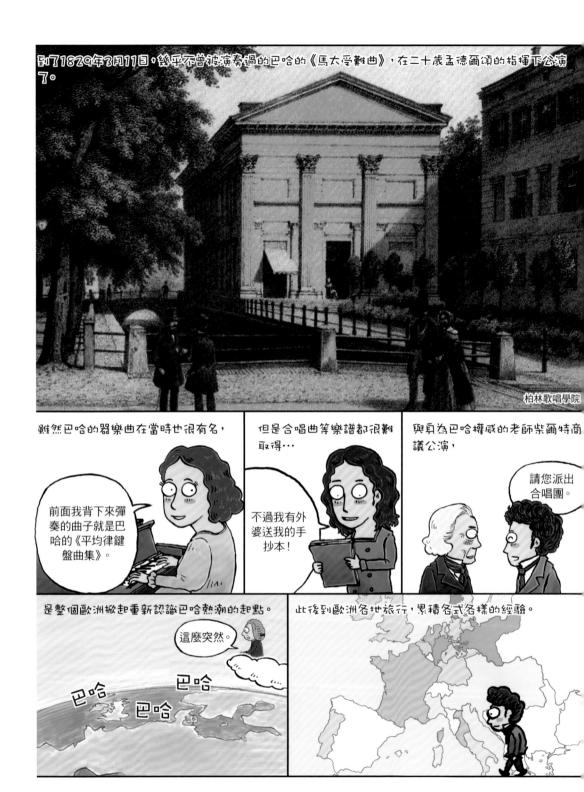

柏林歌唱學院

雖然巴哈的器樂曲在當時也很有名，

前面我背下來彈奏的曲子就是巴哈的《平均律鍵盤曲集》。

但是合唱曲等樂譜都很難取得⋯

不過我有外婆送我的手抄本！

與身為巴哈權威的老師紫爾特商議公演，

請您派出合唱團。

是整個歐洲掀起重新認識巴哈熱潮的起點。

這麼突然。

巴哈
巴哈
巴哈

此後到歐洲各地旅行，累積各式各樣的經驗。

68

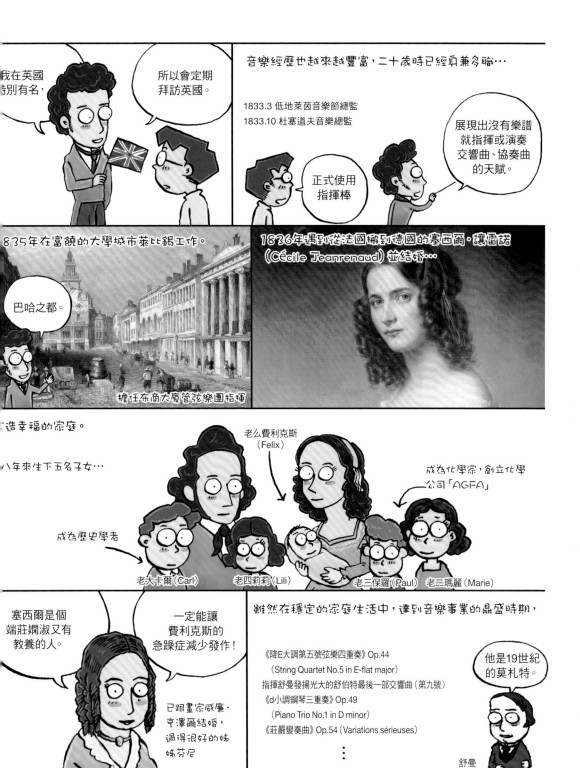

我在英國
特別有名，

所以會定期
拜訪英國。

音樂經歷也越來越豐富，二十歲時已經身兼多職…

1833.3 低地萊茵音樂節總監
1833.10 杜塞道夫音樂總監

正式使用
指揮棒

展現出沒有樂譜
就指揮或演奏
交響曲、協奏曲
的天賦。

1835年在富饒的大學城市萊比錫工作。

巴哈之都。

擔任布商大廈管弦樂團指揮

1836年遇到從法國搬到德國的塞西爾‧讓雷諾
(Cécile Jeanrenaud)並結婚…

打造幸福的家庭。

八年來生下五名子女…

老么費利克斯
(Felix)

成為化學家，創立化學
公司「AGFA」

成為歷史學者

老大卡爾(Carl)　老四莉莉(Lili)　老三保羅(Paul)　老二瑪麗(Marie)

塞西爾是個
端莊嫻淑又有
教養的人。

一定能讓
費利克斯的
急躁症減少發作！

已跟畫家威廉‧
亨澤爾結婚，
過得很好的姊
姊芬尼

雖然在穩定的家庭生活中，達到音樂事業的鼎盛時期，

《降E大調第五號弦樂四重奏》Op.44
　(String Quartet No.5 in E-flat major)
指揮舒曼發揚光大的舒伯特最後一部交響曲(第九號)
《d小調鋼琴三重奏》Op.49
　(Piano Trio No.1 in D minor)
《莊嚴變奏曲》Op.54 (Variations sérieuses)
　　　⋮

他是19世紀
的莫札特。

舒曼

由於工作不斷，健康開始出現異常。

游泳時心臟病發作過，

醫生，沒關係吧？

但是我負責指揮英國伯明罕音樂節，所以我必須去。

不可以去。

拜託聽話！

他待過的萊比錫的薩克森國王弗里德里希·奧古斯特二世（Frederick II）任命孟德爾頌為薩克森樂長…

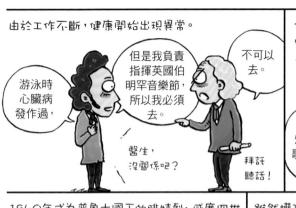

聽到孟德爾頌的《讚美頌歌》（Hymn of Praise），

我太感動了，所以跳到台上稱讚了他。

1840年成為普魯士國王的腓特烈·威廉四世（Friedrich Wilhelm IV）

他以前在柏林生活，是普魯士的音樂家啊

為什麼在薩克森工作？可惜了…

馬上帶他過來！

雖然權跟和責任不是很明確，但他擔任了樂長。

沒有卸下薩克森樂長的職責，就又負責其他職位了。

薩克森是個穩定的單位，棄之可惜。

母親年事已高，所以我必須待在柏林，

幸好出現了連接柏林和萊比錫的火車…

單趟150公里的火車旅途，是耗時8小時以上的苦行之旅。在兩座城市來回奔波之餘，

哎唷喂…要死了我…

還抽空到英國公演，

好可憐，看起來很累。

維多利亞女王的紀錄

也沒有停止創作。

1842年
《蘇格蘭交響曲》
（Scottish Symphony）
《葬禮進行曲》（Funeral March）
《聖保羅》（St. Paul）
1843年
《D大調第二號大提琴奏鳴曲》O
（Cello Sonata No.2 in D major）
《仲夏夜之夢》配樂Op.61
（Ein Sommernachtstraum）

1844年年底，名聲與工作量達到巔峰之際，中斷旅行和行政事務，在法蘭克福定居。

解脫了。

我要休息個一年！

好不容易集中精神創作的他…

才半年就拒絕不了來自萊比錫和柏林的各種邀約…

1845年夏天再次往返於萊比錫和柏林。

該死！

哎喲喂…
要死了我…

1846年被年輕歌手珍妮·林德（Jenny Lind）迷住…

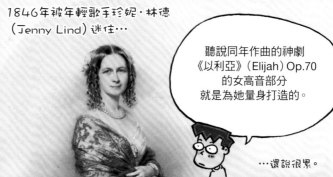

聽說同年作曲的神劇《以利亞》（Elijah）Op.70的女高音部分就是為她量身打造的。

…還說很累。

《以利亞》在伯明罕音樂節發表，獲得大眾和評論界的支持。

The TIMES
1846年8月
孟德爾頌！當代最棒的作曲家

聽說珍妮·林德有事無法出演。

1847年5月14日準備音樂會彩排的姊姊芬尼突然過世。

姊、姊姊中風？！

←四天後消息才傳達

她與普魯士宮廷畫師威廉·亨澤爾結婚…

音樂？儘管創作！

我跟岳父不一樣。

雖然不是很常發表作品，但也留下了460多部作品。

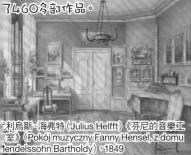

尤利烏斯·海弗特（Julius Helfft）《芬尼的音樂工作室》（Pokój muzyczny Fanny Hensel, z domu Mendelssohn Bartholdy），1849

她的死對孟德爾頌造成很大的打擊…

最終克服不了衝擊，於同年11月4日死亡。

姊姊、父親都是中風。

葬在柏林，姊姊的墓旁。

才三十八歲

她的音樂死後被華格納批評，評價過低…

其實我超討厭猶太人。

還對我那麼阿諛奉承…

音樂中的猶太文化

被納粹抹殺

拆除萊比錫的銅像

禁止演奏！

之後不斷經世人重新評價。

會遇到同時聽到華格納和孟德爾頌音樂的諷刺場面。

參加結婚典禮的話，

新娘入場曲：華格納
新郎、新娘離場曲：孟德爾頌

# 高超的演奏家，炫技大師

帕格尼尼：惡魔小提琴家

蕭邦：鋼琴詩人

李斯特：擁有粉絲後援會的鋼琴明星

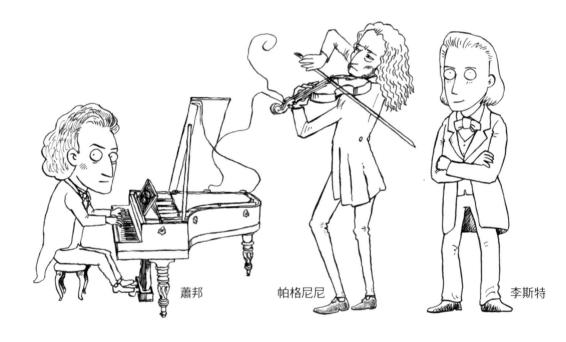

蕭邦　　　　　　帕格尼尼　　　　　　李斯特

Virtuoso原本是有道德的意思，後來意指學識高的學者和技巧出色的演奏家，現在則是指高超技法和藝術性兼備的演奏家。符合這個稱號的首位演奏家就是小提琴家帕格尼尼，不然大家怎麼會認為帕格尼尼的小提琴技巧是借助了惡魔的力量呢？李斯特受到他的影響，成為一代鋼琴炫技大師。蕭邦雖然沒有追隨帕格尼尼的腳步，但也憑藉獨創的藝術性，成為跟李斯特匹敵的炫技大師。雖然風格不一樣，但聽到他們的作品就能體會到李斯特和蕭邦是技巧和藝術性各具特色的炫技大師。

# Nicolò Paganini

**尼可羅·帕格尼尼（1782年10月27日～1840年5月27日）**

來自義大利熱那亞的小提琴家兼作曲家。由於高大奇特的外貌，以及無法相信是出自人類之手的演奏實力，荒謬地被人誤會他把靈魂賣給了惡魔，換取演奏實力。代表作為著名的《第1號小提琴協奏曲》（Violin Concerto No. 1）、《24首隨想曲》（24 Caprices）等，都是讓聽眾一飽耳福，能聽到高超技巧快速地演奏的曲子。歷時好幾年的巡迴公演在歐洲反應熱烈，而且對多名音樂家造成影響。

# Frédéric François Chopin

**弗雷德里克·弗朗索瓦·蕭邦（1810年3月1日～1849年10月17日）**

一輩子為鋼琴作曲的偉大鋼琴作曲家。開拓了即興曲、夜曲、瑪祖卡、詼諧曲、波蘭舞曲、前奏曲等各種鋼琴曲的形式，並創作抒情曲。蕭邦身為著名演奏家，被稱為「鋼琴詩人」。積極介紹他喜愛的祖國波蘭的民俗音樂，在靈活運用鋼琴踏板或特有的節拍調整（彈性速度）等鋼琴演奏法領域中，也對後人影響深遠。

# Franz Liszt

**法蘭茲·李斯特（1811年10月22日～1886年7月31日）**

匈牙利出身的鋼琴師兼作曲家，從小展現卓越的音樂才能，備受矚目。到巴黎之後還獲得了「鋼琴之王」的綽號。年輕時期聽到帕格尼尼的演奏後，受到衝擊，感觸良多。不停練習後，擁有了誰也模仿不來的技巧和快速演奏實力。李斯特被評價為史上最偉大的鋼琴家，創造出名為「交響詩」的形式等，對浪漫主義時代的音樂貢獻良多。

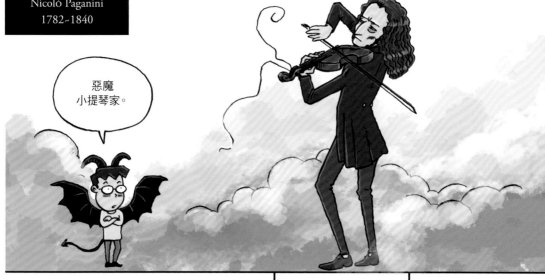

惡魔
小提琴家。

深陷的眼窩、凸出的顴骨和削瘦的臉頰

鷹勾鼻以及披散的長髮⋯

骨瘦如柴的四肢

1947
法蘭提賽克‧提西（František Tichý），
〈帕格尼尼〉（Paganini II）

再加上

神奇到令人無法相信是人類手法的小提琴演奏實力。

還有什麼綽號比「惡魔小提琴家」更適合拿來形容帕格尼尼的呢？

但問題是⋯

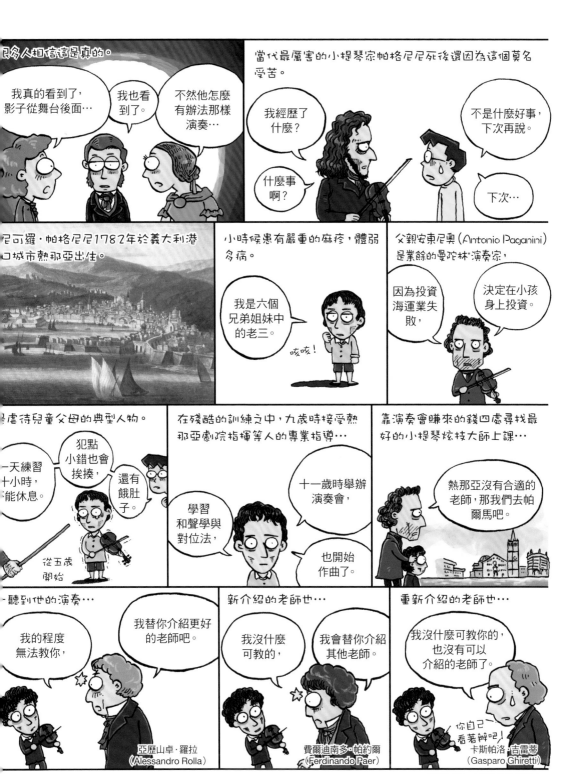

\* 撥弦樂器，由魯特琴演變而來。

十幾歲時在附近的城市巡演，名聲響亮。

也以身旁女人多和愛賭博聞名。

此時義大利已在法國的影響範圍之內…

米蘭　威尼斯
熱那亞　帕爾馬
盧卡
佛羅倫斯

盧卡和托斯卡尼的領主是拿破崙的妹妹埃莉薩。

埃莉薩·波拿巴
（Elisa Bonaparte）

擔任過幾年埃莉薩的宮廷首席小提琴家的帕格尼尼…

經常聽帕格尼尼拉小提琴聽到暈過去。

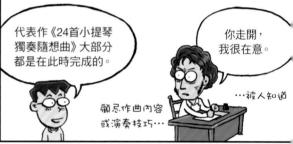

在這段期間特別創作了獨奏曲、二重奏奏鳴曲、吉他三重奏、吉他四重奏等各式各樣的曲子…

代表作《24首小提琴獨奏隨想曲》大部分都是在此時完成的。

你走開，我很在意。

顧忌作曲內容或演奏技巧…

…被人知道

Capricci（義大利文：Capriccio）是沒有形式而創作出來的音樂，譯為隨想曲。

# Capricci

好多音符。

帕格尼尼創作的24首隨想曲是集結了其演奏技巧的一種練習曲集…

第1、6、9、13、24號特別有名。

就算琴藝還可以，也很難模仿演奏這些曲子。

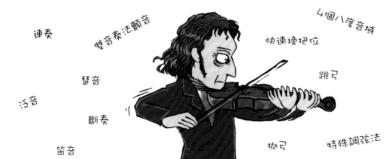

連奏
雙音奏法顫音
4個八度音域
快速換把位
琶音
跳弓
滑音
斷奏
笛音
抛弓
特殊調弦法

聽說這是想成為小提琴家的話，就得精通的棘手挑戰！

這些是什麼意思啊？

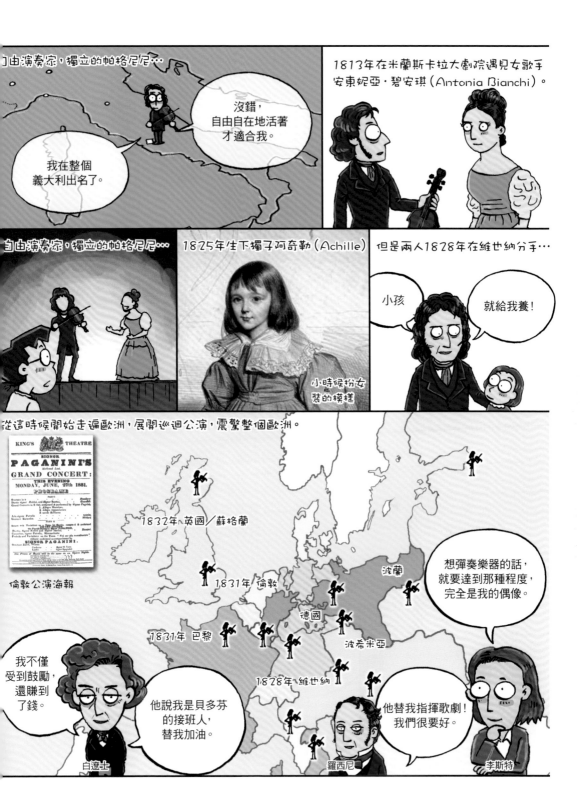

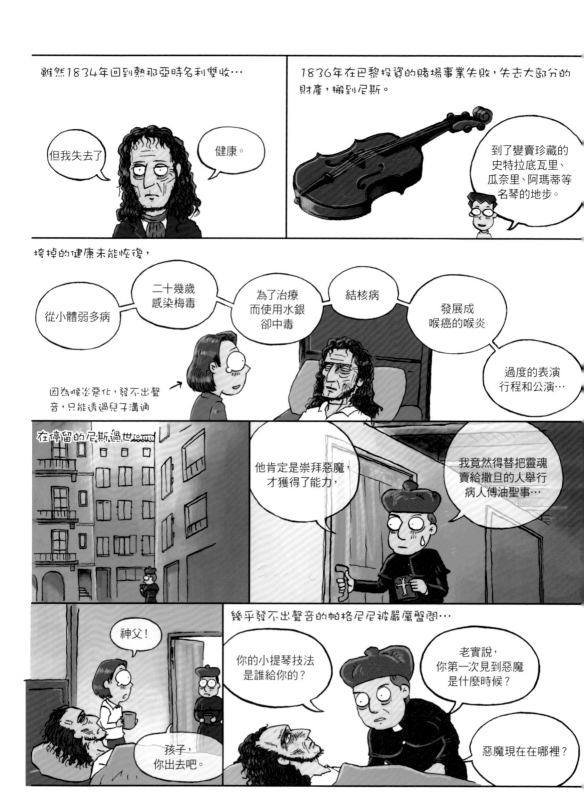

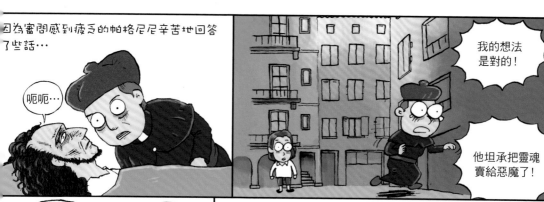

因為審問感到疲乏的帕格尼尼辛苦地回答了些話…

呃呃…

我的想法是對的！

他坦承把靈魂賣給惡魔了！

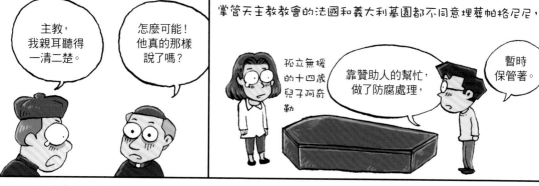

主教，我親耳聽得一清二楚。

怎麼可能！他真的那樣說了嗎？

掌管天主教教會的法國和義大利墓園都不同意埋葬帕格尼尼，

孤立無援的十四歲兒子阿奇勒

靠贊助人的幫忙，做了防腐處理，

暫時保管著。

1876年，斷氣36年後帕格尼尼才如願在故鄉熱那亞下葬。

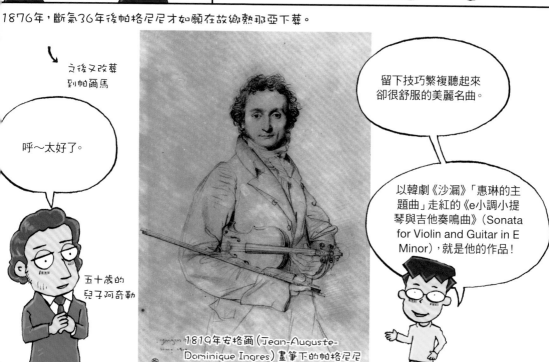

之後又改葬到帕爾馬

呼～太好了。

五十歲的兒子阿奇勒

留下技巧繁複聽起來卻很舒服的美麗名曲。

以韓劇《沙漏》「惠琳的主題曲」走紅的《e小調小提琴與吉他奏鳴曲》（Sonata for Violin and Guitar in E Minor），就是他的作品！

1819年安格爾（Jean-Auguste-Dominique Ingres）畫筆下的帕格尼尼

弗雷德里克・弗朗索瓦
# 蕭邦

Frédéric François
Chopin 1810~1849

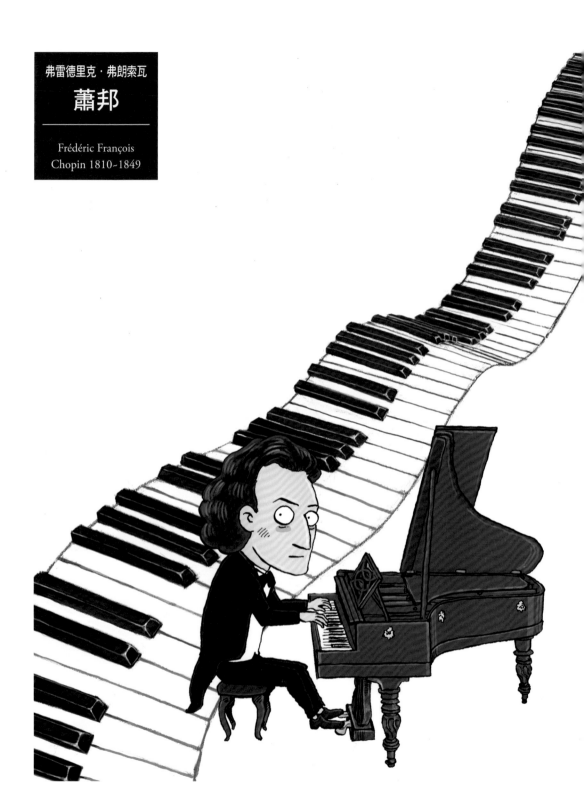

* Chopinet：喬治‧桑給蕭邦取的暱稱

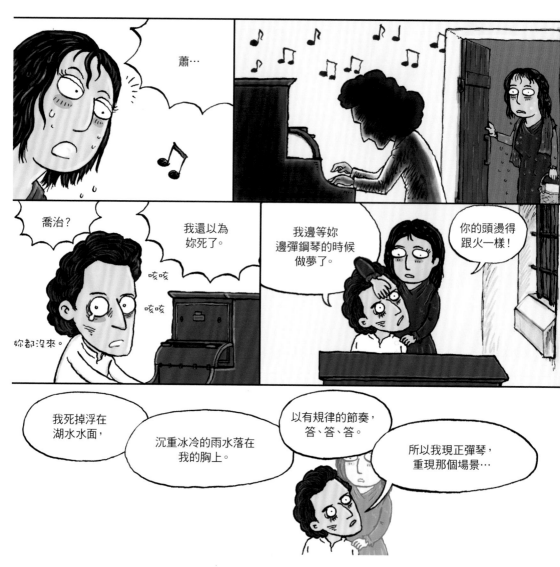

那個…只是落在屋頂上的雨滴聲而已，他因為我而這麼說，甚至還生氣了，說那並不是幼稚地在模仿聲音。他的天賦充滿了大自然的神秘聲音，因此，他不只是單調地模仿外面傳來的聲音，而是正在將此詮釋為崇高的音樂。

本名奧蘿爾·杜班
（Aurore Dupin）

喬治·桑（George Sand）

《我的一生》（Histoire de ma vie）片段，喬治·桑著

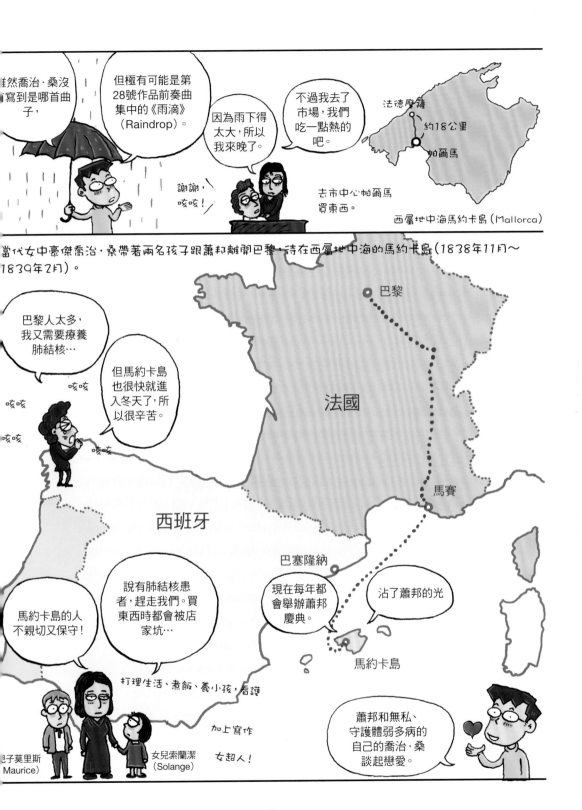

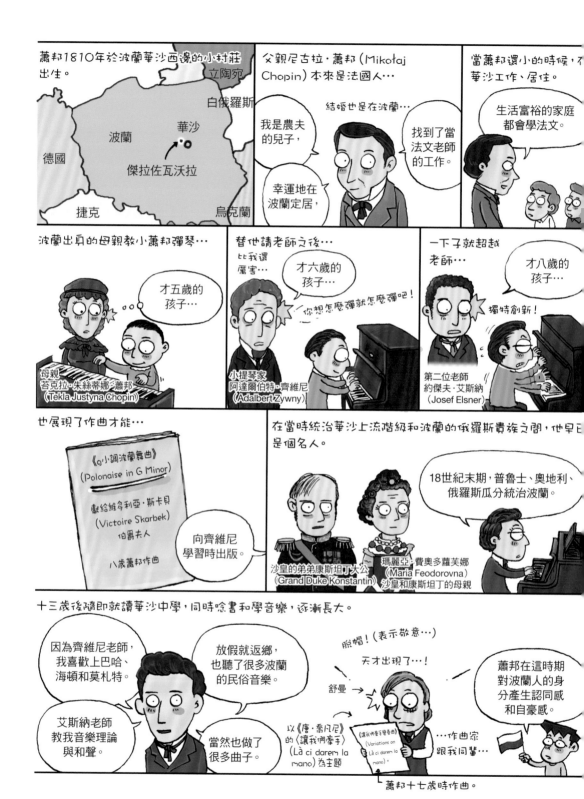

蕭邦1810年於波蘭華沙西邊的小村莊出生。

立陶宛
白俄羅斯
德國
波蘭
華沙
傑拉佐瓦沃拉
捷克
烏克蘭

父親尼古拉·蕭邦（Mikołaj Chopin）本來是法國人…

結婚也是在波蘭…

我是農夫的兒子，

找到了當法文老師的工作。

幸運地在波蘭定居，

當蕭邦還小的時候，在華沙工作、居住。

生活富裕的家庭都會學法文。

波蘭出身的母親教小蕭邦彈琴…

才五歲的孩子…

母親
苔絲拉·朱絲蒂娜·蕭邦
(Tekla Justyna Chopin)

替他請老師之後…

比我還厲害…

才六歲的孩子…

你想怎麼彈就怎麼彈吧！

小提琴家
阿達爾伯特·齊維尼
(Adalbert Zywny)

一下子就超越老師…

才八歲的孩子…

獨特創新！

第二位老師
約傑夫·艾斯納
(Josef Elsner)

也展現了作曲才能…

《g小調波蘭舞曲》
(Polonaise in G Minor)

獻給維多利亞·斯卡貝
(Victoire Skarbek)
伯爵夫人

八歲蕭邦作曲

向齊維尼學習時出版。

在當時統治華沙上流階級和波蘭的俄羅斯貴族之間，他早已是個名人。

18世紀末期，普魯士、奧地利、俄羅斯瓜分統治波蘭。

沙皇的弟弟康斯坦丁大公
(Grand Duke Konstantin)

瑪麗亞·費奧多蘿芙娜
(Maria Feodorovna)
沙皇和康斯坦丁的母親

十三歲後隨即就讀華沙中學，同時唸書和學音樂，逐漸長大。

因為齊維尼老師，我喜歡上巴哈、海頓和莫札特。

放假就返鄉，也聽了很多波蘭的民俗音樂。

艾斯納老師教我音樂理論與和聲。

當然也做了很多曲子。

脫帽！（表示敬意…）

天才出現了…！

舒曼 →

以《唐·喬凡尼》的〈讓我們牽手〉
(Là ci darem la mano)為主題

《讓我們牽手變奏曲》
Variations on
Là ci darem la mano

…作曲家跟我同輩。

蕭邦在這時期對波蘭人的身分產生認同感和自豪感。

蕭邦十七歲時作曲。

84

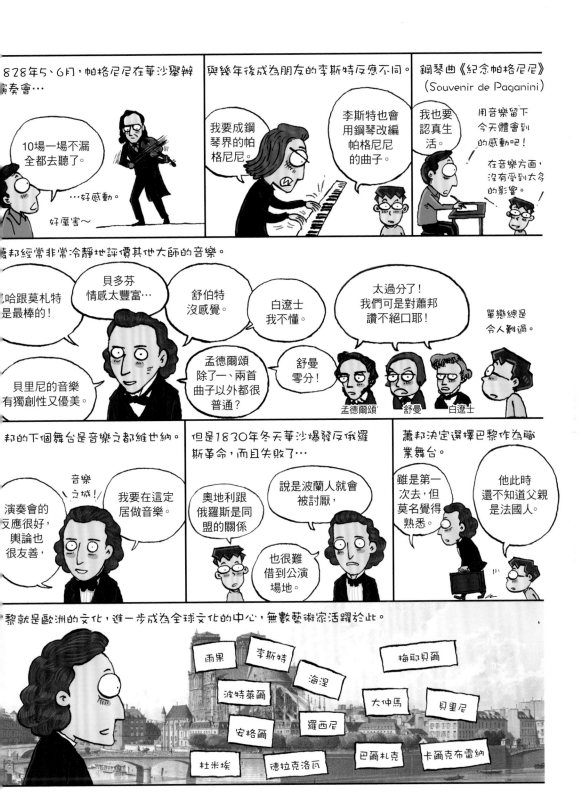

1828年5、6月，帕格尼尼在華沙舉辦演奏會…

10場一場不漏全都去聽了。

…好感動。

好厲害～

與幾年後成為朋友的李斯特反應不同。

我要成鋼琴界的帕格尼尼。

李斯特也會用鋼琴改編帕格尼尼的曲子。

鋼琴曲《紀念帕格尼尼》（Souvenir de Paganini）

我也要認真生活。

用音樂留下今天體會到的感動吧！

在音樂方面，沒有受到太多的影響。

蕭邦經常非常冷靜地評價其他大師的音樂。

巴哈跟莫札特是最棒的！

貝多芬情感太豐富…

舒伯特沒感覺。

白遼士我不懂。

太過分了！我們可是對蕭邦讚不絕口耶！

單戀總是令人難過。

貝里尼的音樂有獨創性又優美。

孟德爾頌除了一、兩首曲子以外都很普通？

舒曼零分！

孟德爾頌　舒曼　白遼士

蕭邦的下個舞台是音樂之都維也納。

音樂之城！

我要在這定居做音樂。

演奏會的反應很好，輿論也很友善，

但是1830年冬天華沙爆發反俄羅斯革命，而且失敗了…

奧地利跟俄羅斯是同盟的關係

說是波蘭人就會被討厭，

也很難借到公演場地。

蕭邦決定選擇巴黎作為職業舞台。

雖是第一次去，但莫名覺得熟悉。

他此時還不知道父親是法國人。

巴黎就是歐洲的文化，進一步成為全球文化的中心，無數藝術家活躍於此。

雨果　李斯特　海涅　梅耶貝爾

波特萊爾　大仲馬　貝里尼

安格爾　羅西尼

杜米埃　德拉克洛瓦　巴爾札克　卡爾克布雷納

85

在巴黎第一個積極跟蕭邦交流的人是卡爾克布雷納。

德國人

你要不要當我的學生？

要…要嗎？

胡說什麼呢！蕭邦的鋼琴彈得更好！

卡爾克布雷納
(Friedrich, Kalkbrenner)

孟德爾頌

雖然蕭邦沒有變成自己的學生，但卡爾克布雷納促成了他的首場巴黎演奏會。

我投資了「普萊耶爾」（Pleyel）鋼琴製造商，所以這點能力還是有的。

1832.2.26 普萊耶爾音樂

蕭邦因為個性的關係，對舉辦演奏會感到很有負擔，但公演大獲好評。

好厲害的人。

有獨創性又優美。

明日之星鋼琴家。

李斯特　孟德爾頌　赫茲（Henri Herz）

又參加一輪演奏會之後，蕭邦已經成為巴黎最有名的鋼琴老師了。

一小時的授課費用高達200法郎，換算成現在的幣值大概快6萬台幣？！

正直又有能力…

教學很適合我。

蕭邦以他人無法比擬、情感豐富的演奏聞名…

技巧完美的琴藝和扣人心弦又細微溫柔的演奏，擄獲人心。

擅長左手保持嚴格的節拍，右手自由地調整節奏。

那種演奏法被稱為「彈性速度」（Rubato）。

可說是蕭邦的演奏特色

李斯特

蕭邦的演奏實力太過優秀…

哎…怎麼可能！

聽過演奏的人都覺得「就像手指沒有骨頭」、

「手瞬間就蓋住了鋼琴鍵盤的1/3」。

也常被拿來跟當代鋼琴家李斯特做比較。

年紀相仿

都是外國人

鋼琴家

天才

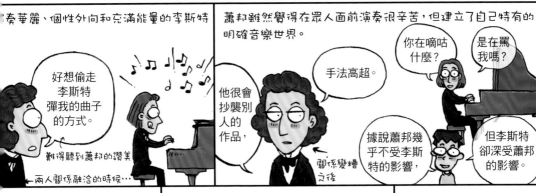

...奏華麗、個性外向和充滿能量的李斯特

好想偷走李斯特彈我的曲子的方式。

難得聽到蕭邦的讚美

兩人關係融洽的時候…

他很會抄襲別人的作品，

關係變糟之後

蕭邦雖然覺得在眾人面前演奏很辛苦，但建立了自己特有的明確音樂世界。

手法高超。

你在嘀咕什麼？

是在罵我嗎？

據說蕭邦幾乎不受李斯特的影響，

但李斯特卻深受蕭邦的影響。

雖然這兩人的確是1830年代縱橫歐洲的鋼琴家對手…

但蕭邦追求的音樂跟同時代的音樂家截然不同。

我喜歡用音樂表達文學作品，決定好經驗或主題後再從中獲得靈感。

音樂要以音樂的角度追求美麗。

當時的浪漫主義音樂特徵

除了音樂之外，蕭邦的戀愛經驗也跟李斯特相反。

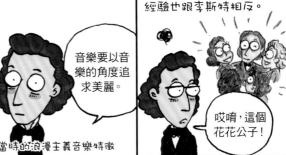

哎唷，這個花花公子！

...十九歲在華沙經歷初戀後，就跟戀愛絕緣了。

我跟蕭邦都是音樂學院的學生。

是女高音歌手，結果跟蕭邦不了了之。

康絲坦嘉·格拉德芙絲卡 (Konstancja Gładkowska)

二十五歲時再次墜入情網，也訂婚了，但最終失敗收場。

在波蘭就互相認識

這次是因為健康因素。

…康復了再來找我。 咳咳。 咳咳。

瑪麗亞·沃金斯卡 (Maria Wodzinska)

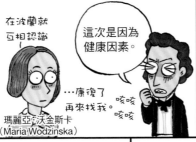

這樣的蕭邦遇到了重要的女人「喬治·桑」…都是托李斯特的福。

達古伯爵夫人 (Comtesse Marie d'Agoult) 呢？

她也一起回來了，開了沙龍。

...有夫之婦瑪麗·達古伯爵夫人跟李斯特躲到瑞士，生下三名小孩，之後回到巴黎開沙龍…

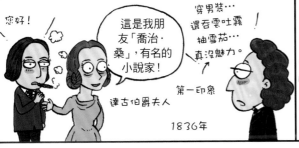

您好！

這是我朋友「喬治·桑」，有名的小說家！

穿男裝…還吞雲吐霧抽雪茄…真沒魅力。

第一印象

達古伯爵夫人

1836年

結果兩人在1838年相戀，該年冬天搬到馬約卡島。

咳咳 咳咳

再忍一下，快到了。

因為得了肺結核，身體狀況很糟

喬治·桑的兒子莫里斯十六歲

女兒索蘭潔十歲

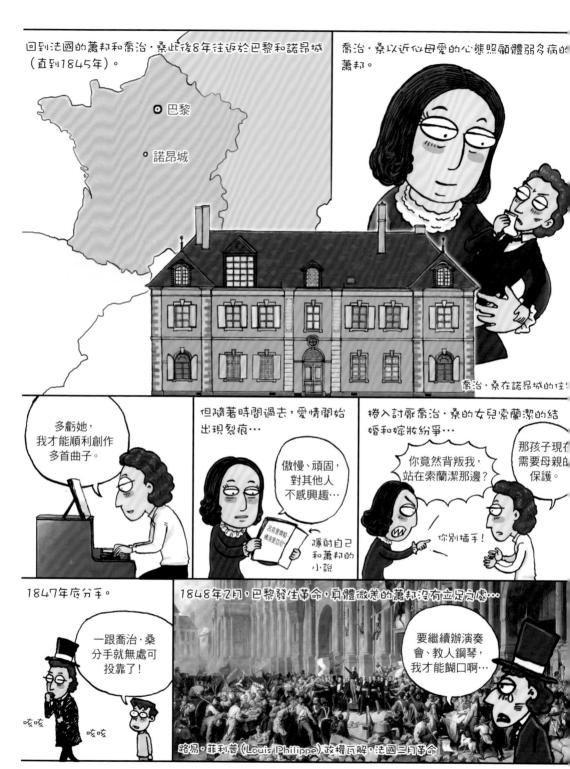

回到法國的蕭邦和喬治·桑此後8年往返於巴黎和諾昂城（直到1845年）。

○ 巴黎

○ 諾昂城

喬治·桑以近似母愛的心態照顧體弱多病的蕭邦。

喬治·桑在諾昂城的住處

多虧她，我才能順利創作多首曲子。

但隨著時間過去，愛情開始出現裂痕⋯

傲慢、頑固，對其他人不感興趣⋯

《盧克里齊亞‧佛洛里亞尼》暗射自己和蕭邦的小說

捲入討厭喬治·桑的女兒索蘭潔的結婚和嫁妝紛爭⋯

你竟然背叛我，站在索蘭潔那邊？

你別插手！

那孩子現在需要母親的保護。

1847年底分手。

一跟喬治·桑分手就無處可投靠了！

咳咳

咳咳

1848年2月，巴黎發生革命，身體微羔的蕭邦沒有立足之處⋯

要繼續辦演奏會、教人鋼琴，我才能餬口啊⋯

路易·菲利普（Louis Philippe）政權瓦解，法國二月革命

*Lucrezia Floriani（1846）

88

處於困境的蕭邦伸出援手的人是，蘇格蘭
族珍‧史特琳（Jane Sterling）。

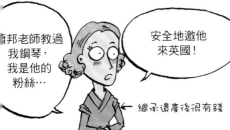

蕭邦老師教過我鋼琴，我是他的粉絲⋯

安全地邀他來英國！

→ 繼承遺產後很有錢

1848年4月，蕭邦抵達英國⋯

公寓、普萊耶爾琴、連作曲需要的五線譜紙我都準備好了。

很完美吧？

謝、謝妳。

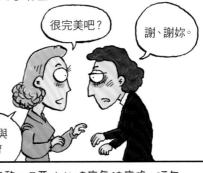

演奏會和授課　　名人與宴會

歷六個多月的殺人行程的蕭邦，

您需要什麼嗎？

愛丁堡　〔演奏會〕格拉斯哥
〔演奏會〕
曼徹斯特
〔演奏會〕
倫敦

又濕又冷的天氣⋯真要命。

因為咳血很難呼吸。

雖然回到了巴黎，但惡化的健康無法康復，隔年1849年10月16日過世。

才三十九歲。

⋯好年輕。

蕭邦留下200多首作品，其中大部分（194首）都是鋼琴曲。不提鋼琴，就無法講蕭邦的故事。

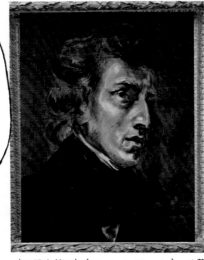

〈鋼琴家蕭邦〉（Frederic Chopin），收藏於羅浮宮

我本來是畫他跟喬治‧桑在一起的場景，但是後來有喬治‧桑的部分被切掉，另外保留下來了。

這幅畫大家都看過吧？

就像蕭邦和喬治‧桑的命運。

與蕭邦和喬治‧桑要好。

尤金‧德拉克洛瓦（Eugène Delacroix）

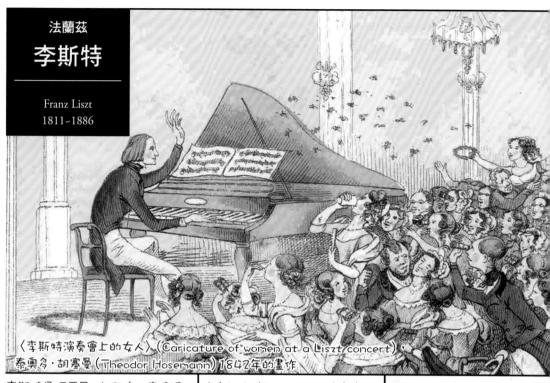

# 法蘭茲
# 李斯特

Franz Liszt
1811~1886

〈李斯特演奏會上的女人〉（Caricature of women at a Liszt concert），
泰奧多·胡塞曼（Theodor Hosemann）1842年的畫作

李斯特是個巨星。外貌有如言情漫畫男主角，

擁有誰也追不上的絢爛演奏實力，

再加上折服觀眾的魅力。

樂迷（尤其是女性）為之瘋狂，還創造了「李斯特狂熱」（lisztomania）這個新詞⋯

為了拿到李斯特的手帕、手套，甚至是頭髮，樂迷總是狂呼大叫。

這是超越時代的瘋狂粉絲文化「始祖」。

應該很難採訪⋯

...紀性的鋼琴家李斯特1811年出生於匈牙利的鄉下雷定。

雷定（現今為奧地利領土）

奧地利　匈牙利

音樂造詣高的父親看出兒子的天賦…

貴族管家

你是天才啊！

六歲

亞當·李斯特（Adam Liszt）

辭職後開始幫助他。

打招呼。

拜爾、徹爾尼的那個徹爾尼…

這是我的獨生子。

卡爾·徹爾尼（Carl Czerny）

1820年維也納

---

就在這廣闊的天地玩吧。

…唸書、公演、賺錢。

很快就出名了。

但是1827年（李斯特十六歲）因為父親突然過世，大受打擊。

我要不要當神職人員？

爸！

之後熱衷於鋼琴教學…

要有一定的收入才行。

我還要養媽媽…

定居於巴黎

---

十歲時，聽到帕格尼尼的小提琴演奏後，

哇…那絢麗的

技巧…速度

就算親眼看到，還是不敢置信。

帕格尼尼

被刺激到。

我要像帕格尼尼那樣！

聽說他每天反覆練習十小時以上。

---

因此，他也曾把幾首帕格尼尼的作品改編成鋼琴曲。

音符密度很高！

他對於演奏實力的執著，特別在他創作的《超技練習曲》之中展露無遺。

鋼琴不是誰都能彈的呀！

12 Etudes d'exécution Transcendent

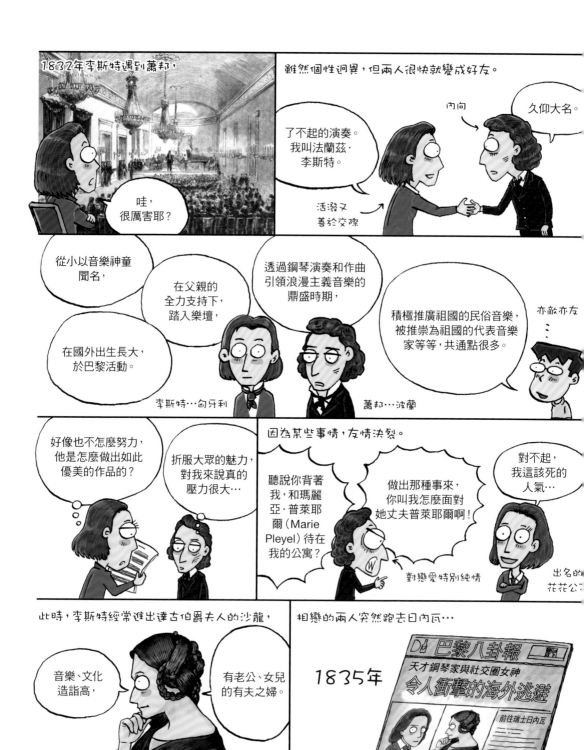

1832年李斯特遇到蕭邦,

哇,很厲害耶?

雖然個性迥異,但兩人很快就變成好友。

了不起的演奏。我叫法蘭茲·李斯特。

活潑又善於交際

內向

久仰大名。

從小以音樂神童聞名,

在父親的全力支持下,踏入樂壇,

在國外出生長大,於巴黎活動。

透過鋼琴演奏和作曲引領浪漫主義音樂的鼎盛時期,

積極推廣祖國的民俗音樂,被推崇為祖國的代表音樂家等等,共通點很多。

亦敵亦友...

李斯特...匈牙利    蕭邦...波蘭

好像也不怎麼努力,他是怎麼做出如此優美的作品的?

折服大眾的魅力,對我來說真的壓力很大...

因為某些事情,友情決裂。

聽說你背著我,和瑪麗亞·普萊耶爾(Marie Pleyel)待在我的公寓?

做出那種事來,你叫我怎麼面對她丈夫普萊耶爾啊!

對戀愛特別純情

對不起,我這該死的人氣...

出名的花花公子

此時,李斯特經常進出達古伯爵夫人的沙龍,

音樂、文化造詣高,

有老公、女兒的有夫之婦。

比李斯特大六歲    巴黎社交圈的女王

相戀的兩人突然跑去日內瓦...

D! 巴黎八卦報

天才鋼琴家與社交圈女神

令人衝擊的海外逃避

前往瑞士日內瓦

1835年

…下三名子女。

柯西瑪　　白朗蒂　　丹尼爾
(Cosima)　(Blandine)　(Daniel)

此時在兩人的介紹之下，蕭邦跟喬治·桑交往。

對蕭邦的人生造成關鍵影響。

李斯特　　　朋友＆對手　　　蕭邦

瑪麗·達古　　朋友＆對手　　　喬治·桑

…怎麼回事？這令人窒息的緊張氣氛。

從這時候起，李斯特開始正式舉辦公演活動…

從柏林開始

再到莫斯科的話

拜託你別再巡演了！

大概要6個月。

結果我們分手了。
個性不合，
她又常常限制我做事…

愛情　　　不是永恆的。

李斯特掀起熱潮，日進斗金。

賺太多了。

要回饋社會。

之後於1847年的基輔公演上遇到卡洛琳·賽恩—維根斯坦 (Carolyne zu Sayn-Wittgenstein) 公爵夫人，陷入愛河…

波蘭貴族

嫻靜聰慧，音樂造詣也很高。

…我的最愛！

兩人在德國東部的威瑪定居。

我當上指揮了。

德國威瑪李斯特博物館…李斯特住過的房子

在夫人的積極建議和加油之下，

你減少演奏會，多作曲吧。

你的作品真的很美。

好！

留下交響詩 (Poème Symphonique) 等多部作品。

交響詩是我創造的形式。

以單樂章的形態，用音樂寫詩繪畫。

兩人決定結婚，

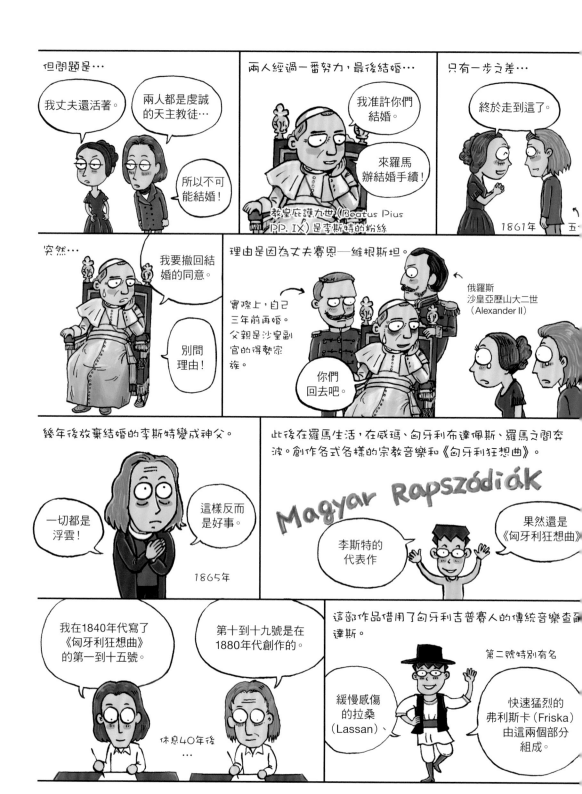

但問題是…

我丈夫還活著。

兩人都是虔誠的天主教徒…

所以不可能結婚！

兩人經過一番努力，最後結婚…

我准許你們結婚。

來羅馬辦結婚手續！

教皇庇護九世(Beatus Pius PP. IX)是李斯特的粉絲

只有一步之差…

終於走到這了。

1861年　五…

突然…

我要撤回結婚的同意。

別問理由！

理由是因為丈夫賽恩—維根斯坦。

實際上，自己三年前再婚。父親是沙皇副官的得勢宗族。

你們回去吧。

俄羅斯沙皇亞歷山大二世（Alexander II）

幾年後放棄結婚的李斯特變成神父。

一切都是浮雲！

這樣反而是好事。

1865年

此後在羅馬生活，在威瑪、匈牙利布達佩斯、羅馬之間奔波。創作各式各樣的宗教音樂和《匈牙利狂想曲》。

Magyar Rapszódiák

李斯特的代表作

果然還是《匈牙利狂想曲》

我在1840年代寫了《匈牙利狂想曲》的第一到十五號。

第十到十九號是在1880年代創作的。

休息40年後…

這部作品借用了匈牙利吉普賽人的傳統音樂查達斯。

第二號特別有名

緩慢感傷的拉桑（Lassan）、

快速猛烈的弗利斯卡（Friska）由這兩個部分組成。

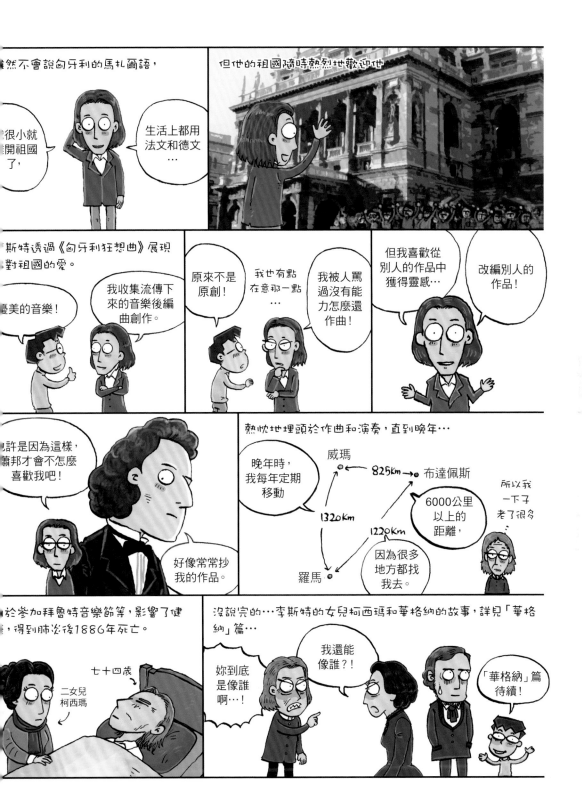

# 法國喜愛的才華：羅馬大獎

白遼士：現實、音樂、愛情的革命
比才：法國歌劇的自尊心

白遼士　　　　　　　　　　比才

羅馬大獎（Prix de Rome）是路易十四（Louis XIV）制定的藝術支援政策。將有潛力的苗子送往羅馬留學，幫助法國成為文化大國。儘管政權因為革命而瓦解，世道改變，這項政策仍持續到20世紀中期為止。一年只在各領域選出一名，還有年齡限制，所以從中脫穎而出的人也代表了未來成為藝術家的保障。美術領域有安格爾、大衛（Jacques-Louis David）等人獲獎。音樂領域則有白遼士、比才、德布西（Achille-Claude Debussy）等出色音樂家得獎，讓法國的音樂水準提高到更高的層次。

# Hector Berlioz

**埃克托·白遼士（1803年12月11日～1869年3月8日）**

法國後期浪漫主義作曲家，以1830年發表的《幻想交響曲》
（Symphonie fantastique）聞名。白遼士為了雄壯、戲劇般的表現，也會
編組大規模交響樂團，用文學幻想構成單戀的狂熱，用音樂來表現，
創造出標題音樂特性明確的管弦樂曲風格。創作了許多不拘泥於形式
的自由曲目，自在地穿梭於音樂和文學之間，跟華格納一起被評價為代表浪漫派的作
曲家。

# Georges Bizet

**喬治·比才（1838年10月25日～1875年6月3日）**

來自法國巴黎的作曲家，代表作為歌劇《卡門》（Carmen）等。雖然
比才留下的作品不多，但是嫻熟的作曲技法和對於登場人物的準確
表達等，對當時的歌劇界造成很大的刺激，並以巧妙使用長笛和豎
琴聞名，《採珍珠者》（Les pêcheurs de perles）和《第一號交響曲》
（Symphony No.1）等充分體現了這一點。在19世紀後半到20世紀初期為止的後浪漫
主義時代中，與威爾第、華格納同為各自代表自己國家的國民歌劇作曲家。

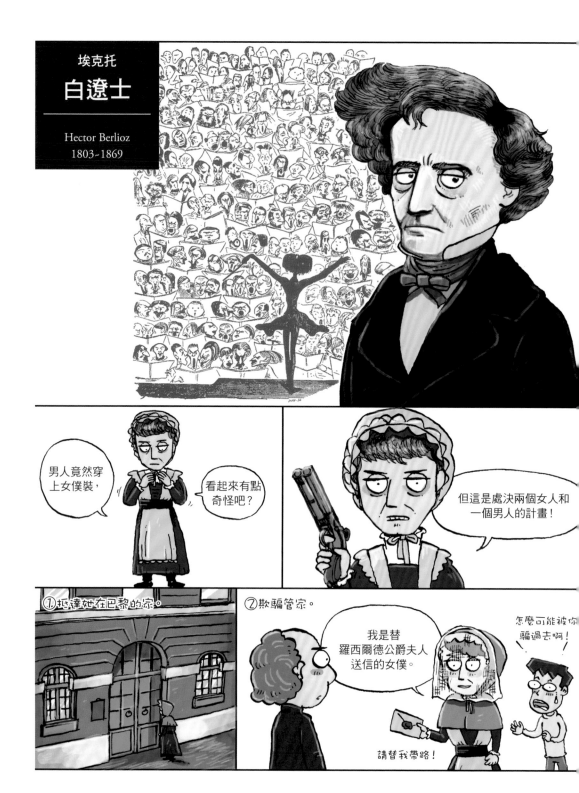

③管家離開客廳,當他們打開信封…

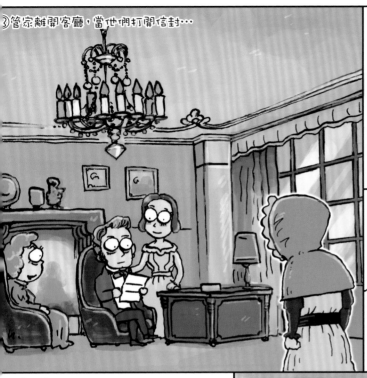

④掏出藏起來的槍…

⑤…

砰 砰 砰

你那麼想要
普萊耶爾的
鑽戒嗎!

⑥然後在大家趕過來之前…

我們

⑦自盡。

砰

地獄
見吧!

法國浪漫主義作曲家白遼士的愛情就跟音樂一樣激情,因而出名。

準備,
結束!

前往
巴黎!

歷經挑戰,成功取得羅馬大獎第一名,
剛以公費留學生的身分抵達羅馬沒多
久…

嗚…

未婚妻的母親就傳來取消婚約的通知，並收到未婚妻要跟其他男人結婚的衝擊性信件，所以他一心想要報仇。

我絕對不會原諒她的！

法國

不知道會被白遼士掃射，背叛白遼士的未婚妻和其丈夫。

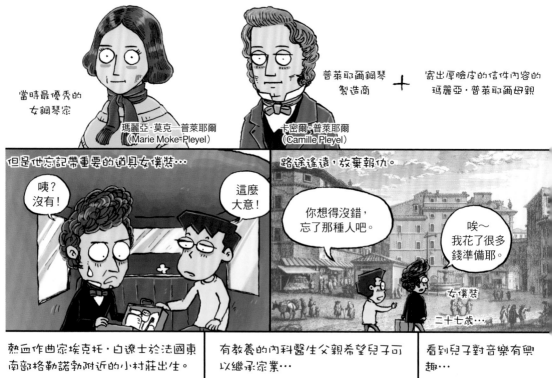

當時最優秀的女鋼琴家

瑪麗亞·莫克—普萊耶爾
（Marie Moke=Pleyel）

普萊耶爾鋼琴製造商
+
寄出厚臉皮的信件內容的瑪麗亞·普萊耶爾母親

卡密爾·普萊耶爾
（Camille Pleyel）

但是他忘記帶重要的道具女僕裝…

咦？沒有！

這麼大意！

路途遙遠，放棄報仇。

你想得沒錯，忘了那種人吧。

唉～我花了很多錢準備耶。

女僕裝

二十七歲…

熱血作曲家埃克托·白遼士於法國東南部格勒諾勃附近的小村莊出生。

就是個安靜的鄉下！

○里昂

聖昂德雷角
（La Côte-
Saint-André）

★

○格勒諾勃

有教養的內科醫生父親希望兒子可以繼承家業…

白遼士
醫生

看到兒子對音樂有興趣…

音樂

只能當興趣！

爸,我想學鋼琴！

別作夢了！

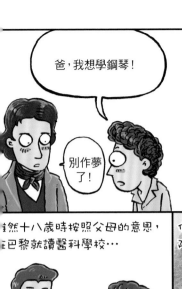

因此獲得了史上第一位沒有精通的樂器的專業作曲家稱號。

音樂

我是從書上學來的。

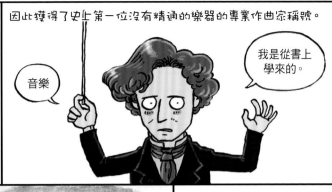

雖然十八歲時按照父母的意思，在巴黎就讀醫科學校…

不適合。

但後來按照自己的想法進入音樂學院…

爸爸感到失望，所以減少了零用錢！

累積提升豐富的藝術經驗。

羅西尼冷嘲熱諷、虛偽做作。

格魯克(Gluck)的歌劇最好！

韋伯的音樂有獨創性又洗鍊。

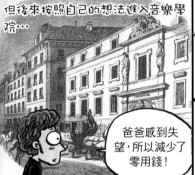

特別對他造成關鍵影響的兩名藝術家是貝多芬和莎士比亞…

1827年欣賞戲劇《哈姆雷特》(Hamlet)時，愛上了飾演奧菲莉亞的女演員。

愛爾蘭人
哈麗葉·史密遜
(Harriet Smithson)

請替我轉交這封信給史密遜小姐…

別再煩我了！

劇院主人

暗戀失敗的白遼士把自己的執著和失戀寫成《幻想交響曲Op.14》。

主角是藝術家，殺了愛人，

被拖上斷頭台！

正在寫第四樂章〈斷頭台進行曲〉(La marche au supplice)呀！

果然很極端。

標題音樂的代表作

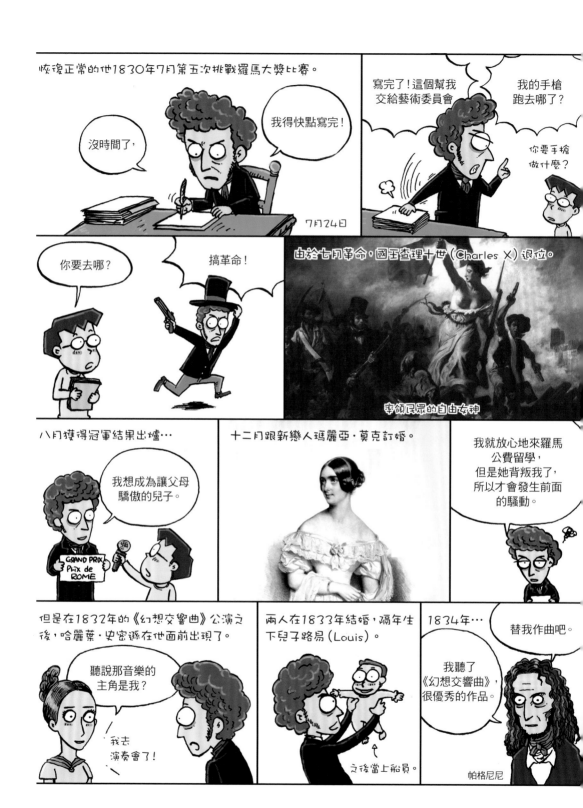

恢復正常的他1830年7月第五次挑戰羅馬大獎比賽。

沒時間了，

我得快點寫完！

7月24日

寫完了！這個幫我交給藝術委員會

我的手槍跑去哪了？

你要手槍做什麼？

你要去哪？

搞革命！

由於七月革命，國王查理十世（Charles X）退位。

率領民眾的自由女神

八月獲得冠軍結果出爐…

我想成為讓父母驕傲的兒子。

GRAND PRIX Prix de ROME

十二月跟新戀人瑪麗亞·莫克訂婚。

我就放心地來羅馬公費留學，但是她背叛我了，所以才會發生前面的騷動。

但是在1832年的《幻想交響曲》公演之後，哈麗葉·史密遜在他面前出現了。

聽說那音樂的主角是我？

我去演奏會了！

兩人在1833年結婚，隔年生下兒子路易（Louis）。

之後當上船員。

1834年…

替我作曲吧。

我聽了《幻想交響曲》，很優秀的作品。

帕格尼尼

102

這樣誕生的曲子便是小提琴協奏曲《哈洛在義大利》（Harold en Italie）…1834年

曲子是很好…

但中提琴的部分太簡單了。

嘀咕 嘀咕

結果沒有演奏。

但是帕格尼尼贊助後輩作曲家，當作謝禮…

2萬法郎！

走吧，孩子…

這麼一大筆錢！

這成了白遼士永生難忘的記憶。

其實我飽受缺錢的痛苦，

之後也寫過評論，或是當音樂學院的圖書館管理員。

---

白遼士的音樂編制規模特別龐大…

木管樂器 4支長笛、2支雙簧管、2支英國管、4支單簧管、8支巴松管
銅管樂器 12支圓號、4支短號、4支低音號
打擊樂器 16個定音鼓、2個大鼓、10對銅鈸、4個鑼
合唱
銅管樂器 北 4支短號、4支長號、2支低音號
　　　　 東 4支小號、4支長號
　　　　 西 4支小號、4支長號
　　　　 南 4支小號、4支長號、4支低音大號
弦樂器 25把第1小提琴、25把第2小提琴、18把低音提琴
　　　 20把中提琴、20把大提琴
追思1837年7月革命犧牲者的音樂《安魂曲》

合唱團最多高達800人…

演奏時間出名地長…

1856年《特洛伊人》（The Trojans）（六小時）

規模不是開玩笑的。

這點程度不算什麼啦～

---

常演奏、公演，感到勞累…在法國尤其沒人氣。

39歌劇《班維奴托·切利尼》（Benvenuto Cellini）慘敗

1846年《浮士德的天譴》（The Damnation of Faust）慘敗

1856年《特洛伊人》一敗塗地

屁股債！

不過，在包含俄羅斯在內的德、英等國大受歡迎…

巴拉基列夫（Balakirev）

我們很正面地接受了特有的和聲與管弦樂法。

林姆斯基—高沙可夫（Mussorgsky）　穆索斯基（Borodin）　鮑羅定　居伊（Cui）

晚年成為法蘭西藝術院成員，在祖國也被視為巨匠。

我的理論清晰，文章也寫得很好。

《論現代配器法與管弦樂法》（1844）

《回憶錄*》（1870）

---

一方面，浪漫的他的愛情史

1854年哈麗葉中風過世，

1862年第二任妻子瑪麗·雷奇奧（Marie Recio）也因為心臟麻痺死亡。

…

延續到了晚年…

白遼士十二歲時的初戀

我們重新開始吧！

清醒點！

打聽後去找對方

六十七歲

六十一歲

艾絲黛·杜波芙（Estelle Duboeuf）

1867年因為兒子路易過世，徹底變得無力…

擔任船長，三十三歲在古巴被蚊子傳染黃熱病…

1869年辭世。

我的音樂一定會被演奏的！

遺言

*A treatise upon modern instrumentation and orchestration

*The Memoirs of Hector Berlioz

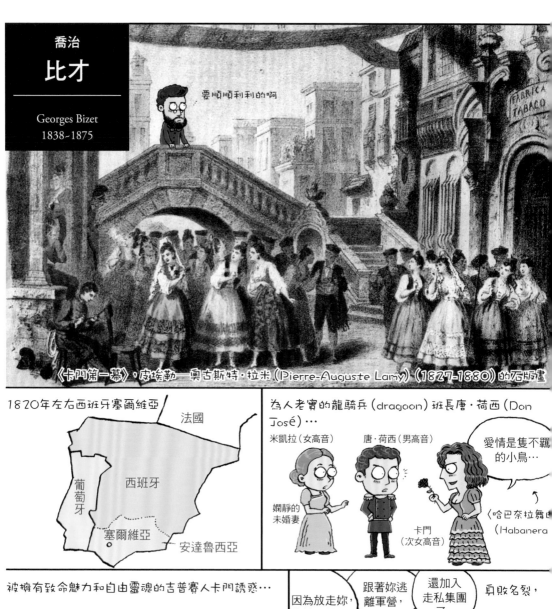

喬治
# 比才

Georges Bizet
1838-1875

要順順利利的啊

《卡門第一幕》，皮埃勒—奧古斯特·拉米（Pierre-Auguste Lamy）（1827-1880）的石版畫

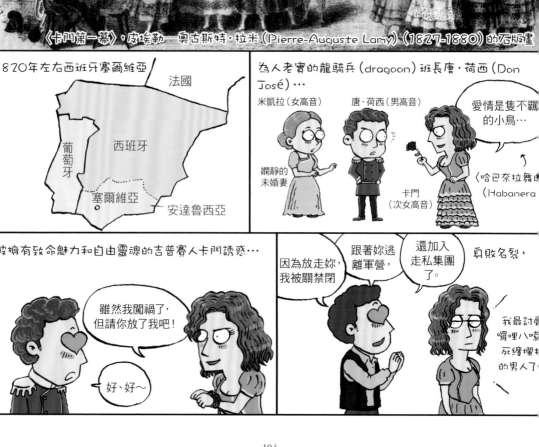

1820年左右西班牙塞爾維亞

法國

葡萄牙　西班牙

塞爾維亞

安達魯西亞

為人老實的龍騎兵（dragoon）班長唐·荷西（Don José）…

米凱拉（女高音）　　唐·荷西（男高音）

嫻靜的未婚妻

卡門（次女高音）

愛情是隻不羈的小鳥…

〈哈巴奈拉舞曲〉（Habanera）

被擁有致命魅力和自由靈魂的吉普賽人卡門誘惑…

雖然我闖禍了，但請你放了我吧！

好、好～

因為放走妳，我被關禁閉

跟著妳逃離軍營，

還加入走私集團了。

身敗名裂

我最討厭囉哩八嗦死纏爛打的男人了

104

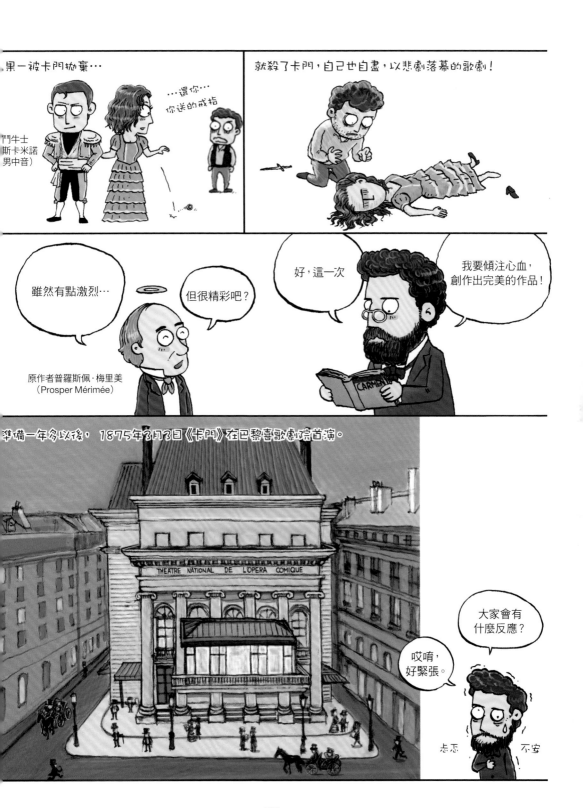

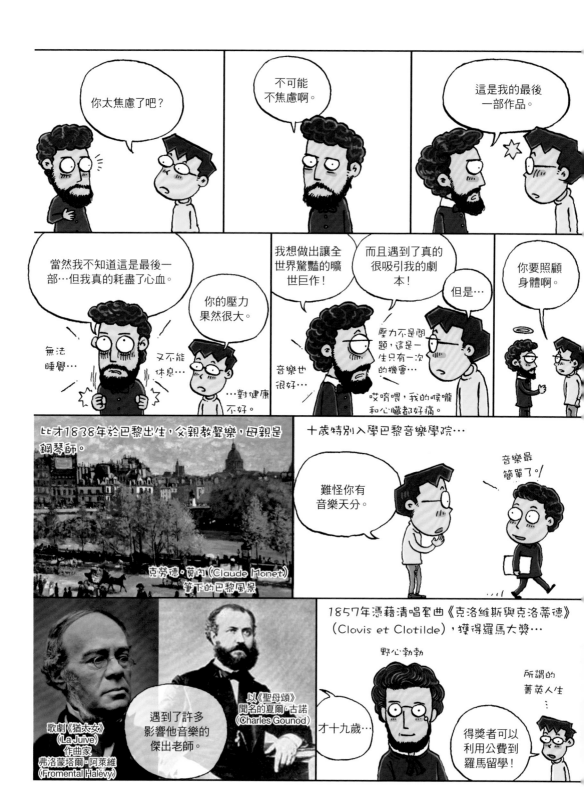

你太焦慮了吧?

不可能不焦慮啊。

這是我的最後一部作品。

當然我不知道這是最後一部…但我真的耗盡了心血。

你的壓力果然很大。

無法睡覺…

又不能休息…

…對健康不好。

我想做出讓全世界驚豔的曠世巨作!

而且遇到了真的很吸引我的劇本!

但是…

音樂也很好…

壓力不是問題,這是一生只有一次的機會…

哎唷喂,我的喉嚨和心臟都好痛。

你要照顧身體啊。

比才1838年於巴黎出生,父親教聲樂,母親是鋼琴師。

克勞德·莫內(Claude Monet)筆下的巴黎風景

十歲特別入學巴黎音樂學院…

難怪你有音樂天分。

音樂最簡單了!

歌劇《猶太女》(La Juive)作曲家弗洛蒙塔爾·阿萊維(Fromental Halévy)

以《聖母頌》聞名的夏爾·古諾(Charles Gounod)

遇到了許多影響他音樂的傑出老師。

1857年憑藉清唱套曲《克洛維斯與克洛蒂德》(Clovis et Clotilde),獲得羅馬大獎…

野心勃勃

才十九歲…

所謂的菁英人生…

得獎者可以利用公費到羅馬留學!

106

三年來在羅馬學習、讀書、旅行等，累積豐富的經驗。

羅馬大獎得獎者在羅馬合住的「麥第奇別墅」

結束留學生活回到巴黎的他…

你的鋼琴演奏實力跟我一樣好！

李斯特

但我還是要寫歌劇！

聽說他的琴藝好到被當時最頂尖的鋼琴家李斯特稱讚！

1863年因為歌劇《採珍珠者》，備受矚目…

雖然比才拿到的劇本很普通，但音樂動人，所以現在也很受歡迎。

背景是古斯里蘭卡，是一部愛情劇。

之後萎靡不振…

很多作品策劃到一半就被腰斬了…真不容易。

我也是耶。

另一方面，比才這時很常進出已故的老師阿萊維家…

說好要由我完成老師還沒完成的遺作…

勤快的年輕人！

雖然貧窮，但開朗又有禮貌

阿萊維夫人

跟老師的女兒珍妮芙交往。

這年輕人真狡猾…明明沒錢、沒工作。

…你我！

我會呵護她，不讓她的手碰到一滴水。

珍妮芙·阿萊維
（Geneviève Halévy）

1869年成功結婚！

我現在要積極作曲

也已經擬定好六個歌劇作曲計畫了。

加油！

但婚後兩人面臨了動盪的歷史。

1870年普法戰爭

法蘭西第三共和國政權開始

1871年巴黎公社

無法作曲的情況。

情勢到了1871年才穩定下來…

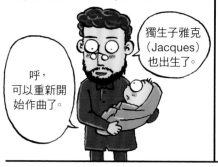

呼，可以重新開始作曲了。

獨生子雅克（Jacques）也出生了。

1872年做了戲劇要用的音樂後，再次獲得關注…

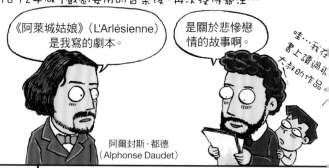

《阿萊城姑娘》（L'Arlésienne）是我寫的劇本。

是關於悲慘戀情的故事啊。

哇…我在書上讀過那大叔的作品。

阿爾封斯·都德（Alphonse Daudet）

不久後，在喜歌劇院的贊助之下，開始創作《卡門》。

你好，我是卡門。

但問題在於比才的健康狀況…

從小我的支氣管

就不好…。

咳咳

咳咳

但我是不抽菸就沒辦法工作的「癮君子」！

雖然喉嚨會痛，但是想工作就得抽！

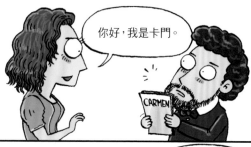

咳咳

喂…抽菸是肺癆等各種疾病的起因…

尤其是從二十幾歲開始過勞…

想混口飯吃的話，這也是沒辦法的事啊。

為了接到的編曲委託而熬夜。

就像前面說的，竭盡全力工作，搞砸了健康。

而且最關鍵的是…

沒用的…！

呃啊！

守的觀眾不買單，所以首演失敗了…

主角是吉普賽人

竟然演了殺人場面…

哪裡還有這種灑狗血劇情！

首演三個月後因心臟病過世。

結婚六周年紀念日

年僅三十七歲…

1875年6月3日

是比才過世沒多久，《卡門》就獲得專家的好評，為大眾所喜愛…

我喜歡這個作品勝過自己的！

這個作品會征服全世界！

人類怎麼有辦法創造出這樣的作品？

布拉姆斯

柴可夫斯基

尼采
(Friedrich Wilhelm Nietzsche)

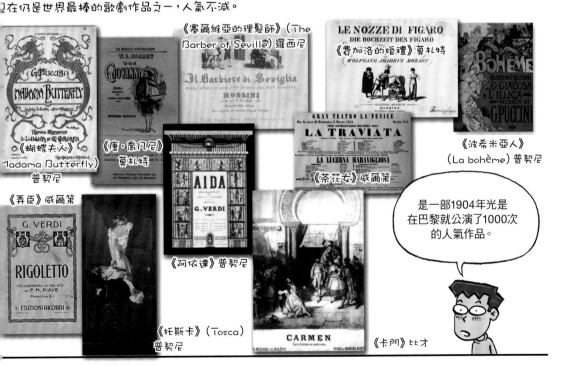

在仍是世界最棒的歌劇作品之一，人氣不減。

《塞爾維亞的理髮師》（The Barber of Seville）羅西尼

LE NOZZE DI FIGARO
DIE HOCHZEIT DES FIGARO
《費加洛的婚禮》莫札特
WOLFGANG AMADEUS MOZART

《蝴蝶夫人》
（Madama Butterfly）普契尼

《唐·喬凡尼》莫札特

LA TRAVIATA
《茶花女》威爾第

《波希米亞人》
（La bohème）普契尼

《弄臣》威爾第

AIDA
G. VERDI
《阿依達》普契尼

RIGOLETTO

是一部1904年光是在巴黎就公演了1000次的人氣作品。

《托斯卡》（Tosca）普契尼

CARMEN

《卡門》比才

# 俄羅斯誕下的巨匠

柴可夫斯基:「我骨子裡就是個俄羅斯人」
林姆斯基─高沙可夫:俄國五人組的老么

柴可夫斯基

林姆斯基 -
高沙可夫

在文化、政治方面被視為歐洲邊塞的俄羅斯,展開了由國家主導的音樂扶植計畫,首位
受惠者就是柴可夫斯基。可惜的是,音樂上的成功才剛到達顛峰,他就碰上了可疑的死
亡。時期相近的林姆斯基─高沙可夫、穆索斯基等俄國五人組,基於斯拉夫民族的傳
統,為俄國古典樂提高到世界級的水準,貢獻良多。俄國音樂家身處惡劣的環境,音樂
和其他不相干工作必須兩者並行。然而,他們取得的成就日後對德布西、拉威爾等法國
音樂家的影響特別深遠。

# Pyotr Ilyich Tchaikovsky

## 彼得・伊里奇・柴可夫斯基（1840年4月25日～1893年11月6日）

浪漫主義時代俄羅斯帝國的作曲兼指揮家，代表作有《天鵝湖》（Swan Lake）、《胡桃鉗》（The Nutcracker）、《悲愴交響曲》（Pathétique Symphony）等。年輕時的柴可夫斯基在音樂荒地賭上全部，能實現音樂夢想，多虧有鐵路大亨梅克夫人（Nadezhda von Meck）長期的贊助和交流，柴可夫斯基才能穩定地埋頭於音樂創作。不過，柴可夫斯基是同性戀者的事實，不見容於當時社會，將他逼到了絕境，在音樂事業達到巔峰之際，莫名驟逝，後人猜測這與他的性向問題有關。

# Nikolai Rimsky-Korsakov

## 尼古拉・林姆斯基─高沙可夫（1844年3月18日～1908年6月21日）

俄國作曲家兼以管弦樂法出名的音樂學者。代表作有《大黃蜂的飛行》（Flight of the Bumblebee）、《天方夜譚》（Scheherazade）。俄國五人組做出貢獻，奠定了俄國國民音樂的基礎，林姆斯基─高沙可夫是其中最年輕的一員。在惡劣的俄國音樂環境之中，為了解決經濟問題，從事與音樂不相干的工作。他按照家中傳統，跟父親、哥哥一樣，成為海軍軍官。服役時留下的航海記憶也對他的音樂影響深遠。二十幾歲成為聖彼得堡音樂學院的作曲教授後，全神貫注於音樂事業，留下關於管弦樂法、和聲學的重要理論書，也培養出頂尖的學生，像是葛拉祖諾夫（Alexander Glazunov）、普羅高菲夫（Sergei Prokofiev）、史特拉汶斯基（Stravinsky）等人。

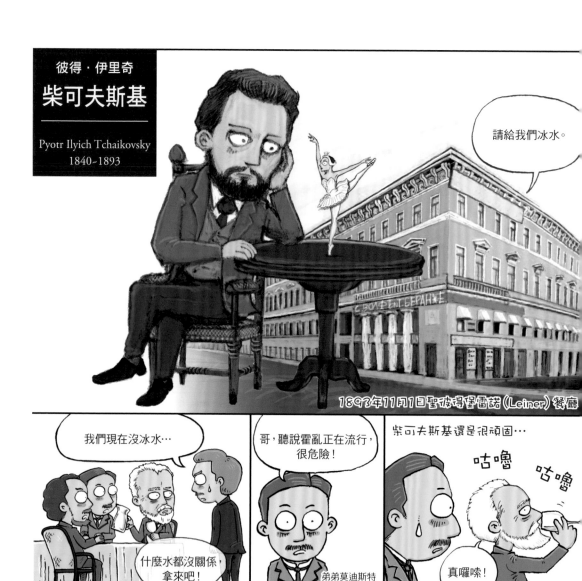

彼得・伊里奇
# 柴可夫斯基

Pyotr Ilyich Tchaikovsky
1840~1893

請給我們冰水。

1893年11月1日聖彼得堡雷諾（Leiner）餐廳

我們現在沒冰水⋯

什麼水都沒關係，拿來吧！

哥，聽說霍亂正在流行，很危險！

弟弟莫迪斯特
（Modest）

柴可夫斯基還是很頑固⋯

咕嚕　咕嚕

真囉嗦！

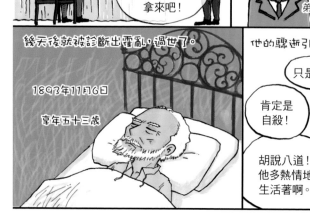

幾天後就被診斷出霍亂，過世了。

1893年11月6日

享年五十三歲

他的驟逝引發各種猜測。

只是個意外嗎？

肯定是自殺！

胡說八道！他多熱情地生活著啊。

哎唷，吵死了。

總之，真相只有本人知道！

好像患有很嚴重的憂鬱症，

是因為同性戀？

會不會是被人毒死的？

112

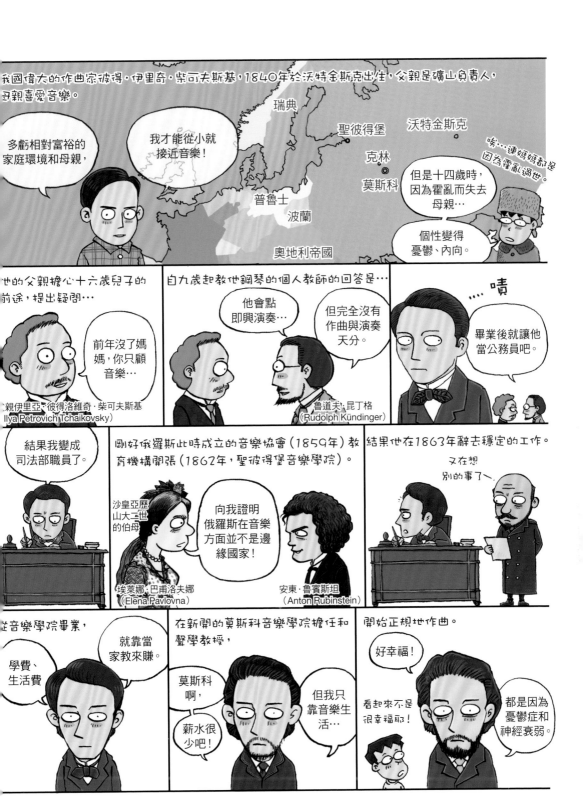

他的音樂經常無法獲得老師的認可…

從民謠取得靈感…

庸俗！

c小調序曲↓

歷盡千辛萬苦完成的第一號交響曲（Symphony No.1）的反應也不太好。

寒冷的冬天、蕭瑟的大地，我想表達的是這種東西。

要維持先進國家的作曲技法！

二十九歲戀愛失敗，非常沮喪。

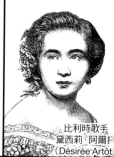

比利時歌手黛西莉·阿爾托（Désirée Artôt）

讓身心俱疲的柴可夫斯基恢復平靜的是，已婚妹妹亞歷珊卓（Alexandra）的婆家烏克蘭卡門卡（Kamenka）。

《羅密歐與茱麗葉幻想序曲》（Romeo and Juliet）

《c小調第二號交響曲》（Symphony No. 2 in C minor）

芭蕾舞劇《天鵝湖》

我只要有空就在這裡生活！

妹妹亞歷珊卓（小名莎夏）（Sasha）與丈夫雷夫·大衛多夫（Lev Davidov）

1874年12月24日，莫斯科音樂學院

我做了協奏曲…

我聽聽看…

安東·魯賓斯坦的弟弟尼古萊·魯賓斯坦（Nikolai Rubinstein）

想拜託朋友尼古萊指揮，所以讓他聽曲子，結果他的反應是

怎麼回事？這股陰森的感覺…

冷淡到不行。

全部都要改！重寫一次！

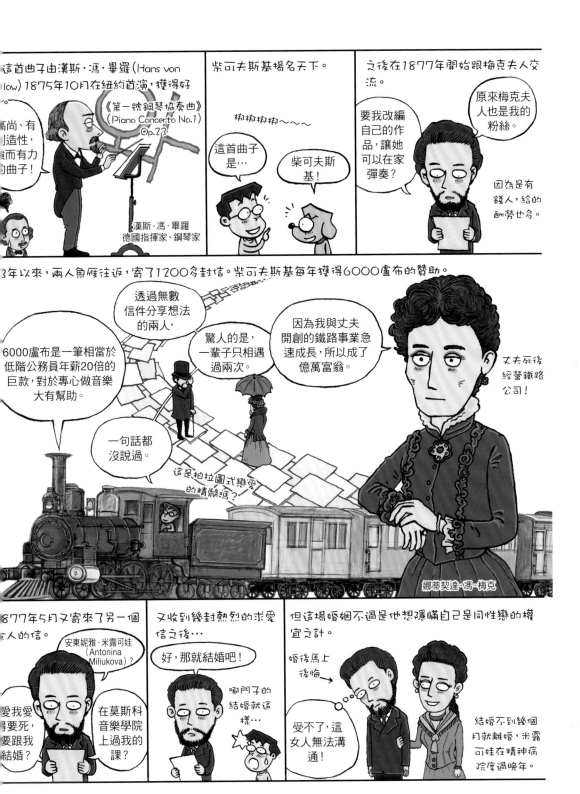

離婚後逐漸恢復平靜的他，繼續活躍的作曲活動和巡迴公演。

1877年完成《第四號交響曲》（Symphony No.4）、歌劇《葉甫蓋尼·奧涅金》（Eugene Onegin）
1878年創作《D大調小提琴協奏曲》（Violin Concerto in D major）、歌劇《奧爾良的姑娘》（The Maid of Orleans）
1881年完成《1812序曲》（1812 Overture）
1885年擔任俄國音樂協會莫斯科分會會長
1888年《e小調第五號交響曲》（Symphony No.5 in E minor）
1889年芭蕾舞劇《睡美人》（The Sleeping Beauty）

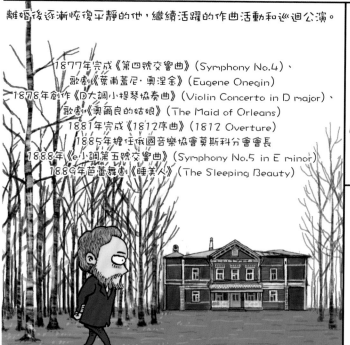

但是1890年10月梅克夫人突然絕交。

14年的交…一就這樣…

因為破產，沒辦法資助我了？

絕交信

隔年珍愛的妹妹莎夏（亞歷珊卓）過世，大受打擊。

在法國巴黎透過報紙得知消息

怎麼會這樣！

雖然音樂方面的名聲與成功達到巔峰…

也太喜歡我了吧？

總之，我很開心！

1891年5月紐約卡內基音樂廳開館紀念公演

第一個！

我是你的粉絲！

折磨他一輩子的憂鬱症、寂寞和不安形影不離。

要是被人發現我是同性戀的話，該怎麼辦？

活著好空虛。

在1893年傾注全力完成《b小調第六號交響曲》（Symphony No.6 in B minor）…

既優雅又熱情，既悲傷又黑暗…

是我的作品之中最棒的！

1893年10月28日，柴可夫斯基親自在音樂故鄉聖彼得堡指揮與首演。

標題就叫作「悲愴」，怎麼樣？

就是這個！

可疑的死亡發生前一周。

悲愴（Pathetique）！

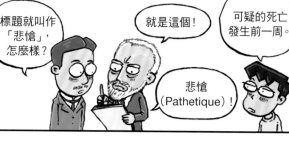

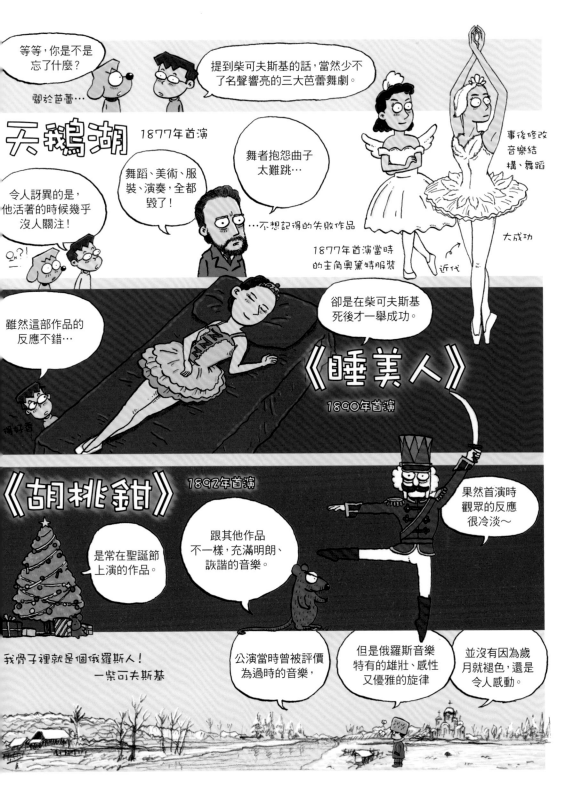

等等，你是不是忘了什麼？

關於芭蕾…

提到柴可夫斯基的話，當然少不了名聲響亮的三大芭蕾舞劇。

天鵝湖 1877年首演

舞者抱怨曲子太難跳…

事後修改音樂結構、舞蹈

令人訝異的是，他活著的時候幾乎沒人關注！

舞蹈、美術、服裝、演奏，全都毀了！

…不想記得的失敗作品

1877年首演當時的主角奧黛特服裝

近代

大成功

雖然這部作品的反應不錯…

卻是在柴可夫斯基死後才一舉成功。

《睡美人》

1890年首演

啊好香

《胡桃鉗》 1892年首演

果然首演時觀眾的反應很冷淡～

是常在聖誕節上演的作品。

跟其他作品不一樣，充滿明朗、詼諧的音樂。

我骨子裡就是個俄羅斯人！
—柴可夫斯基

公演當時曾被評價為過時的音樂，

但是俄羅斯音樂特有的雄壯、感性又優雅的旋律

並沒有因為歲月就褪色，還是令人感動。

117

尼古拉
林姆斯基－
高沙可夫

Nikolai Rimsky-
Korsakov 1844~1908

118

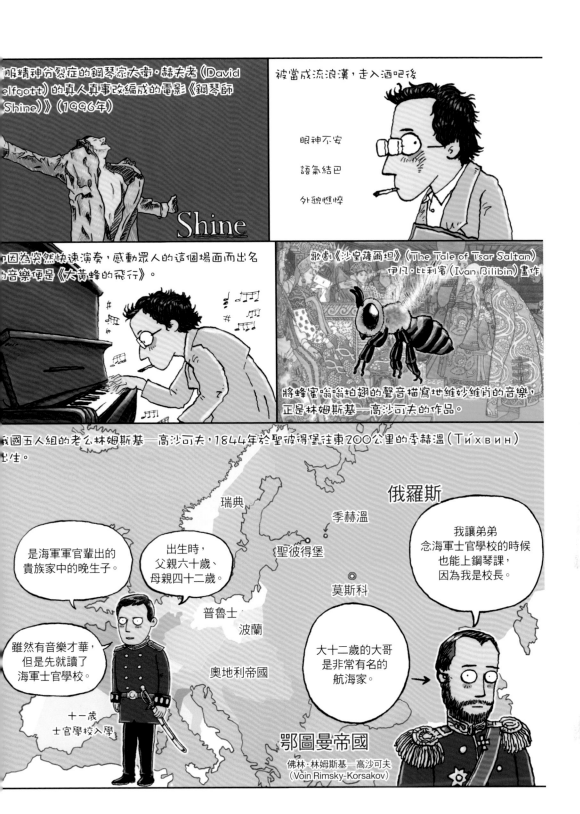

由於就讀士官學校的緣故，十八歲的林姆斯基─高沙可夫在聖彼得堡開始和五人組成員交流。

我找出真正的俄羅斯音樂，

米利·巴拉基列夫

我的職業是工兵軍官。

所以我是五人組的主導者。

比起創作，我更常寫樂評。

策扎爾·居伊

我是化學家！

亞歷山大·鮑羅定

我的歌劇《伊果王子》（Prince Igor）很有名。

我是公務員，

之後成為林姆斯基─高沙可夫的室友。

莫傑斯特·穆索斯基

1826年搭乘巡洋艦「鑽石號」（Almaz），航海兩年又八個月。

欣賞、感受世界萬物，

是我日後在音樂作品中描繪大海的契機。

我們從俄羅斯的民俗事物中尋找故事和音樂吧。

這種精神是從五人組，也就是從國民樂派延續下來的。

俄國音樂之父

米哈伊爾·格林卡（Mikhail Glinka）

在這方面，五人組的部分音樂性質曾與柴可夫斯基對立。

你的作品太像西歐音樂了！

這個嘛…

柴可夫斯基

海回來後便埋頭於音樂創作

1867年 《第一號交響曲》(Symphony No.1)
　　　　《依塞爾維亞主題的幻想曲》
　　　　(Fantasia On Serbian Themes)
　　　　交響詩《沙德柯》(Sadko)
1868年 《第二號交響曲〈安塔爾〉》
　　　　(Symphony No.2 "Antar")
1868-1872年 首部歌劇《普斯科夫的姑娘》
　　　　　　　(The Maid of Pskov)
　　　　　　　⋮

1871年就任聖彼得堡音樂學院作曲和管弦樂配器法教授

我從來沒接受過正式的音樂教育耶…

←二十七歲時仍是現役海軍軍官

沒辦法，我就邊學邊教吧。

柴可夫斯基
莫斯科音樂學院
音樂理論教授

巴拉基列夫
俄國音樂協會交響
樂團團長

時間內精通對位法和賦格…
1875年

這程度都是高水準的了，合格！

謝謝。

幾乎做了一輩子的音樂學院教授。

當老師　的料

擔任音樂學院教授時，經濟狀況穩定後結了婚…

在五人組活動時認識的

受過正式的音樂教育，音樂素養和水準都很高。

娜迪達·林姆斯基—高沙可夫
(Nadezhda Rimskaya-Korsakova)

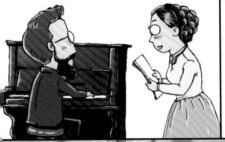

益於妻子的作曲、演奏、出版等積極協和建議…

林姆斯基—高沙可夫以作曲家、指揮家、教育者的身分，累積名聲。

15部歌劇

《雪娘》
(The Snow Maiden)

《沙皇的新娘》
(The Tsar's Bride)
⋮

《金雞》
(The Golden Cockerel)

《西班牙隨想曲》
(Spanish Caprice)
交響組曲

《天方夜譚》

《俄羅斯復活節序曲》
(Russian Easter Festival Overture)

著作

《和聲法實用手冊》
(Practical Manual of Harmony)
《配器法原理》
(Principles of Orchestration)

他的學生

亞歷山大·
葛拉祖諾夫

伊戈爾·
史特拉汶斯基

905年支持音樂學院學生反政府示威，暫時遭到解雇又復職…

伊利亞·列賓 (Ilya Repin) 的畫作《1905年10月17日的示威遊行》(The Demonstration on October 17, 1905)

從五十歲開始深受心絞痛的折磨，1907年過世，葬於聖彼得堡。

伊利亞·列賓畫作《林姆斯基—高沙可夫》

《和聲法實用手冊》、《配器法原理》等著作現在仍被當作教科書使用。

121

# 有缺憾才美的愛情

舒曼與克拉拉：世紀戀情

布拉姆斯：自由與孤獨

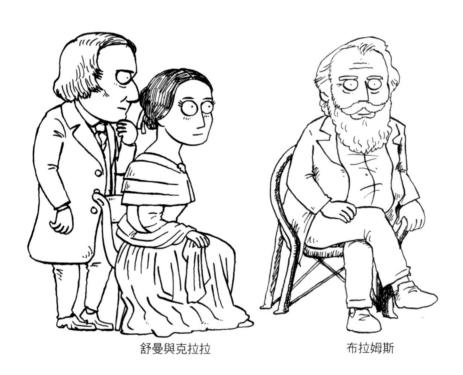

舒曼與克拉拉　　　　　布拉姆斯

二十歲出頭的青年布拉姆斯遇見大自己十四歲的克拉拉時，她三十幾歲，是最受歡迎、優雅又美麗的著名鋼琴家，是受人尊敬的作曲家舒曼的妻子，也是七個小孩的母親。雖然不知道年輕的布拉姆斯從克拉拉‧舒曼（Clara Schumann）身上感受到的心動、尊敬與愛意有多狂熱，但他們美麗的愛情能被後人記住，是因為儘管受到各種猜測與懷疑，他們仍堅守品格、禮儀與尊重到最後。這樣的感情也許不如愛情熱烈，但說不定這便是他們能長久地擁有這段溫暖感情的原因。

# Robert Alexander Shumann
# Clara Shumann

**羅伯特・亞歷山大・舒曼（1810年6月8日～1856年7月29日）**
**克拉拉・舒曼（1819年9月13日～1896年5月20日）**

舒曼的父親是出版業者，多虧於此，他從小接觸文學，同時也有演奏鋼琴的天分。文學與音樂，雖然他兼備了浪漫主義音樂家應該擁有的這兩大重要元素，他的部分手指卻因為過度練琴而殘廢，令他不得不放棄當鋼琴家的夢想。最後他將目標轉向音樂評論和作曲，創立重要的音樂評論雜誌《新音樂雜誌》（Neue Zeitschrift für Musik），開始活躍於音樂評論活動，而且與一生中最重要的人物，也就是他的妻子克拉拉相戀。不顧老師兼岳父維克（Friedrich Wieck）的激烈反對，兩人最終結婚成功。舒曼在穩定的家庭生活中專心作曲，創作了藝術歌曲、交響曲、鋼琴協奏曲等，但他的精神問題日益嚴重，曾試圖自殺，最後死於精神病院。舒曼死後，克拉拉扶養舒曼留下來的孩子，以鋼琴家的身分向世人宣傳舒曼留下的音樂，堅守對深愛的丈夫的情義。她與熱烈崇拜自己的年輕布拉姆斯之間的愛情，也成了一段美麗的故事。

# Johannes Brahms

**約翰尼斯・布拉姆斯（1833年5月7日～1897年4月3日）**

漢堡出身的德國作曲家。雖然世代潮流盛行浪漫主義，但布拉姆斯追求重視形式的保守樂風。不過，他因為音樂中渾厚、動人的抒情情感，擁有廣大的支持者。尤其是反對華格納音樂的音樂家和聽眾，以布拉姆斯為中心，聚集起來。終生愛著克拉拉・舒曼，始終未婚，獨身一輩子。留下了四首交響曲、多首獨奏曲、室內樂作品，《匈牙利舞曲》（Ungarische Tänze）特別受到大眾的歡迎。在宗教音樂領域也留下了《德意志安魂曲》（Ein Deutsches Requiem）等有深度的崇高音樂。

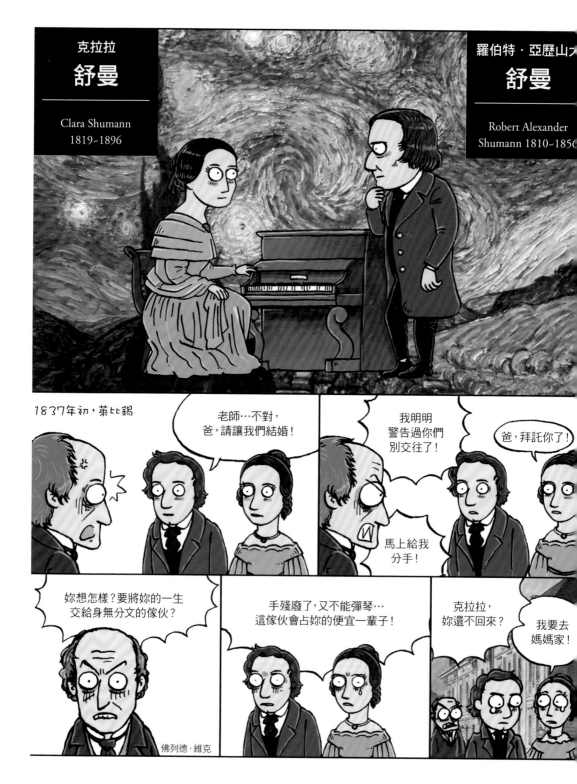

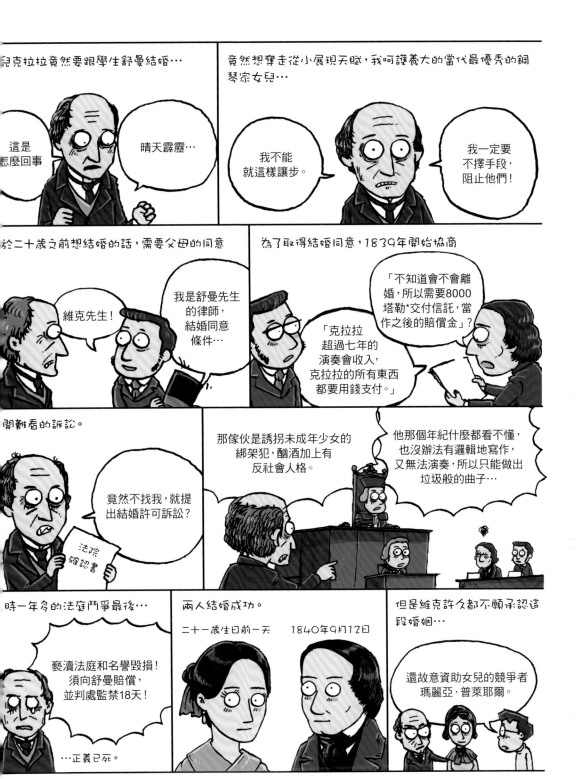

*塔勒：當時的德國貨幣單位

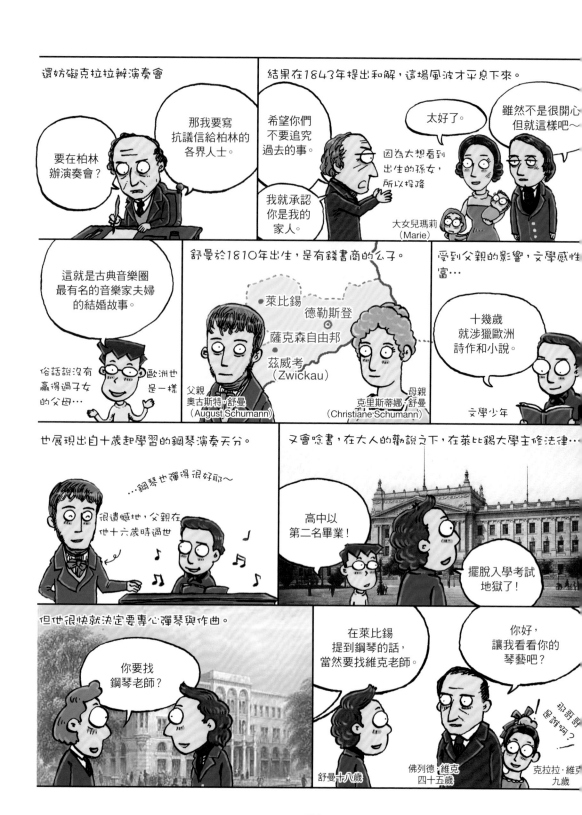

還妨礙克拉拉辦演奏會

要在柏林辦演奏會?

那我要寫抗議信給柏林的各界人士。

結果在1843年提出和解,這場風波才平息下來。

希望你們不要追究過去的事。

我就承認你是我的家人。

太好了。

雖然不是很開心但就這樣吧～

因為太想看到出生的孫女,所以投降

大女兒瑪莉
(Marie)

這就是古典音樂圈最有名的音樂家夫婦的結婚故事。

俗話說沒有贏得過子女的父母…

歐洲也是一樣

舒曼於1810年出生,是有錢書商的么子。

萊比錫
德勒斯登
薩克森自由邦
茲威考
(Zwickau)

父親
奧古斯特‧舒曼
(August Schumann)

母親
克里斯蒂娜‧舒曼
(Christiane Schumann)

受到父親的影響,文學感性豐富…

十幾歲就涉獵歐洲詩作和小說。

文學少年

也展現出自十歲起學習的鋼琴演奏天分。

…鋼琴也彈得很好耶～

很遺憾地,父親在他十六歲時過世

又會唸書,在大人的勸說之下,在萊比錫大學主修法律…

高中以第二名畢業!

擺脫入學考試地獄了!

但他很快就決定要專心彈琴與作曲。

你要找鋼琴老師?

在萊比錫提到鋼琴的話,當然要找維克老師。

你好,讓我看看你的琴藝吧?

舒曼十八歲

佛列德‧維克
四十五歲

克拉拉‧維克
九歲

126

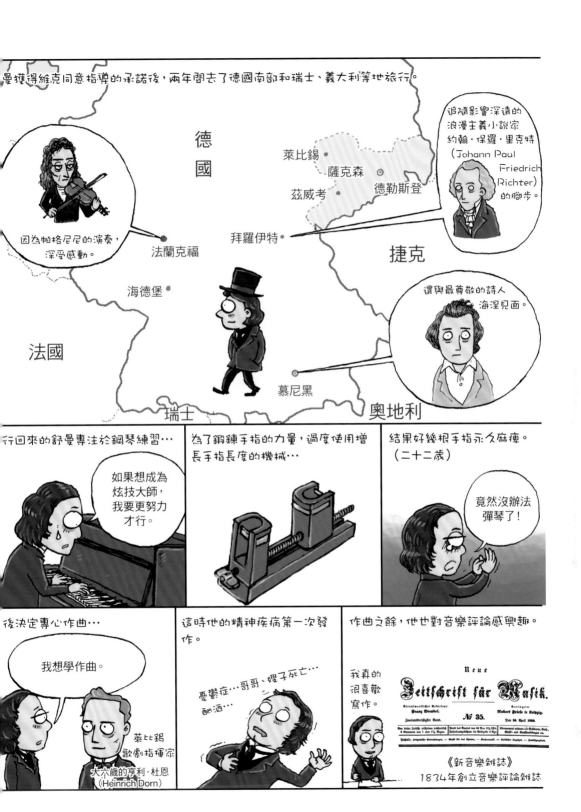

曼獲得維克同意指導的承諾後，兩年間去了德國南部和瑞士、義大利等地旅行。

追隨影響深遠的浪漫主義小說家約翰·保羅·里克特（Johann Paul Friedrich Richter）的腳步。

德國

萊比錫●
●薩克森◎
茲威考● ●德勒斯登

捷克

因為帕格尼尼的演奏，深受感動。

法蘭克福● 拜羅伊特●

還與最尊敬的詩人海涅見面。

海德堡●

法國

慕尼黑●

瑞士 奧地利

行回來的舒曼專注於鋼琴練習…

如果想成為炫技大師，我要更努力才行。

為了鍛鍊手指的力量，過度使用增長手指長度的機械…

結果好幾根手指永久麻痺。（二十二歲）

竟然沒辦法彈琴了！

後決定專心作曲…

我想學作曲。

萊比錫歌劇指揮家
大六歲的亨利·杜恩
（Heinrich Dorn）

這時他的精神疾病第一次發作。

憂鬱症…哥哥、嫂子死亡…酗酒…

作曲之餘，他也對音樂評論感興趣。

我真的很喜歡寫作。

Neue
Zeitschrift für Musik.
Gesammtwerthiger Redacteur:
Franz Brendel.
№ 35.
Verleger:
Robert Friese in Leipzig.
Zweiunddreißigster Band.
Den 30. April 1850.

《新音樂雜誌》
1834年創立音樂評論雜誌

他藉由這本評論雜誌，帶頭攻擊他認為故弄玄虛、膽小怕事的音樂家。

克拉默 (Cramer)　梅耶貝爾 (Meyerbeer)　塔爾貝格 (Thalberg)　徹爾尼

這些庸才搞砸了莫札特、海頓、貝多芬體現的真誠。

1835年，舒曼愛上克拉拉…

收你當學生是我的失誤！

你那個亂七八糟的評論雜誌，我也不管了！

馬上從我眼前消失！

這些情感昇華為多樣的浪漫主義音樂。

克拉拉

奏鳴曲 Op.11, 14, 22

幻想曲Op.17
⋮

《幻想小品集》 (Fantasiestücke)
《兒時情景》 (Kinderszenen)
《克萊斯勒魂》 (Kreisleriana)

《幻想小品集》 (Fantasiestücke)
《兒時情景》 (Kinderszenen)
《克萊斯勒魂》 (Kreisleriana)

1840年（此年冬天結婚）各種藝術歌劇作品創作力爆發…

一生留下的246首藝術歌曲之中，一半以上的136首都是在這一年作曲的…

人類的力量！

自稱1840年為「藝術歌曲之年」。

《詩人之戀》 (Dichterliebe)
《聯篇歌曲集》 (Liederkreis)
《兩個手榴彈兵》 (Die Beiden Grenadiere)
《桃金孃》(Myrthen)
《浪漫曲與敘事曲》 Op.45, 49, 53 (Romanzen & Balladen)
⋮

1841年被稱為「交響曲之年」，此後在穩定的家庭中活躍創作

1841年
《第一號交響曲》 (Symphony No.1)
《序曲》 (Overture)
《諧謔曲與終曲》 (Scherzo And Finale)
《鋼琴與管弦樂隊的幻想曲》 (Fantasie for Piano and Orchestra)
《第四號交響曲》 (Symphony No.4)

結婚的力量！

1842年
《弦樂四重奏曲》 (String Quartet)
《Eb大調鋼琴五重奏》 (Piano Quintet in Eb Major)

二女兒愛麗絲 (Elise)　大女兒瑪莉

經濟問題靠克拉拉的公演解決了…

依羅斯公演

無論是指揮家或歌劇作曲家的身分，都沒沒無聞…

1850年搬家…

杜塞道夫　德勒斯登

1844年搬家

萊比錫

本來想得到朋友孟德爾頌辭掉的指揮家工作，但是我被無視了！

變得討厭萊比錫。

寄予厚望，創作出來的歌劇《簡諾威瓦》(Genoveva)失敗後再次離開德勒斯登。

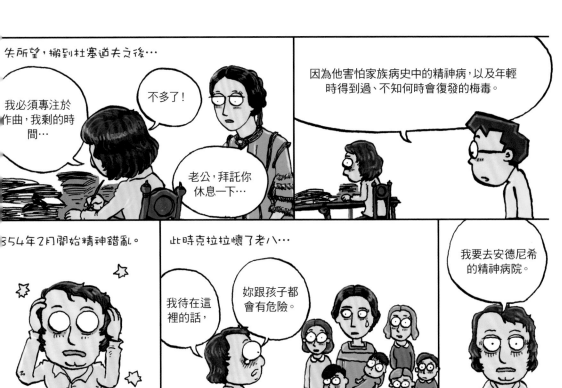

失所望，搬到杜塞道夫之後…

我必須專注於作曲，我剩的時間…

不多了！

老公，拜託你休息一下…

因為他害怕家族病史中的精神病，以及年輕時得到過、不知何時會復發的梅毒。

854年2月開始精神錯亂。

此時克拉拉懷了老八…

我待在這裡的話，

妳跟孩子都會有危險。

我要去安德尼希的精神病院。

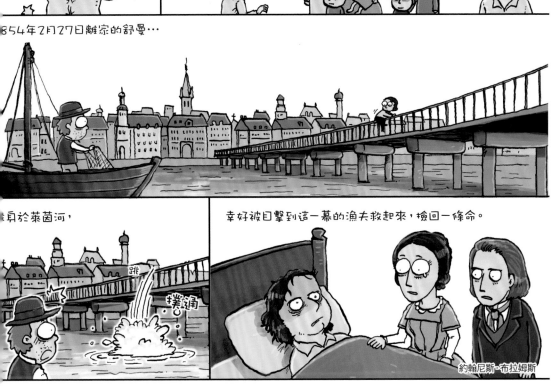

854年2月27日離家的舒曼…

身於萊茵河，

跳

撲通

幸好被目擊到這一幕的漁夫救起來，撿回一條命。

約翰尼斯·布拉姆斯

129

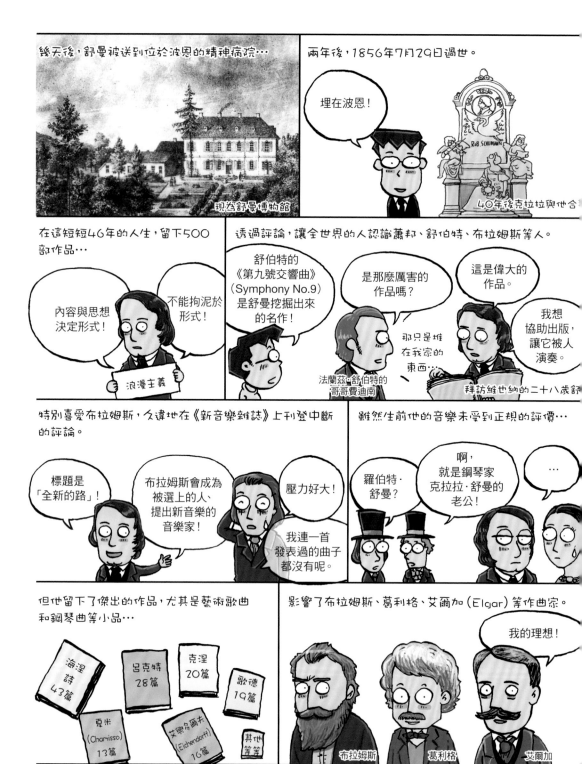

拉拉‧舒曼失去羅伯特以後，養大七個小孩。

共生了八個，
中一名夭折
→

舒曼入院後出生
的老么費利克斯
（Felix）

她擁有十四歲就能寫出鋼琴協奏曲的才華

十六歲時，在孟德爾頌的
指揮下於萊比錫首演

婚之前創作了相當多的曲子，

出版
超過30首

未發表
超過25首

但是因為時代環境和協助舒
曼、養育孩子，無法認真作曲。

這個嘛，

對女人
來說是件
困難的事。

但她還是鞏固了作為鋼琴
家的名聲…

靠演奏會
解決生計。

特別積極地介紹丈夫的作品。

擅長詮釋
蕭邦和孟德爾頌
的作品，

也喜歡演奏
布拉姆斯的
作品。

但我很討厭
李斯特和華格納
的作品！

安東‧布魯克納
（AntonBruckner）
也不怎麼樣…

晚期也喜歡
理查‧史特勞斯
（Richard Strauss）
的作品！

…華格納…特別…可怕！

音樂教育也很有熱忱，培養出多名學生。

法蘭克福霍赫（Hoch）
音樂學院

聽說
從1878年教琴
到1892年。

1896年因為腦中風倒下後過世，埋在丈夫的墓旁。

她創作的小品流露出前所未見的溫柔獨創性，但由
於育兒和陷入自己世界的丈夫，沒有精力作曲。
因為生活難辛，她有多少奧妙的點子無法開花結果…
好混亂。

——羅伯特‧舒曼

約翰尼斯
# 布拉姆斯

Johannes Brahms
1833~1897

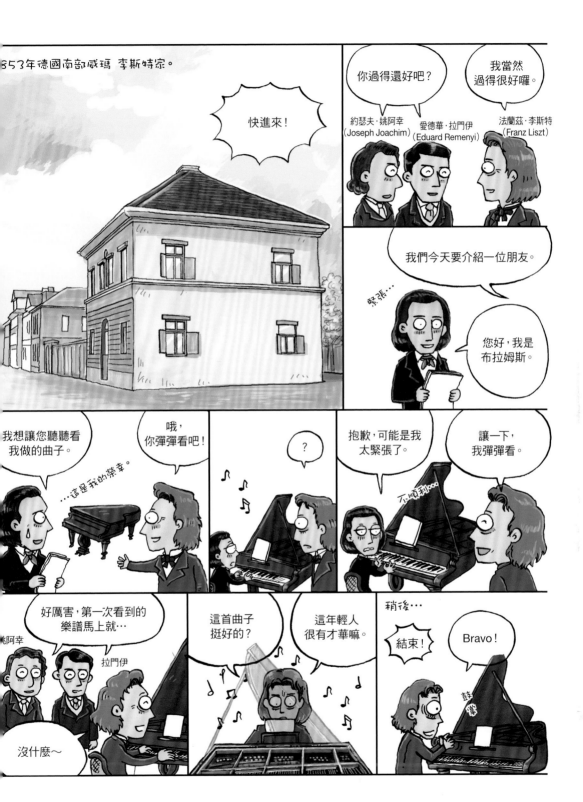

133

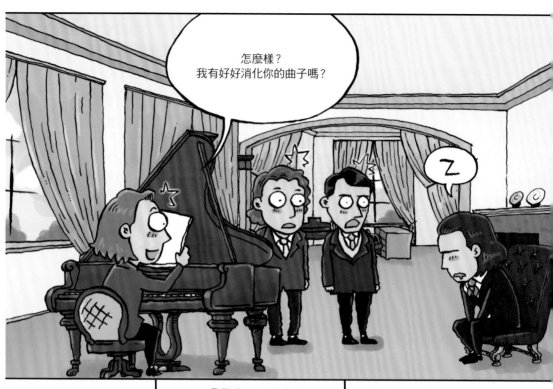

怎麼樣?
我有好好消化你的曲子嗎?

Z

愛睏?

19世紀最厲害的鋼琴家我…
李斯特親自演奏了你的曲子耶…

愛 睏 ?

日後布拉姆斯對這件的說法是…

我是因為
演奏行程
所以很累啦。

總之,
此後跟李斯特的
關係不是很好。

不久後…

這是要給舒曼老師
看的推薦信。

謝啦,
約瑟夫。

你可不能再
打瞌睡了!

好啦。

跑到杜塞道夫…

彈彈看!

羅伯特·舒曼

一語不發，聽著演奏的舒曼…

演奏一結束就關門走人。

我又做錯什麼了嗎？

舒曼和夫人克拉拉一起在失望的布拉姆斯面前現身…

克拉拉，妳聽聽看他的演奏！他是個厲害的人才。

舒曼相隔許久寫了一篇評論。

全新的路

布拉姆斯是被選上的人。

他將帶來這時代最理想的音樂。

我好有負擔喔。

我只是個二十歲的無名音樂家…

過分的稱讚變成負擔…

再加上他的完美主義個性…

不滿意的曲子

全部丟掉！

《第一號交響曲》（Symphony No.1）就花了足足15年來創作。

深受貝多芬的影響。

哎唷喂，負擔～

貝多芬的影子

除此之外，也作廢或修改了無數作品。

都說稱讚也能讓鯨魚起舞…

…不對，是會讓布拉姆斯畏首畏尾。

不滿意。

另一方面，如大眾所熟知的，愛上克拉拉·舒曼。

年長十四歲

布拉姆斯1833年5月7日於德國漢堡出住。

布拉姆斯故居

父親是會好幾種樂器的貧窮樂師

我會圓號

也會低音提琴

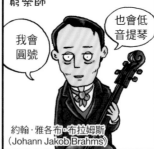

約翰·雅各布·布拉姆斯
(Johann Jakob Brahms)

教導看起來有音樂素質的長子約翰尼斯音樂。

只要練好小提琴，就能生活了。

我想學鋼琴和作曲！

十幾歲時在碼頭附近的酒館彈琴。

1853年與年輕的著名小提琴家拉門伊一起巡迴演奏，累積音樂經歷…

透過拉門伊的介紹，認識了一生的摯友姚阿幸

拉門伊…

姚阿幸介紹了匈牙利音樂給我。

最終遇到舒曼，獲得認可…

**1854年舒曼住進精神病院**

您吃點東西！

克拉拉和孩子都還好嗎？

因為禁止家族會面，所以由布拉姆斯探病

1856年舒曼過世後，照顧克拉拉和孩子。

舒曼死後，布拉姆斯向克拉拉告白了。

克拉拉的回應是什麼，不得而知。

布拉姆斯的柏拉圖式戀愛持續了一輩子。

這之間曾訂婚過一次，但還是一生維持單身。

布拉姆斯訂婚時，我是有點嫉妒。

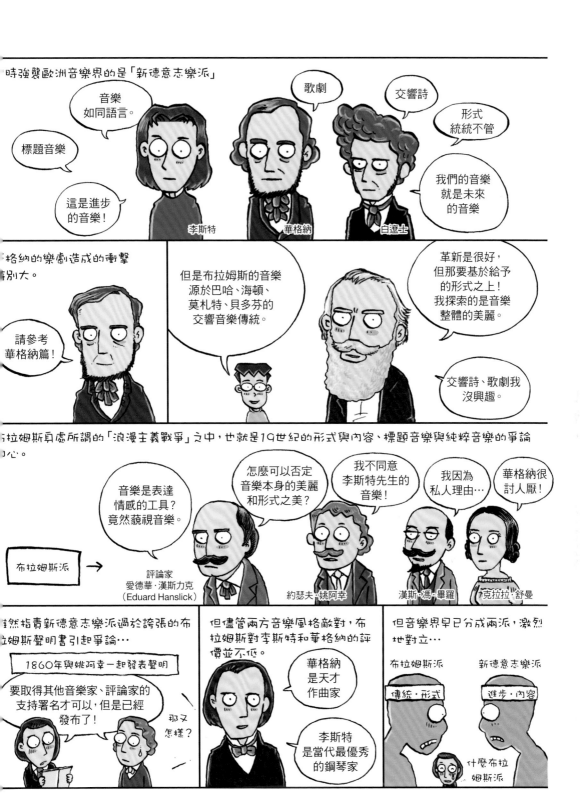

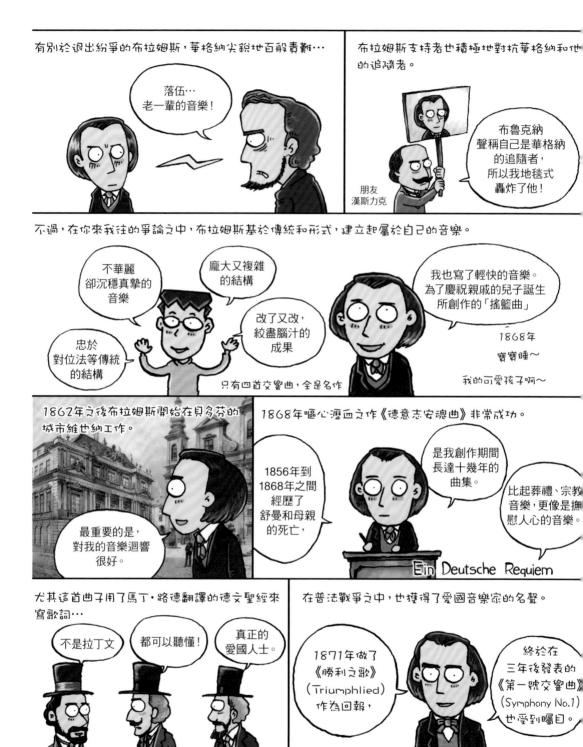

有別於退出紛爭的布拉姆斯，華格納尖銳地百般責難…

落伍…
老一輩的音樂！

布拉姆斯支持者也積極地對抗華格納和他的追隨者。

朋友
漢斯力克

布魯克納聲稱自己是華格納的追隨者，所以我地毯式轟炸了他！

不過，在你來我往的爭論之中，布拉姆斯基於傳統和形式，建立起屬於自己的音樂。

不華麗卻沉穩真摯的音樂

龐大又複雜的結構

改了又改，絞盡腦汁的成果

忠於對位法等傳統的結構

我也寫了輕快的音樂。為了慶祝親戚的兒子誕生所創作的「搖籃曲」

1868年

寶寶睡～

我的可愛孩子啊～

只有四首交響曲，全是名作

1862年之後布拉姆斯開始在貝多芬的城市維也納工作。

最重要的是，對我的音樂迴響很好。

1856年到1868年之間經歷了舒曼和母親的死亡，

1868年嘔心瀝血之作《德意志安魂曲》非常成功。

是我創作期間長達十幾年的曲集。

比起葬禮、宗教音樂，更像是撫慰人心的音樂。

Ein Deutsche Requiem

尤其這首曲子用了馬丁‧路德翻譯的德文聖經來寫歌詞…

不是拉丁文

都可以聽懂！

真正的愛國人士。

在普法戰爭之中，也獲得了愛國音樂家的名聲。

1871年做了《勝利之歌》（Triumphlied）作為回報，

終於在三年後發表的《第一號交響曲》（Symphony No.1）也受到矚目。

138

870年代後半期起，一切都穩定
了下來…

基於經濟條件寬裕，援助晚輩音樂家。

因為布拉姆斯老師的大力推薦，

我拿到藝術家贊助經費了。

布拉姆斯援助的代表作曲家

德弗札克
(Antonín Leopold Dvořák)

夏天時在大自然中專心作曲，

在維也納享受樸素的生活。

不知不覺，美少年變成了老爺爺。

每天在同一間餐廳吃午餐…

維也納的餐廳「紅刺蝟」(Roten Igel)

喜歡逛遊樂園，

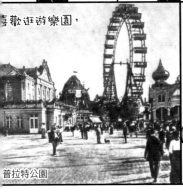

普拉特公園

常分糖果給小孩，

或是拿收集的軍人模型玩打仗遊戲。

896年5月20日，音樂上的同伴兼深愛的女人克拉拉·舒曼過世，因此備受衝擊…

我也已經

得了肺癌。

留下最後一首為了克拉拉·舒曼創作的作品…

《四首嚴肅的歌》

Vier Ernste Gesänge

1897年4月3日追隨克拉拉的腳步。

139

# 從邊緣到世界中心

德弗札克：從新世界返回波希米亞
葛利格：有鮮魚味道的音樂
艾爾加：大英帝國的音樂家

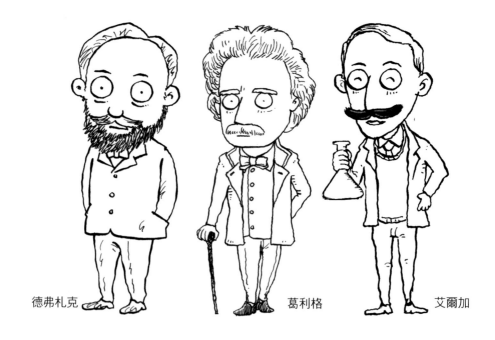

德弗札克　　　　　　　　　葛利格　　　　　　艾爾加

始於法國的1848年二月革命有如野火燎原，席捲整個歐洲，撼動了舊體制。音樂圈亦是如此，從德國、奧地利和義大利主流音樂中解放的民族意識覺醒，尤其是以俄國為中心，波希米亞、北歐、西班牙等出現了民族色彩濃厚的新音樂。代表作曲家包含俄國的格林卡和俄國五人組、波希米亞的史麥塔納（Smetana）和德弗札克、匈牙利的艾爾科（Erkel）、芬蘭的西貝流士（Sibelius）與挪威的葛利格等人。在雖是主要音樂消費國，卻異常地沒什麼出色音樂家的英國，自力更生的艾爾加成為享有盛名的英國國民音樂家。

# Antonín Dvořák

**安東寧·德弗札克（1841年9月8日～1904年5月1日）**

以交響曲《來自新世界》（New World Symphony）聞名的德弗札克，雖然生平以奧地利帝國的國民身分生活，但他是讓世人知道現為捷克的波希米亞民族主義音樂的作曲家。即使身處浪漫主義時代，他仍嚮往古典主義風格。獲得注意到他的布拉姆斯的全力支持，闖出名聲。布拉姆斯的追隨者，指揮家漢斯·馮·畢羅、評論家漢斯力克等人也積極引薦德弗扎克，他走訪英、美等國時，揚名四海。不過，就算布拉姆斯積極勸說，他也始終保持波希米亞人的身分，沒有搬到維也納。晚年時期，擔任布拉格音樂院院長。

# Edvard Hagerup Grieg

**愛德華·哈蓋魯普·葛利格（1843年6月15日～1907年9月4日）**

挪威作曲家兼鋼琴家。葛利格少有知名巨作，相對地他不曾被評價為具有份量的音樂家，但是他的《鋼琴協奏曲》（Piano Concerto）、《皮爾金組曲》（Peer Gynt Suites）在歐洲全境大受歡迎，對拉威爾等法國音樂家造成的影響特別深。留下大量受到挪威民俗音樂和舞曲影響的室內樂曲或藝術歌曲，是一名受人愛戴的挪威民族音樂家。

# Eedward Elgar

**愛德華·艾爾加（1857年6月2日～1934年2月23日）**

英國浪漫派作曲家。在相對穩定的政治體系之下，從王室、貴族乃至大眾，英國對於古典樂的喜愛不亞於其他歐洲國家。神奇的是，自入籍英國的韓德爾以後，不曾出現值得矚目的英國音樂家。從這一點來看，有著身兼鋼琴調音師與音樂商身分的父親，艾爾加的音樂幾乎是自學來的，他對主流音樂界來說猶如彗星登場，是英國等候多時的人物。從受大眾喜愛的《謎語變奏曲》（Enigma Variations）開始，留下《傑隆提斯之夢》（The Dream of Gerontius）、《小提琴奏鳴曲》（Violin Sonata）、《大提琴協奏曲》（Cello Concerto）等多首傑作，並且憑藉《威風凜凜進行曲》（Pomp and Circumstance Marches）成名。

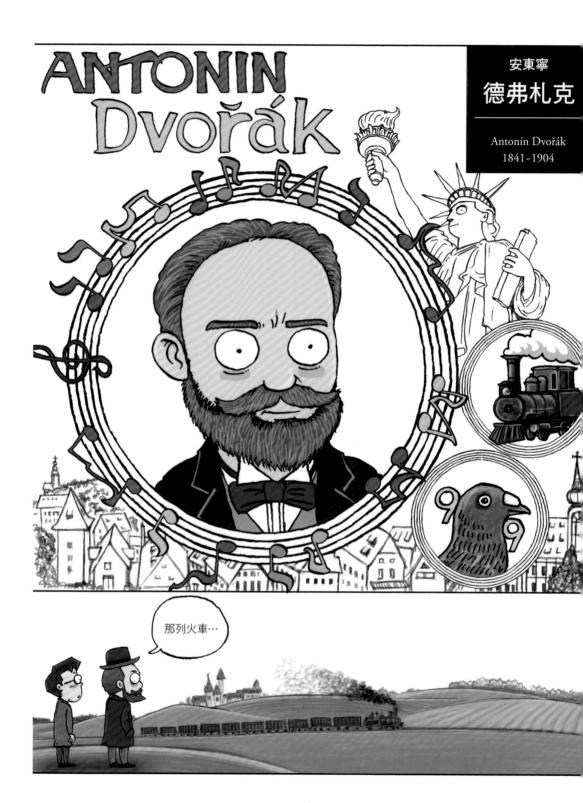

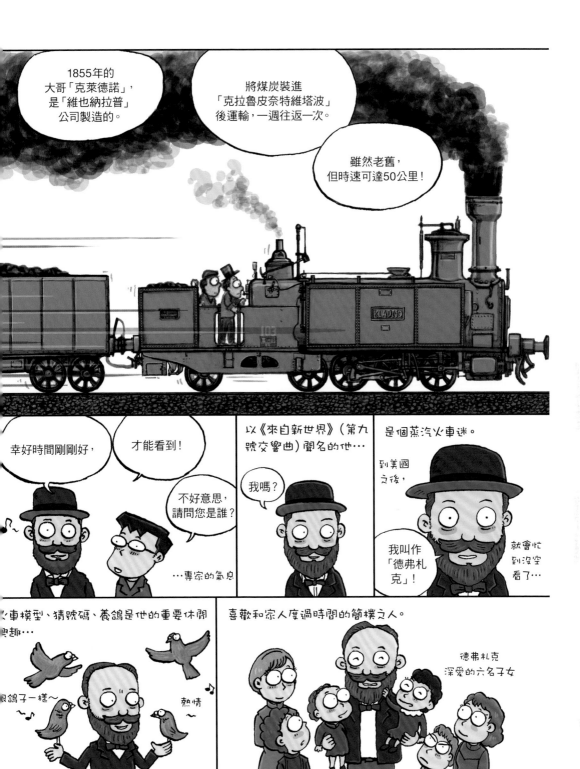

藉由充滿波希米亞氛圍的音樂享譽全球的德弗札克，與史麥塔納一起帶給經歷不幸歷史和苦難的同胞許多希望。

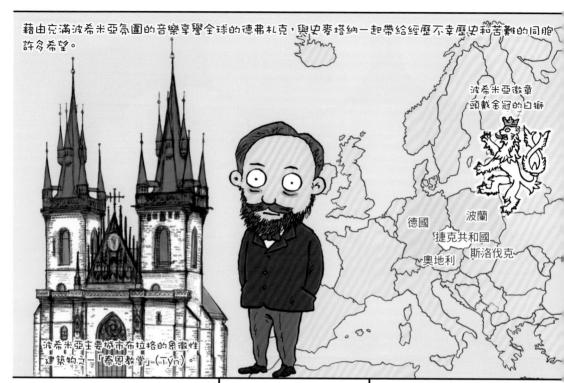

波希米亞主要城市布拉格的象徵性建築物之一「泰恩教堂」(Tyn)。

波希米亞徽章
頭戴金冠的白獅

德國
波蘭
捷克共和國
奧地利
斯洛伐克

德弗札克1841年9月8日於布拉格北方的涅拉赫澤維茲 (Nelahozeves) 出生。

西利西亞

布拉格
波希米亞
摩拉維亞

現為捷克共和國領土

「波希米亞人」雖然是指自由奔放的詩人、藝術家等…

因為有很多波希米亞出身的吉普賽人，才會出現這個詞彙！

但波希米亞是自6世紀起使用特有語言，是屬於斯拉夫人的捷克人定居的地方。

普魯士
奧地利
嗷嗷！

1627年以後，成為奧地利的一個省。

從德弗札克七歲到過世為止，由我統治波希米亞。

奧地利
法蘭茲·約瑟夫一世
（Franz Josef I）

德弗札克的父母是同時經營肉鋪和旅館的中產階級。

安東寧，你是長子，要繼承家業！

好。

我才不要…

父親法蘭提塞克
（František）

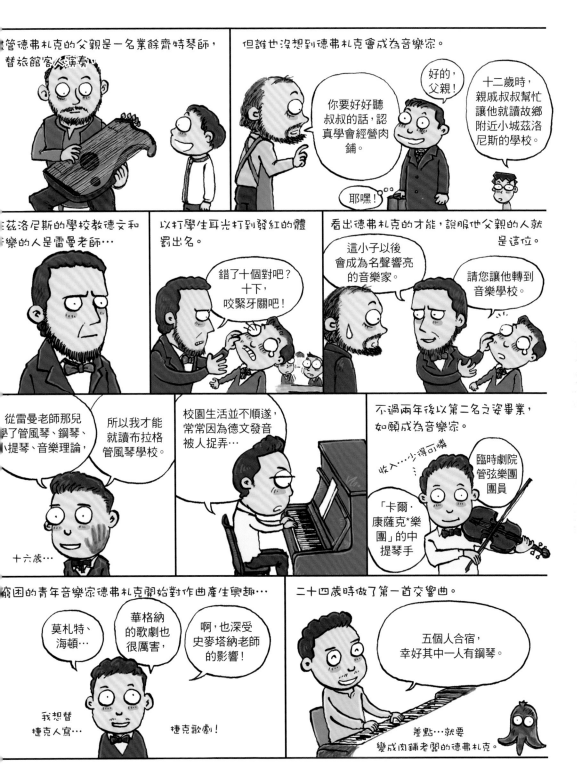

儘管德弗札克的父親是一名業餘齊特琴師，替旅館客人演奏。

但誰也沒想到德弗札克會成為音樂家。

你要好好聽叔叔的話，認真學會經營肉鋪。

好的，父親！

十二歲時，親戚叔叔幫忙讓他就讀故鄉附近小城茲洛尼斯的學校。

耶嘿！

在茲洛尼斯的學校教德文和音樂的人是雷曼老師…

以打學生耳光打到發紅的體罰出名。

錯了十個對吧？十下，咬緊牙關吧！

看出德弗札克的才能，說服他父親的人就是這位。

這小子以後會成為名聲響亮的音樂家。

請您讓他轉到音樂學校。

從雷曼老師那兒學了管風琴、鋼琴、提琴、音樂理論，

所以我才能就讀布拉格管風琴學校。

十六歲…

校園生活並不順遂，常常因為德文發音被人捉弄…

不過兩年後以第二名之姿畢業，如願成為音樂家。

收入…少得可憐…

臨時劇院管弦樂團團員

「卡爾‧康薩克*樂團」的中提琴手

窮困的青年音樂家德弗札克開始對作曲產生興趣…

莫札特、海頓…

華格納的歌劇也很厲害，

啊，也深受史麥塔納老師的影響！

我想替捷克人寫…

捷克歌劇！

二十四歲時做了第一首交響曲。

五個人合宿，幸好其中一人有鋼琴。

差點…就要變成肉鋪老闆的德弗札克。

*Karl Komzák

145

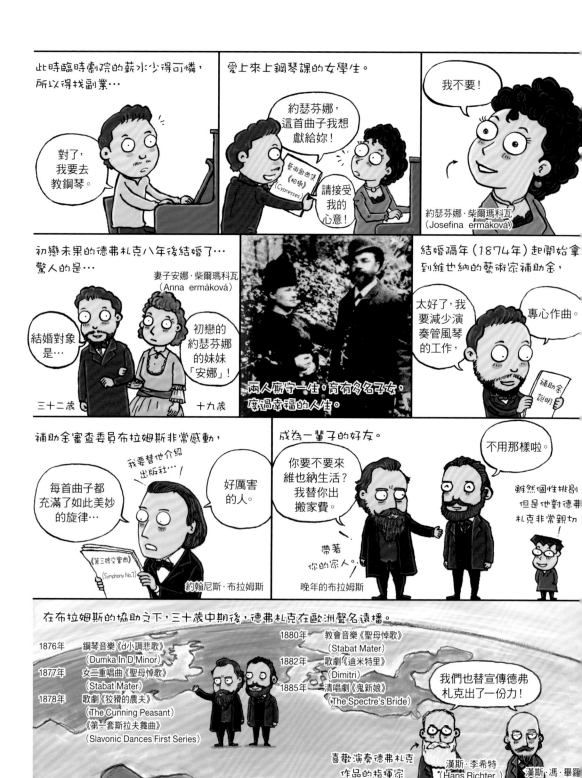

英國特別有人氣。

1884年之後造訪英國的次數多達九次。

1884年《聖母悼歌》公演成功

德弗札克！

皇家阿爾伯特音樂廳（1871年開幕）

---

1888年開始和柴可夫斯基交流…

用捷克文寫

經常互相寫信

用俄文寫

翻譯交給國際郵件部

應該　很耗時吧。

---

1892年受邀前往美國。

我想請您擔任我建立的音樂學院院長

薪水比布拉格音樂學院的教授還多…

美國也有很多火車。

丈夫很有錢的事業家→

珍妮特·瑟柏夫人（Jeannette Thurber）

---

在美國也受到熱烈的歡迎。

Welcome!

---

待在美國的期間，對美國的音樂傳統產生興趣…

要將黑人音樂、印第安人音樂視為美國音樂的源泉！

音樂學院助手→

哈利·伯利（Harry Burleigh）

---

重要的是…他持續活躍創作，發表了最受歡迎的交響曲《來自新世界》等等。

1894年休假時創作的《幽默曲》（Humoresques）也是了不起的名曲。

From the New World

---

晚年回國後致力於創作歌劇…

1900年歌劇《露莎卡》（Rusalka）…成功…類似人魚公主的故事…

愛上王子，所以想變成人類的水妖露莎卡

---

擔任布拉格音樂學院院長，提攜後輩

我昨天才教，你這就忘了？

呃啊，我的鼻子！

雷曼老師傳下來的教育方式

---

1904年發表歌劇《阿密達》（Armida）後，六十二歲突然過世。

由於《阿密達》而傷神，最近有點辛苦。

午餐很美味…

啊，頭好暈。

←中午過後死亡

## 愛德華·哈蓋魯普
# 葛利格

---

Edvard Hagerup Grieg
1843-1907

你知道我幾年前出版的作品《皮爾金》吧？

替我創作那部戲劇要用的音樂！

以個性孤僻出名 →

1874年
當時四十七歲
亨里克·易卜生
（Henrik Ibsen）

好！

以個性溫□出名

葛利格當時三十□

---

皮爾金（Peer Gynt）是個放蕩不羈的年輕人。

你是讓我們家發達的希望…

悉心呵護養大後…

通常這樣都會養出敗家子

雖然遇到嫻靜的少女索爾薇格，感覺到她的愛意…

他卻誘惑正要辦婚禮的別人的新娘…

我不喜歡新郎…

在森林中碰到魔王和其女兒…

什麼？那就結婚吧！

雖然是個不滿意的傢伙…

感到厭倦後逃走…

嘩啦嘩啦

結什麼婚…

伴隨早晨鐘聲崩塌的魔王窟

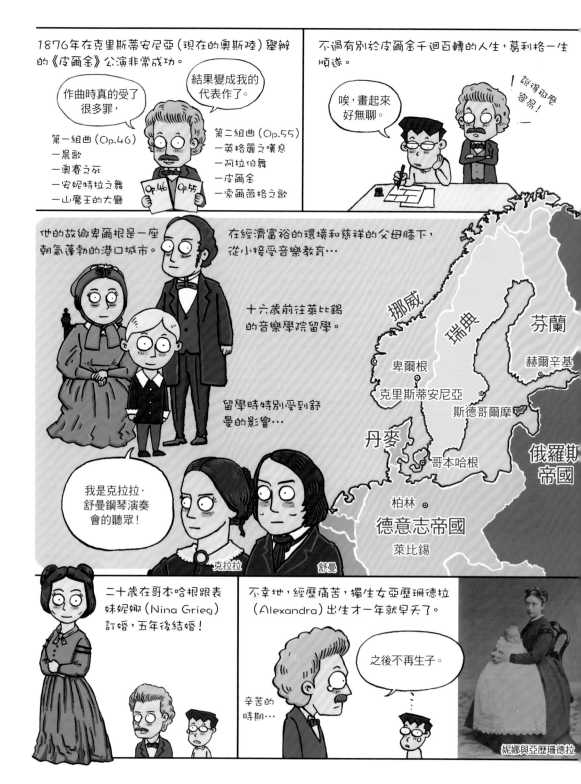

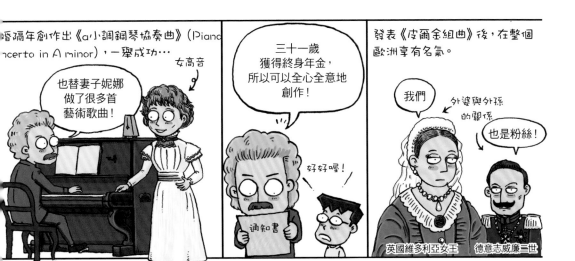

婚隔年創作出《a小調鋼琴協奏曲》(Piano Concerto in A minor)，一舉成功…

女高音

也替妻子妮娜做了很多首藝術歌曲！

三十一歲獲得終身年金，所以可以全心全意地創作！

好好喔！

調知書

發表《皮爾金組曲》後，在整個歐洲享有名氣。

我們

外婆與外孫的關係

也是粉絲！

英國維多利亞女王　德意志威廉三世

然隨著人氣上升，獲得各式各樣的評價，但是把挪威民俗音樂的特徵發揮得淋漓盡致的作品，對○世紀初期的法國音樂影響深遠，現在仍深受大眾的喜愛。

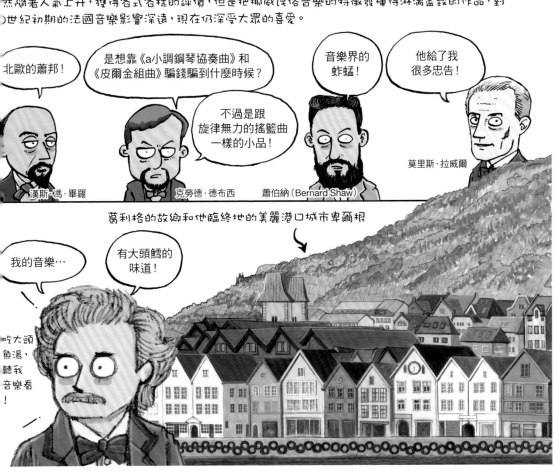

北歐的蕭邦！

是想靠《a小調鋼琴協奏曲》和《皮爾金組曲》騙錢騙到什麼時候？

不過是跟旋律無力的搖籃曲一樣的小品！

音樂界的蚱蜢！

他給了我很多忠告！

漢斯·馮·畢羅

克勞德·德布西

蕭伯納（Bernard Shaw）

莫里斯·拉威爾

葛利格的故鄉和他臨終地的美麗港口城市卑爾根

我的音樂…

有大頭鱈的味道！

吃大頭魚湯，聽我音樂看！

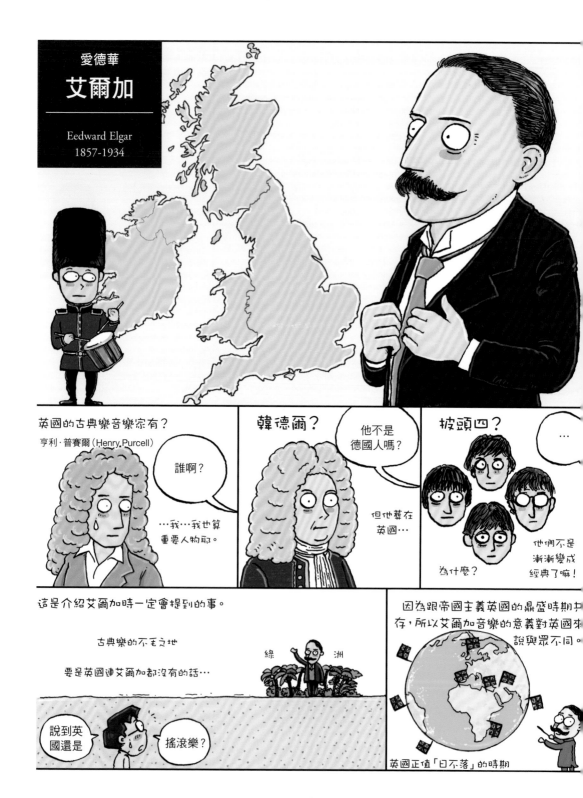

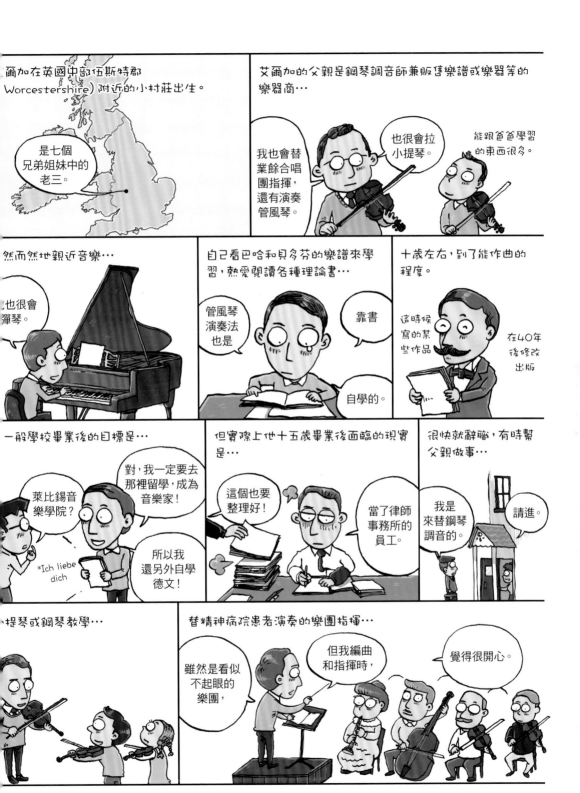

爾加在英國中部伍斯特郡（Worcestershire）附近的小村莊出生。

是七個兄弟姐妹中的老三。

艾爾加的父親是鋼琴調音師兼販售樂譜或樂器等的樂器商…

我也會替業餘合唱團指揮，還有演奏管風琴。

也很會拉小提琴。

能跟爸爸學習的東西很多。

然而然地親近音樂…

也很會彈琴。

自己看巴哈和貝多芬的樂譜來學習，熱愛閱讀各種理論書…

管風琴演奏法也是

靠書

自學的。

十歲左右，到了能作曲的程度。

這時候寫的某些作品

在40年後修改出版

一般學校畢業後的目標是…

萊比錫音樂學院？

對，我一定要去那裡留學，成為音樂家！

所以我還另外自學德文！

*Ich liebe dich

但實際上他十五歲畢業後面臨的現實是…

這個也要整理好！

當了律師事務所的員工。

很快就辭職，有時幫父親做事…

我是來替鋼琴調音的。

請進。

提琴或鋼琴教學…

替精神病院患者演奏的樂團指揮…

雖然是看似不起眼的樂團，

但我編曲和指揮時，

覺得很開心。

德文的「我愛你」

153

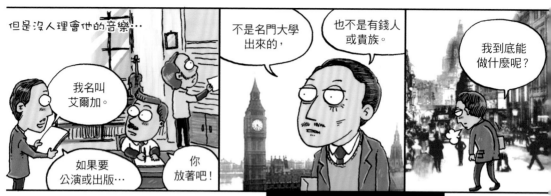

但是沒人理會他的音樂…

我名叫艾爾加。

如果要公演或出版…

你放著吧！

不是名門大學出來的，

也不是有錢人或貴族。

我到底能做什麼呢？

二十九歲時，教愛麗絲‧羅伯茲（Alice Roberts）彈琴。

她父親是當過陸軍少將的亨利‧羅伯茲（Henry Roberts）爵士…

在小女兒愛麗絲十二歲時過世

母親那邊的外曾祖是替英國公立教育系打下基礎的主日校運動發起人…

我是媒體人

也是善家

雷克斯羅伯特‧雷克斯（Robert Raikes）

舅舅是印度駐軍軍官羅伯特‧納皮爾‧雷克斯（Robert Napier Raikes）…簡而言之，門第高貴。

精通德文、法文、義大利文

會寫詩和出版小說的作家。

獨自扶養的母親過世後，

我很依賴親切的愛德華。

哥哥因為要服役都不在。

雖然愛麗絲的家人強力反對…但還是訂婚了。

毫不起眼的平民家庭，

新郎小了九歲…

那是什麼職業？

而且還是天主教信徒。

艾爾加獻給愛麗絲名為《愛的禮讚》（Salut D'Amour）的鋼琴及小提琴曲，當作訂婚禮物。

經常在各種宴會、活動…戲劇中聽到的那個音樂

1889年結婚的夫婦生活窮困，雖然艾爾加的經濟情況也不是沒有改善…

四十一歲

老公加油！

三十二歲

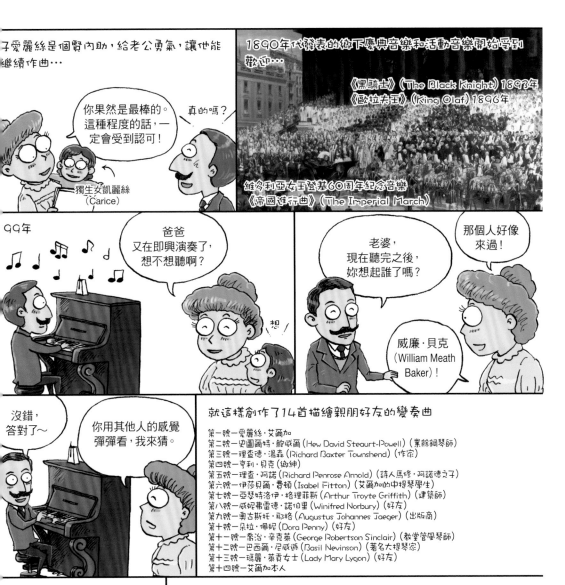

自1901年開始寫代表作《威風凜凜進行曲》。

由1901年到1907年為止創作的五首曲子組成…

其中的《第一號D大調》（March No. 1 in D Major）最有名！

被此音樂感動的新任國王愛德華七世提議

母親維多利亞女王長壽，六十歲時才登基↴

在高潮部分加入歌詞，做成一首歌，如何？

艾爾加拜託著名隨筆作家兼詩人亞瑟·克里斯多福·本森（Arthur Christopher Benson）寫詞…

重新誕生為第二首國歌、最愛國歌謠。

《希望與榮耀的土地》

Land of hope and glory-
Mother of the free—！

功勞獲得認可，1904年獲頒騎士爵位。

身分地位提高！

爵士勳章

經濟條件寬裕後，當作興趣的…

我弄了間化學實驗室。

他稱自己的實驗室為「方舟」（ark）…

歡合成磷光性物質，使其發光和燃燒。

有一天…

哎唷，這個太乾燥的話，會起火…

製造太多了。

包好之後

放到水中！

然後

出門

不久後…

砰

被爆炸聲嚇到的鄰居馬上跑出門

什麼聲音？

從實驗室逃出來的艾爾加…

你沒聽到什麼爆炸的聲音嗎？

我不清楚耶？是哪裡發出來的聲音？

個小插曲還真微不足道！

微不足道才好呢。

第一次世界大戰期間（1914－1918年）另外創作愛國音樂，但另一方面又覺得…

《希望與榮耀的土地》的歌詞會不會

太直接地煽動國家主義了？

年輕人都被

抓去打戰了…

1920年全力支持自己的幫手，妻子愛麗絲因為肺癌過世…

七十二歲

幅減少作曲活動，做有興趣的度過餘生。

故化學實驗

御踏車

我是「狼隊足球會」的球迷。

1934年因為大腸癌過世，享年七十七歲，葬在妻子墓旁。

歌劇《西班牙女士》（The Spanish Lady）和

BBC電視台委託的《第三號交響曲》（Symphony No.3），我還沒完成

「照顧天才這件事，值得所有女人奉獻一生去做。」
——愛麗絲·艾爾加

雖然充滿了男女不平等的感覺，

但她比誰都還早看出來丈夫的才華。

# 義大利歌劇的巨匠

羅西尼：美食家天才
威爾第：歌劇中隱含的愛國心
普契尼：淚水與悲情的女主角

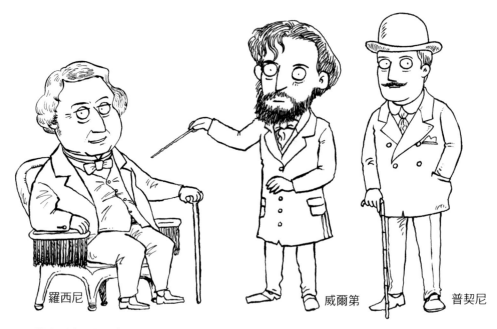

羅西尼　　　　　　　　　　威爾第　　　　普契尼

不管怎麼說，提到歌劇就不得不提義大利。結合音樂和戲劇的綜合藝術——歌劇，是
從文藝復興後期到巴洛克時代之間產生的義大利產物。德國有莫札特、韋伯的歌唱劇，
由華格納傳承。法國的大歌劇也已遍地開花，不過說到歌劇的話，果然還是要提義大
利。喜歌劇（Opera buffa）大師羅西尼在維也納的人氣早就勝過貝多芬，由董尼采第
（Donizetti）、貝里尼、威爾第、普契尼延續下去的歌劇水準和數量，可說是歌劇本身
的歷史。《塞爾維亞的理髮師》、《威廉·泰爾》（William Tell）、《弄臣》、《茶花女》、
《遊唱詩人》（Il Trovatore）、《阿依達》、《奧泰羅》（Otello）、《波希米亞人》、《托斯
卡》、《蝴蝶夫人》、《杜蘭朵》（Turandot）等等，不勝枚舉。

# Gioacchino Antonio Rossini

**喬奇諾·安東尼奧·羅西尼（1792年2月29日～1868年11月13日）**

與董尼采第、貝里尼等人一起讓19世紀上半葉的義大利歌劇華麗綻放，撼動歐洲的天才。創作速度極快，接連發表順應時代要求的喜歌劇，大受歡迎，在音樂之都維也納的人氣也超過貝多芬。才三十七歲就宣布以歌劇《威廉·泰爾》作為引退作品，穿梭於隱居和社交生活。特別的是，他以美食家和料理研究者的身分又多活了三十七年。

# Giuseppe Verdi

**朱塞佩·威爾第（1813年10月10日～1901年1月27日）**

現在仍是最受喜愛的義大利歌劇大師。他在深愛的孩子和妻子皆病逝的年輕時期，憑藉歌劇《納布果》（Nabucco），奇蹟地踏上成功道路。將自己的命運和才華交給動盪的義大利統一時代，多部歌劇作品成為了渴望從奧地利解放和統一的義大利國民的精神支柱。曾暫時擔任過統一議會的國會議員，生活樸素，持續作曲到晚年，受到歡迎和尊敬，是義大利的國民音樂家。

# Giacomo Puccini

**賈科莫·普契尼（1858年12月22日～1924年11月29日）**

繼威爾第之後的義大利歌劇代表作曲家。激發同情心的悲情女主角、刺激感性與旋律美麗的詠嘆調等，普契尼準確地知道贏得觀眾青睞的方法。身為音樂世家的長子，引導他成為歌劇作曲家的作品正是威爾第的《阿依達》。三十幾歲開始接連發表人氣作品，大獲成功。留下最後一部未完成的作品《杜蘭朵》後，撒手人寰。

喬奇諾·安東尼奧
# 羅西尼

Gioacchino Antonio
Rossini 1792~1868

德國詩人席勒將13世紀抵抗奧地利的壓迫的瑞士故事做成喜劇，

義大利作曲家羅西尼用法國劇本作曲後，在巴黎首演的歌劇…

| | |
|---|---|
| 法文 | Guillaume Tell |
| 德文 | Wilhelm Tell |

## 《威廉·泰爾》

| | |
|---|---|
| 英文 | William Tell |
| 義大利文 | Guglielmo Tell |

反應是…

完美的巔峰時期！

不愧是羅西尼！

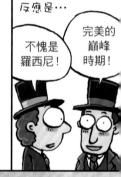

憑藉第四十部歌劇，大紅大紫的作曲家羅西尼，此時才三十七歲！

從序曲開始就很棒。

前程似錦！

但是…令人惋惜的是，此作品是羅西尼的最後一部歌劇。

出意外了？

哪裡不舒服嗎？

為什麼？

此後餘生40多年內，不曾創作歌劇。

那他都在做什麼？

為什麼？

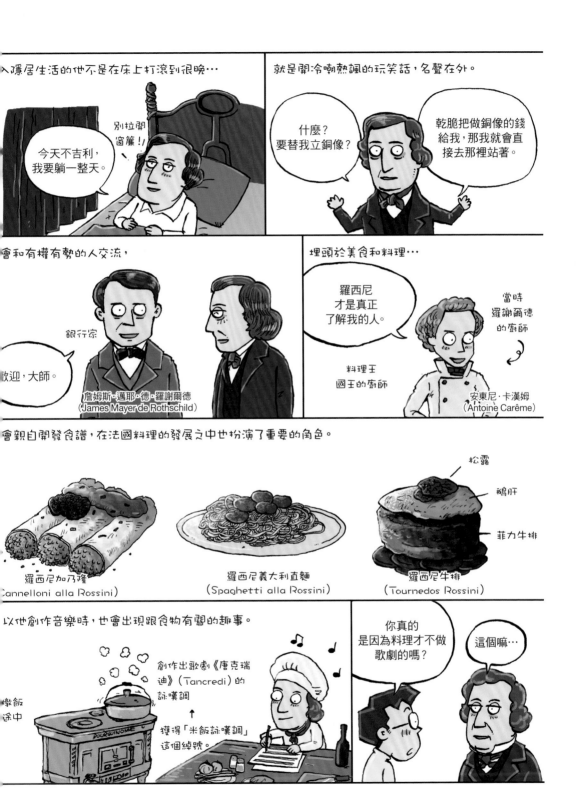

入隱居生活的他不是在床上打滾到很晚…

別拉開窗簾！

今天不吉利，我要躺一整天。

就是開冷嘲熱諷的玩笑話，名聲在外。

什麼？要替我立銅像？

乾脆把做銅像的錢給我，那我就會直接去那裡站著。

會和有權有勢的人交流，

銀行家

歡迎，大師。

詹姆斯·邁耶·德·羅謝爾德
(James Mayer de Rothschild)

埋頭於美食和料理…

羅西尼才是真正了解我的人。

當時羅謝爾德的廚師

料理王
國王的廚師

安東尼·卡漢姆
(Antoine Carême)

會親自開發食譜，在法國料理的發展之中也扮演了重要的角色。

松露
鵝肝
菲力牛排

羅西尼加乃隆
(Cannelloni alla Rossini)

羅西尼義大利直麵
(Spaghetti alla Rossini)

羅西尼牛排
(Tournedos Rossini)

以他創作音樂時，也會出現跟食物有關的趣事。

歘飯途中

創作出歌劇《唐克瑞迪》(Tancredi) 的詠嘆調

↑

獲得「米飯詠嘆調」這個綽號。

你真的是因為料理才不做歌劇的嗎？

這個嘛…

161

提早引退的作曲家羅西尼在亞得里亞海沿岸的小鎮佩薩羅（Pesaro）出生。

威尼斯
波隆那
佛羅倫斯
佩薩羅
教宗國
羅馬

羅西尼的父親是樂團圓號手，母親是歌手，從小就對音樂、公演很熟悉⋯

六歲時
在父母的公演上
負責三角鐵，

八歲時
搬到波隆那，
接受各種音樂教育，
十四歲就讀音樂學院

十四歲開始創作歌劇⋯

歌劇創作
很適合我。

歌劇天才

十四歲
⋯

不是開玩
笑的，六
年後實際
公演

德米特里與
波利比奧
(Demetrio e Polibio)

十幾歲發表的作品都很紅⋯

《婚姻契約》（1810年）
La Cambiale di Matrimonio

《奇異的誤解》（1811年）
L'Equivoco Stravagante

二十歲時就成為名揚歐洲的
著名作曲家。

十字軍戰爭的英雄，唐克瑞迪的悲劇
1635年尼古拉·普桑（Nicolas Poussin），
克瑞迪與赫邁妮》（Tancred and Hermion

1816年2月20日，羅馬阿根廷劇院（羅西尼二十四歲）

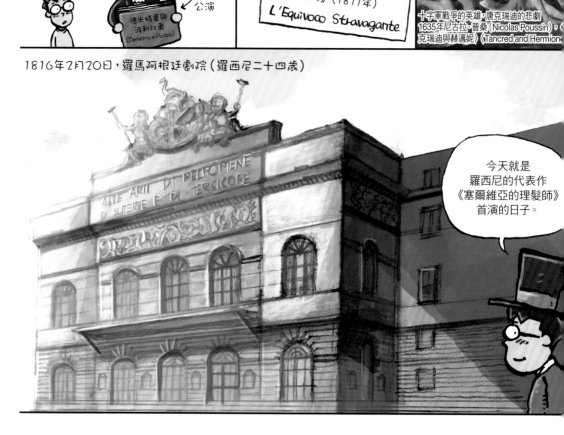

今天就是
羅西尼的代表作
《塞爾維亞的理髮師》
首演的日子。

162

好，
找個位置…

---

…部歌劇的劇本原著是1775年首演的三部曲法國歌劇的一部…

第一部 《塞爾維亞的理髮師》
第二部 《費加洛的婚禮》
第三部 《有罪的母親》
　　　　（La Mère coupable）

劇作家博馬舍

---

因為大肆嘲諷貴族的偽善和矛盾，大受歡迎的這部作品…

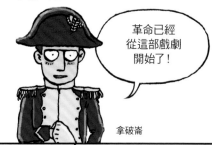

革命已經
從這部戲劇
開始了！

拿破崙

---

喬凡尼・帕伊謝洛
（Giovanni Paisiello）

第一部《塞爾維亞的理髮師》於1784年被改編成歌劇，人氣很高…

---

莫札特被帕伊謝洛的成功鼓舞，將第二部《費加洛的婚禮》做成歌劇後，更加出名。

---

之後過了30多年，羅西尼又重新改編第一部《塞爾維亞的理髮師》的消息一傳開…

年輕的羅西尼

---

激動的帕伊謝洛學生和支持者蜂擁而至…

垃圾般的仿冒品!

收尾馬馬虎虎!

才有點名氣就膽大包天!

誰放走貓咪的?

結果公演亂七八糟。

喵喵

啊 啊 啊

但羅西尼的作品很快就受到喜愛,帕伊謝洛被人遺忘。

這群善變的觀眾。

首演時的反應太可怕了,所以從第2場公演開始我就不敢再到劇場!

憑藉代表作《塞爾維亞的理髮師》成為最受歡迎的作曲家時,才二十四歲!

我唱的詠嘆調*很有名。

IL Barbiere di Siviglia

主角 費加洛

以作曲神速聞名…

《塞爾維亞的理髮師》

兩週內就完成了!

因為我是天才!

也以不老實和懶惰的個性聞名。

喂,羅西尼!《塞爾維亞的理髮師》的序曲跟《英國女王伊莉莎白》（Elisabetta, regina d'Inghilterra）的一模一樣欸…

都是我的作品,那又怎樣?

哈哈…

這種事不只一兩…

此後每年創作3～4部歌劇,人氣沖天…

1816年　《奧泰羅》、《饒舌者》（La gazzetta）

1817年　《鵲賊》（La gazza ladra）、
　　　　《灰姑娘》（La Cenerentola）、《阿密達》、
　　　　《勃艮第的阿黛萊德》（Adelaide di Borgogna）

1818年　《摩西在埃及》（Mosè in Egitto）、
　　　　《阿蒂娜》（Adina）、
　　　　《李奇亞多與佐萊達》（Ricciardo e Zoraide）

1819年　《海蜜安妮》（Ermione）、
　　　　《愛德華和克莉絲娜》（Eduardo e Cristina）、
　　　　《湖上女郎》（La donna del lago）、
　　　　《畢安卡與法里埃羅》（Bianca e Falliero）

1822年拜訪維也納,遇到巨匠貝多芬時,他的人氣蓋過貝多芬。

只要義大利有歌劇在的一天,你的作品就會流傳永世!

多做些有趣的喜歌劇吧。

*〈好事者之歌〉

歌劇（Opera Buffa）：

一般正歌劇
（Opera Séria）
成對比的喜劇、大眾歌劇。

這是因為革命、戰爭等鬱悶的社會氣氛令人民想要找尋愉快的音樂。

1823年造訪英國後，受到熱烈的歡迎…

歡迎、歡迎

Welcome！

英國國王喬治四世（George IV）

在英國待五個月賺到錢多達7000英鎊

以現在的價值來算，約三千多萬台幣…

結束英國之旅後順道去巴黎，也受到熱情的款待。

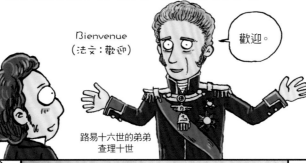

Bienvenue
（法文：歡迎）

歡迎。

路易十六世的弟弟
查理十世

被任命為巴黎的義大利劇場音樂總監

簽訂創作五部新歌劇的合約

之後終生支付年金的報酬

所以從1824年到1829年為止，製作了《奧利伯爵》（Le comte Ory）、《威廉·泰爾》，大獲成功…

1830年7月巴黎又爆發革命，查理十世被趕下台…

陷入合約即將變成廢紙的危機。

查理十世

Au revoir～
（法文：再見）

我先逃亡
到英國…

雖然與革命政府打官司勝訴，

總覺得…

但再也無法創作歌劇了。

好空虛！

對於羅西尼為何會停止創作歌劇的原因，至今仍意見不一。

因為美食發瘋了？

聽說他請不到想請的歌手。

隨便你們怎麼想！

健康問題？

因為他很懶惰。

因為梅耶貝爾成功了，所以眼紅？

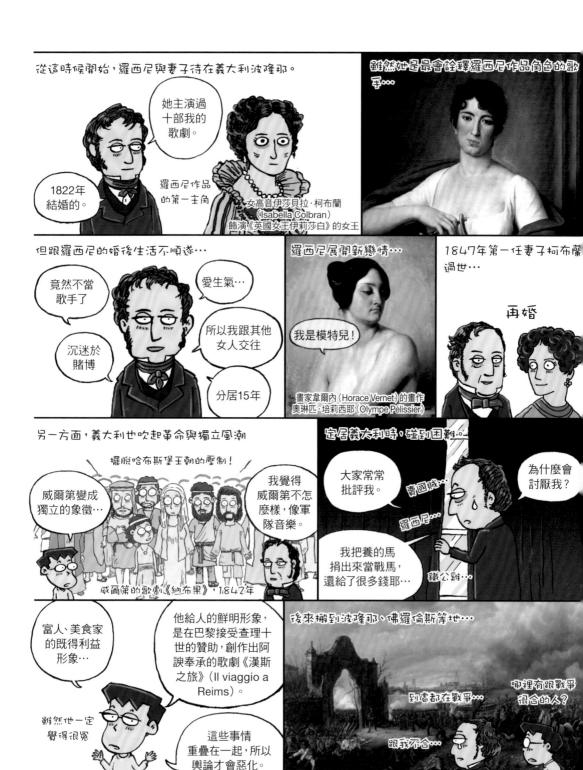

從這時候開始，羅西尼與妻子待在義大利波隆那。

她主演過十部我的歌劇。

1822年結婚的。

羅西尼作品的第一主角

女高音伊莎貝拉·柯布蘭（Isabella Colbran）飾演《英國女王伊莉莎白》的女王

雖然她是最會詮釋羅西尼作品角色的歌手…

但跟羅西尼的婚後生活不順遂…

竟然不當歌手了

愛生氣…

沉迷於賭博

所以我跟其他女人交往

分居15年

羅西尼展開新戀情…

我是模特兒！

畫家韋爾內（Horace Vernet）的畫作奧琳匹·培莉西耶（Olympe Pélissier）

1847年第一任妻子柯布蘭過世…

再婚

另一方面，義大利也吹起革命與獨立風潮

擺脫哈布斯堡王朝的壓制！

威爾第變成獨立的象徵…

我覺得威爾第不怎麼樣，像軍隊音樂。

威爾第的歌劇《納布果》，1842年

定居義大利時，碰到困難…

大家常常批評我。

賣國賊

羅西尼…

為什麼會討厭我？

我把養的馬捐出來當戰馬，還給了很多錢耶…

鐵公雞…

富人、美食家的既得利益形象…

他給人的鮮明形象，是在巴黎接受查理十世的贊助，創作出阿諛奉承的歌劇《漢斯之旅》（Il viaggio a Reims）。

雖然他一定覺得很冤

這些事情重疊在一起，所以輿論才會惡化。

後來搬到波隆那、佛羅倫斯等地…

到處都在戰爭…

哪裡有跟戰爭很合的人？

跟我不合…

19世紀籠罩歐洲的變革之風，讓羅西尼感到混亂與害怕。

又被動，

實際上是既得利益群體，

個人主義強烈到隱居好一陣子，

七月革命和義大利獨立運動最終只會造成傷害的個人經驗…

而且羅西尼實在無法適應新問世的機器文明。

搭乘蒸汽火車或蒸汽船的話，就會生病好幾天。

那你是怎麼到英國公演的？

因為是第一次，什麼都不知道就去了。我再也不會去了！

再加上折磨他的各種疾病

全身無力

頭痛

憂鬱症

失眠

慢性尿道炎

腹瀉

痔瘡

淋病

1855年經妻子奧琳匹勸說，處理掉義大利的房子後，永世在巴黎定居…

老公，我們搬到巴黎幸福地生活吧。

好、好啊？

恢復元氣象，邊開心也參與社交動，邊度過晚年…

重新關注作曲，留下作品集《老年的罪惡》（Peches de vieillesse）。

集結150首聲樂、鋼琴曲的作品集。

為了在交際聚會中演奏而創作的！

1868年，因直腸癌、肺炎等疾病過世的羅西尼，將巨額財產中的大部分捐給故鄉佩薩羅小鎮。

ROSSINI OPERA FESTIVAL

羅西尼歌劇節的標誌

每年八月舉辦。

挖掘並演出各式各樣的羅西尼歌劇

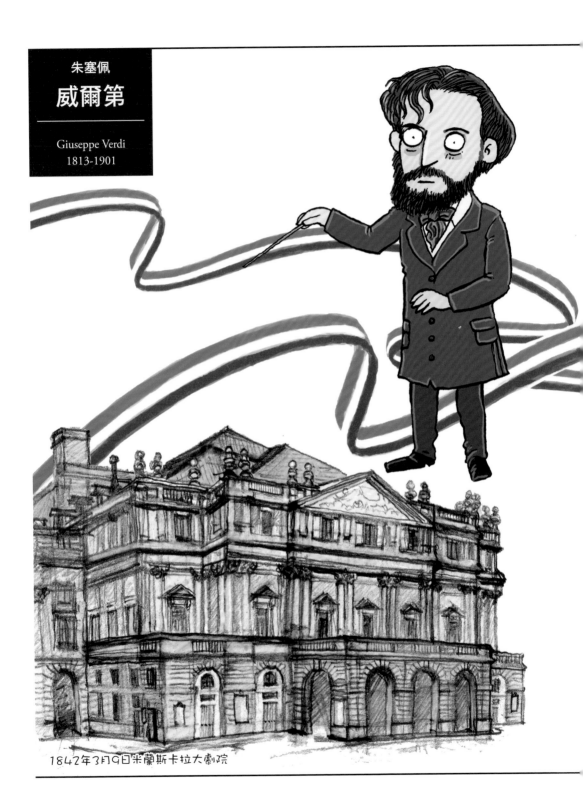

朱塞佩
**威爾第**

Giuseppe Verdi
1813-1901

1842年3月9日米蘭斯卡拉大劇院

Va, pensiero, sull'ali dorate;　　飛吧，我的思念，乘著金翅
va, ti posa sui clivi, sui colli　　飛吧，落在斜坡與山丘上
ove olezzano tepide e molli　　柔和、溫暖、香甜的故鄉空氣
l'aure dolci del suolo natal!　　繚繞於此

Del Giordano le rive saluta　　迎接約旦河畔
di Sionne le torri atterrate...　　還有錫安的坍塌高塔…
O, mia patria, sì bella e perduta!　　噢，我那遺失的美麗故鄉！
O, membranza, sì cara e fatal!　　噢，滿是珍貴又絕望的回憶！

Arpa d'or dei fatidici vati,　　預言者的金豎琴
perché muta dal salice pendi?　　為何掛在柳樹上，沉默不語？
Le memorie nel petto raccendi　　點燃我們內心的火
ci favella del tempo che fu!　　重新述說過去的時期吧！

O simile di Sòlima ai fati　　心懷耶路撒冷的悲慘命運
traggi un suono di crudo lamento　　大聲喊出疲憊的哀嘆
o t'ispiri il Signore un concento　　神藉由美妙的音樂
che ne infonda al patire virtù.　　賜予戰勝苦難的力量

公元前597年至公元前538年，約60年來被帶到新巴比倫王國的以色列人，嘆息著看不見盡頭的奴隸生活，想念故鄉所唱的合唱聲響起。

（以舊約聖經詩篇第137章為主題作曲……我們曾坐在巴比倫河畔，想起錫安就哭了……以下省略。）

以攻陷耶路撒冷（公元前601年），視猶太人為奴隸的新巴比倫王國國王之名為標題的這部歌劇是…

以空中花園聞名！

義大利文
Nabucodonosor II
（尼布甲尼撒二世）
→簡稱《納布果》（Nabucco）
尼布甲尼撒二世

以名為「巴比倫之囚」的歷史背景作為題材…

新巴比倫王國

波斯

耶路撒冷　巴比倫

孟菲斯

埃及

底比斯

引起被強國奧地利統治的米蘭觀眾的強烈共鳴。　　坐在前排的奧地利觀眾當然除外…

二十九歲的年輕作曲家威爾第藉由這部作品，獲得狂熱的追捧…

透過這部作品開始我的藝術經歷。

雖然遇到很多難題，但這部作品在幸運之星底下誕生了！

納布果

此後，威爾第成為象徵義大利獨立與統一的國民作曲家。

對作曲家本人來說，《納布果》成功也是極具意義的一件事。

多虧於此

我獲得重新活下去的力量了。

憔悴～　～

義大利北方帕爾馬附近的農村布塞托（Busseto）出生的威爾第…

1813年10月10日誕生
父母經營小旅館

在村內的有錢酒商的贊助之下，開始學習音樂…

邊住在我家，邊上學。

他是大有前途的小孩…

安東尼奧·巴雷奇（Antonio Barezzi）（2格之後變成威爾第的岳父）

到大城市米蘭繼續學音樂…

二十三歲時成為故鄉布塞托交響樂團的指揮。

有工作了，來結婚吧！

米蘭
威尼斯
帕爾馬
布塞托
佛羅倫斯

1836年與資助人巴雷奇的女兒結婚。

瑪格麗塔·巴雷奇（Margherita Barezzi）

很快地，兩名子女出生…

1837年 女兒維吉妮雅（Virginia）
1838年 兒子伊契里歐（Icilio）

第一次簽約的歌劇預計在米蘭斯卡拉大劇院首演。

歌劇《奧伯托》（Oberto）

爬向幸福的階梯

然而，無法置信的可怕考驗接二連三發生…

1838.9
女兒維吉妮雅過世

1840.6
妻子瑪格麗塔過世

1839.10
兒子伊契里歐過世

1840.9
第二部歌劇《一日君王》失敗

二十七歲的年輕作曲家威爾第一無所有。

一切

都完了。

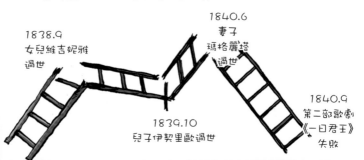

這時候幫助威爾第的人是女高音朱塞佩娜·斯特雷波尼 (Giuseppina Strepponi)。

雖然從我自己的嘴巴說出來很害羞，

但我是當時最優秀的首席女高音 (Prima Donna)。

有一天，威爾第先生突然來找我，介紹自己的音樂！

雖然他是新人作曲家，但卻是令我滿意的人，不對，是音樂。

威爾第？我第一次聽說耶？

梅雷利 (Merelli)

跟曾經是戀人的斯卡拉大劇院經理極力推薦！

就這樣威爾第的首部歌劇《奧伯托》公演 (1839年) 相當成功。

我們以後好好幹吧。

威爾第因為家人接連過世和第二部作品失敗，陷入絕望…

再次向他伸出援手的人還是斯特雷波尼。

我也要出演，梅雷利就由我來說服，加油。

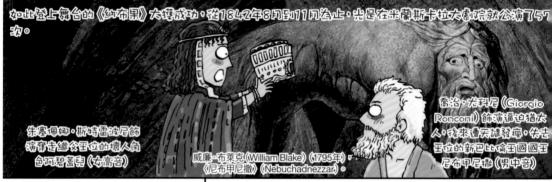

如此登上舞台的《納布果》大獲成功，從1842年8月到11月為止，光是在米蘭斯卡拉大劇院就公演了57次。

朱塞佩娜·斯特雷波尼飾演迫走繼父王位的壞人角色阿碧蓋兒 (女高音)

威廉·布萊克 (William Blake) (1795年)《尼布甲尼撒》(Nebuchadnezzar)。

喬治·尤科尼 (Giorgio Ronconi) 飾演迫迫猶太人，後來遭天譴發瘋、失去王位的新巴比倫王國國王尼布甲尼撒 (男中音)

從這時候開始，請威爾第創作歌劇的委託如雪花般飛來…

除了一、兩部內容以刺激愛國心為主的作品，接連賣座。

《倫巴底人》(I Lombardi) 1842.3

《爾納尼》(Ernani) 1844.3

《福斯卡利父子》(I due Foscari) 1844.11

《聖女貞德》(Giovanna d'Arco) 1845.2

《阿爾齊拉》(Alzira) 1846.3

《阿提拉》(Attila) 1845.8

《馬克白》(Macbeth) 1847.3

《強盜》(I masnadieri) 1847.7

《耶路撒冷》(Jérusalem) 1847.11

《海盜》(Il corsaro) 1848.10

七年來不斷工作，就像槳帆船上從凌晨四點划槳到下午四點的奴隸。

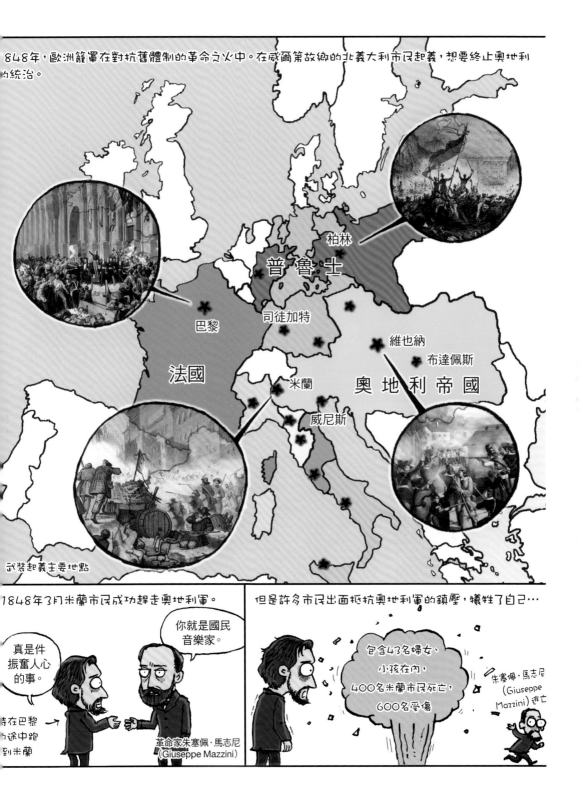

1848年，歐洲籠罩在對抗舊體制的革命之火中。在威爾第故鄉的北義大利市民起義，想要終止奧地利的統治。

柏林

普魯士

巴黎　司徒加特

法國　維也納　布達佩斯

米蘭　奧地利帝國

威尼斯

武裝起義主要地點

---

1848年3月米蘭市民成功趕走奧地利軍。

你就是國民音樂家。

真是件振奮人心的事。

特在巴黎的途中跑到米蘭

革命家朱塞佩·馬志尼 (Giuseppe Mazzini)

---

但是許多市民出面抵抗奧地利軍的鎮壓，犧牲了自己…

包含43名婦女、小孩在內，400名米蘭市民死亡，600名受傷

朱塞佩·馬志尼 (Giuseppe Mazzini) 逃亡

---

173

回到巴黎的威爾第用歌劇表達內心的憤怒。

> 在這明亮的19世紀怎麼會發生這種事？

> 我要做我能做的。

12世紀時想要統治北義大利的神聖羅馬帝國皇帝腓特烈一世（Friedrich I），因為萊尼亞諾戰役受挫。以此當作故事內容的歌劇在羅馬首演後，觀眾為之瘋狂。

阿莫斯·卡西歐利（Amos Cassioli）描繪的萊尼亞諾戰役

1848年買入故鄉布塞托附近的聖達加塔農舍…

> 翻翻泥土，生活才舒適。

與從一年前開始同居的斯特雷波尼定居，引起騷動。

被鎮上居民冷落，連要外出都很困難

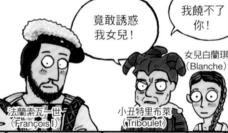

> 你是我們鎮上的驕傲，怎麼能跟那種女人一起住？

> 她到處生小孩，全都丟到孤兒院的事，全世界都知道。

> 夠了你們。

將席勒（Friedrich Schiller）的悲劇改編成歌劇《路易莎·米勒》（Luisa Miller），以及創作失敗的《斯提費里奧》（Stiffelio）之後…

> 難得的失敗作。

> …

威爾第選擇的原作是，維克多·雨果（Victor Hugo）的《國王尋樂》（Le roi s'amuse）。

> 竟敢誘惑我女兒！

> 我饒不了你！

法蘭索瓦一世（François I）

小丑特里布萊（Triboulet）

女兒白蘭琪（Blanche）

> 等等，你說內容是小丑要刺殺國王？

米蘭警察

> 國王不行，請改成貴族。

法蘭索瓦一世
↓
曼切華公爵
（Il Duca di Mantova）

> 還有，標題怎麼是「詛咒」！

> 改掉！

> 竟然得跟警察一起寫歌劇…

> 我來寫，你去旁邊！

定拿主角小丑的名字當標題。

法文名字是
特里布萊…

那就叫特里布萊多？不對…很普通。

混合嘲諷和玩笑意思的名字…
沒錯，rigole
（法文：笑、開玩笑）！

那就叫Rigoletto
（弄臣）！

---

1851年首演的這部作品一炮而紅…

非常有名的詠嘆調…

〈女子皆善變〉～

威爾第的名作接二連三登場。

可怕的怨恨、復仇與毀滅…

《遊唱詩人》1853.1.19羅馬首演

---

《茶花女》1853.3.6威尼斯首演

原作是小仲馬的《茶花女》
（La Dame aux camélias）

非常有名的〈我們是吉普賽人〉（Noi siamo zingarelle）

飲酒歌

《西西里晚禱》（I vespri siciliani）等接著在法國成功（1855年）

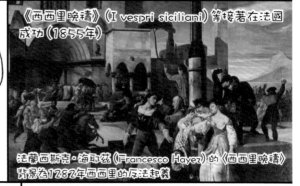

法蘭西斯克・海耶茲（Francesco Hayez）的〈西西里晚禱〉
背景為1282年西西里的反法起義

---

1857年準備的作品又被審查

《古斯塔夫三世》（Gustavo III）？

就算人物設定是疼愛百姓的王也不行？

題材又是刺殺國王？

我就說不能拿國王當題材！

雖然改了登場人物和標題，

啊，創作的痛苦…

故事背景我想改成美國的波士頓

國王要換成英國總督。

這部作品再次獲得廣大迴響…

《假面舞會》
(Un ballo in maschera)
1859.2.17

人人歡呼著「威爾第萬歲」(Viva VERDI!!)

意思是威爾第萬歲的這句話,

# Viva Vittorio Emanuele Re D'Italia

同時也變成義大利文「維托里奧‧伊曼紐萬歲」
的開頭字母加起來的字…

# = Viva VERDI

這句話是祝福義大利統一與獨立的重要人物,薩丁尼亞國王維托里奧‧伊曼紐二世 (Vittorio Emanuele II) 的統一獨立政治口號。

威爾第成為義大利統一的象徵。

現在不是作曲的時候!

購買將要成為義大利民兵、故鄉布塞托民兵所需要的槍械。

然後在薩丁尼亞總理加富爾的積極勸說之下…

1861.1.30
當選義大利第一屆國會議員

1862年6月加富爾突然過世,因此結束了短暫的政治生活。

卡米洛‧加富爾
(Camillo Cavour)

重新埋頭於音樂的威爾第

聖彼得堡

倫敦

巴黎

在《唐‧卡洛》(Don Carlo) 之後,

五幕大歌劇

使用了席勒的喜劇和法文劇本

光是音樂就有四小時的巨作。

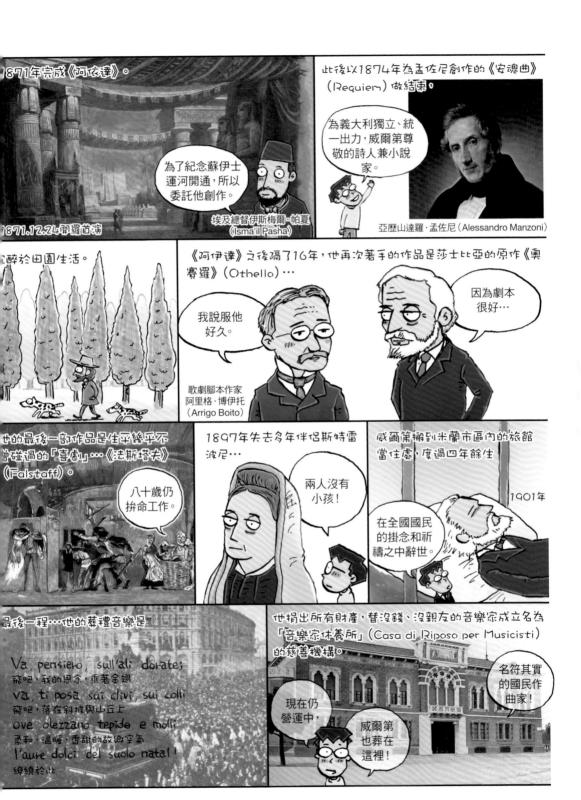

1871年完成《阿依達》。

1871.12.24開羅首演

為了紀念蘇伊士運河開通，所以委託他創作。

埃及總督伊斯梅爾·帕夏（Isma'il Pasha）

此後以1874年為孟佐尼創作的《安魂曲》（Requiem）做結束。

為義大利獨立、統一出力，威爾第尊敬的詩人兼小說家。

亞歷山達羅·孟佐尼（Alessandro Manzoni）

醉於田園生活。

《阿伊達》之後隔了16年，他再次著手的作品是莎士比亞的原作《奧賽羅》（Othello）…

我說服他好久。

因為劇本很好…

歌劇腳本作家阿里格·博伊托（Arrigo Boito）

也的最後一部作品是生平幾乎不曾碰過的「喜劇」…《法斯塔夫》（Falstaff）。

八十歲仍拚命工作。

1897年失去多年伴侶斯特雷波尼…

兩人沒有小孩！

威爾第搬到米蘭市區內的旅館當住處，度過四年餘生

1901年

在全國國民的掛念和祈禱之中辭世。

最後一程…他的葬禮音樂是

Va, pensiero, sull'ali dorate;
飛吧，我的思念，乘著金翅
va, ti posa sui clivi, sui colli
飛吧，落在斜坡與山丘上
ove olezzano tepide e molli
柔和、溫暖、香甜的故鄉空氣
l'aure dolci del suolo natal!
繼續於此

他捐出所有財產，替沒錢、沒親友的音樂家成立名為「音樂家休養所」（Casa di Riposo per Musicisti）的慈善機構。

名符其實的國民作曲家！

現在仍營運中，

威爾第也葬在這裡！

177

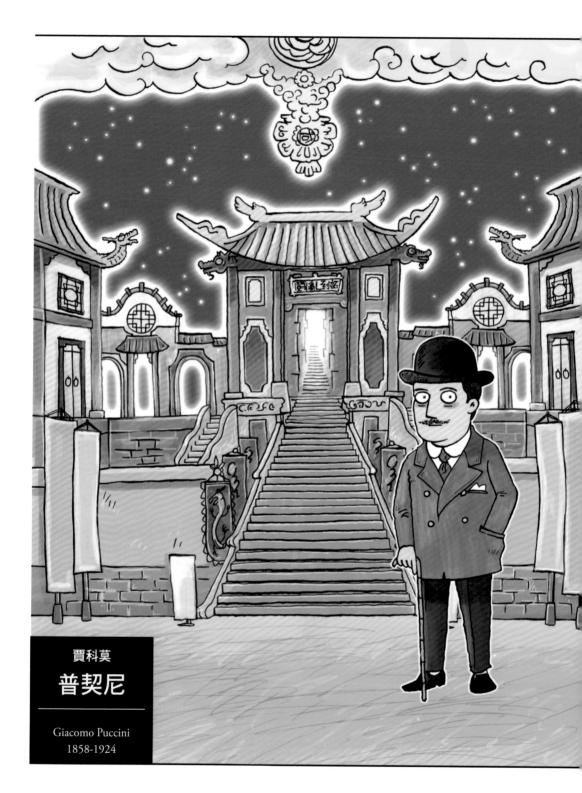

賈科莫
**普契尼**
———————
Giacomo Puccini
1858-1924

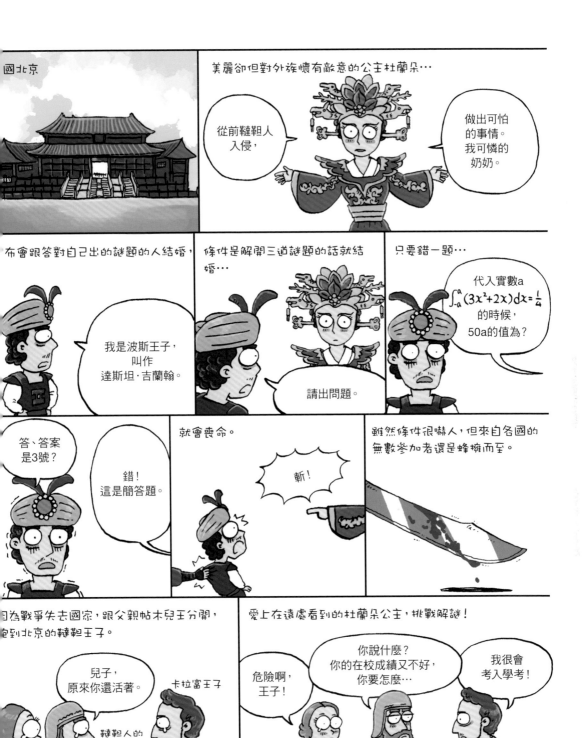

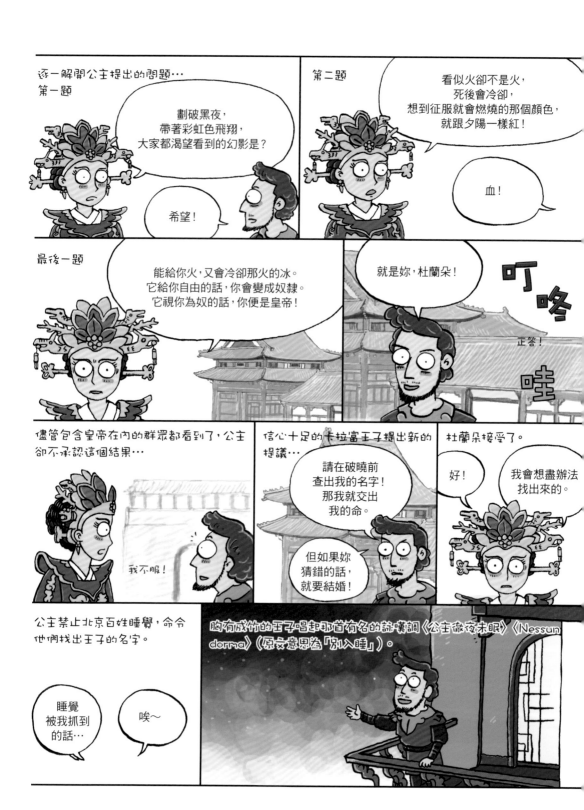

是柳兒和帖木兒被人舉報，被抓走了。

柳兒為了保護年邁的帖木兒，挺身而出，受到殘酷的拷問…

有人看到你們跟外地人在一起。

拷問到他們說出外地人的名字為止！

知道他的名字的人只有我。

拷問我吧！

為她始終不願開口，感到訝異的公主問理由…

柳兒用兩首詠嘆調回答。

然後趁機搶走士兵的刀自盡…

妳到底為什麼要包庇他？

〈這是秘密的愛〉
(Tanto Amore Segreto)

〈公主你冰冷的心〉
(Tu Che di Gel Sei Cinta)

木兒王對柳兒的死痛苦喊。

1926年4月25日，米蘭斯卡拉大劇院

歌劇《杜蘭朵》的首演就這樣演到作曲家未完成的部分。

偉大作曲家普契尼

作曲的部分就到這裡。

托斯卡尼尼
(Toscanini)
1867-1957

普契尼好友

放下

是普契尼接受喉癌手術後過世兩年後的

自隔天第二場公演開始，表演至學生弗蘭科・阿爾法諾
(Franco Alfano) 以普契尼筆記為基礎完成的結局。

哇

普契尼萬歲
托斯卡尼尼萬歲

終於敞開心房的杜蘭朵，

和不把單戀自己的侍女柳兒之死放在眼裡的卡拉富王子…

…愛的二重唱！

繼威爾第之後的偉大義大利歌劇作曲家普契尼…

威爾第　　　普契尼

← 相差四十五歲

在義大利托斯卡尼鄉下「盧卡」(Lucca)出生。

米蘭　威尼斯
杜林
盧卡
佛羅倫斯
羅馬

他們家擔任聖瑪爾定主教座堂的第五代音樂總監…

普契尼六歲時失去父親,身為長子的他被指定為教堂音樂總監。

成人之前,教堂的管風琴伴奏師一直空缺。

唯一的弟弟剛出生

未來都注定好了!

先開始學管風琴!

就讀音樂學院,以懶散、叛逆聞名…

因為沒錢買菸…

曾經拆下自己演奏過的教堂管風琴來賣…

1876年看到歌劇《阿依達》,夢想成為歌劇作家…

就是這個。

我要創作出這種東西。

1880年進入米蘭音樂學院,三年後畢業。

好,

來寫寫看歌劇吧?

畢業那年創作的單幕歌劇受到囑目…

Le Villi
《女妖》,1883

我叫朱利歐·黎柯笛
(Giulio Ricordi)

我想買你的歌劇版權,也想跟你簽下一部歌劇的合約,會支付你月薪。

生平摯友兼資助人

另一方面,普契尼此時正在跟朋友的妻子艾薇拉交往…

已有兒女。跟丈夫的姓…

艾薇拉·傑米納尼
(Elvira Gemignani)

我老公本來就不誠實…

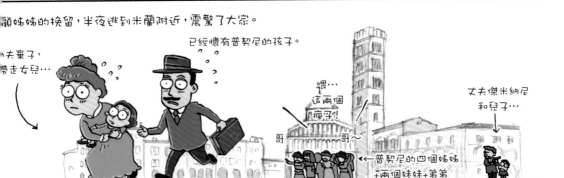

讀妹妹的挽留,半夜逃到米蘭附近,震驚了大家。

已經懷有普契尼的孩子。

丈夫棄子,帶走女兒…

喂…這兩個瘋子!

哥哥~ 哥哥~

←普契尼的四個姊妹 +兩個妹妹+弟弟

丈夫傑米納尼和兒子…

---

久後(1886年)兒子安尼歐(Antonio)出生…

---

1889年用心創作的第二部歌劇《埃德加》(Edgar)失敗…

聽說你最近很關注華格納?

你再去拜羅伊特(Bayreuth)讓頭腦清醒一下吧。

隨時都很可靠的黎柯笛

---

1893年發表的《曼儂·蕾絲考》(Manon Lescaut)大獲成功…

自始至終深愛著曼儂·蕾絲考的學生德格魯

愛慕虛榮的問題主角曼儂·蕾絲考

法國作家亞貝·浦雷佛(Abbé Prévost)的原作(1763年),悲慘的愛情故事

---

396年《波希米亞人》

巴黎小巷中,兩對貧窮藝術家的

悲慘愛情故事。

---

1900年《托斯卡》接連成功。

落入覬覦女主角托斯卡的缺德警察局長斯卡皮亞的陰謀中,

失去愛人卡瓦拉多希後自盡的托斯卡的悲劇。

← 但是壞人斯卡皮亞已經先死在托斯卡的手上了…

---

普契尼的作品經常被稱為「寫實主義」(verisimo)風格…

要解釋的話,

該說是寫實歌劇嗎…

不會從神話、英雄、歷史事件中找題材。

現在是20世紀了!

我對政治理念也沒興趣!

時代變了呀。

威爾第

---

普契尼的私生活也不簡單,不輸複雜歌劇中的愛情故事。

該說是把個人經驗

昇華成藝術嗎?

因為一起生活的艾薇拉疑心病重,和他閱歷豐富的女史,衝突日益加深。

這次又是

狂風

哪個女人啊?

我天生就能寫出好歌劇、好劇本,還有獵豔。

狂風

狂風

艾薇拉到處找可疑的人…

我跟妳拚了!

雖然也會拿普契尼出氣,

還不老實招來?

啊…

但是江山易改,本性難移…

我昨天在家門前跌倒了。

傷勢好嚴重,大師。

妳在擔心我嗎?

而且因為接連成功,沉醉於紙醉金迷的生活中…

汽車

奢侈的衣服和美食

1903年經歷重大交通意外後腿瘸了。

車子滾到山坡下,被車子壓住!

幸好一起搭乘的艾薇拉和兒子安東尼歐沒受什麼傷。

大大耽誤了作品創作。

1904年…艾薇拉的丈夫傑米納尼因為不倫事件遇害後…

結婚!

好,別生氣了,我們結婚吧。

昨天去弔唁是騙人的對吧?

然後發表了長時間撰寫的另一部人氣作品《蝴蝶夫人》。

原作是以真人真事為題材的小說和戲劇…

與美國軍官平克頓生了孩子,卻被拋棄的藝妓蝴蝶夫人的故事。

角色背景是日本藝妓。

MADAMA BUTTERFLY
TRAGEDIA GIAPPONESE DI L. ILLICA G. GIACOSA
MUSICA DI GIACOMO PUCCINI
G. RICORDI & C - EDITORI

○7年夫婦拜訪紐約，受到熱情歡迎⋯⋯

都會歌劇院舉辦的「普契尼音樂節」

1908年也曾為了《蝴蝶夫人》的公演造訪埃及。

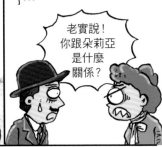
但是艾薇拉的疑心太過分了⋯

老實說！你跟朵莉亞是什麼關係？

僱並控訴女僕朵莉亞·曼佛雷迪（Doria Manfredi）

冤枉啊！

因為艾薇拉不斷毀謗，朵莉亞最後自殺了⋯

誤、誤會一場嗎？

艾薇拉反過來被判了五年刑責。

沒有坐牢。

對家屬做出最大的補償，撤回告訴了。

後，在最後一部作品《杜蘭朵》之前，都沒什麼成功作品。

910年《西部少女》（La fanciulla del West）
917年《燕子》（La rondine）
918年三聯劇《外套》（Il tabarro）、《修女安潔麗卡》（Suor Angelica）、《強尼·史基基》（Gianni Schicchi）

這個時期爆發第一次世界大戰，跟吵了一輩子的托斯卡尼尼發生嚴重衝突⋯

在這樣的慘況之中，像你這樣的名人竟然保持沉默！

我就說我對政治沒興趣！

1920年開始創作《杜蘭朵》。

是最好的！

劇本很好。

是折磨他多年的喉嚨疼痛浮現為喉⋯

是說，

最近喉嚨怎麼這麼痛？

在還沒完成《杜蘭朵》最後一部分的情況下，為了放射線治療和手術前往布魯塞爾，在那裡做手術後過世了。

因為我從十幾歲就開始菸不離手。

各位請戒菸～

普契尼過世兩年後《杜蘭朵》首演。

# 代表浪漫主義的德國巨匠

韋伯：德國浪漫主義的先驅
華格納：宏偉又險峻！

韋伯　　　　　　　　　華格納

體弱多病，留下《魔彈射手》（Der Freischütz）的韋伯一生不幸，但他影響了華格納，促使他建造起偉大的音樂世界。如果看到華格納的作品，就能體會到超越音樂家本身的能力與影響力，以及橫跨演出、效果等整個歌劇領域的現代綜合藝術家的壓倒性威嚴。有別於他創造出的高貴、英勇、權威的神話世界，華格納跟天賦融為一體的缺德、不光彩的一生，帶我們走進猶如八點檔劇情的故事中。

# Karl Maria von Weber

**卡爾‧馬利亞‧馮‧韋伯（1786年11月16日～1826年6月5日）**

德國作曲家，德國國民藝術歌曲與浪漫派音樂的創始人。韋伯的代表作
《魔彈射手》揭開了德國浪漫主義歌劇的序幕。以德文寫成，使用德國
民俗音樂，蘊含德國民族情緒的這部作品，預告了華格納的登場。事實
上，這部作品也扮演了關鍵角色，令感動的華格納一心一意地創作歌
劇。韋伯坐上德勒斯登王宮宮廷樂長的位置之後，生活隨著結婚穩定下來，發表代表作
《魔彈射手》，一舉成名，聲勢達到顛峰。然而，因為嚴重的結核病，健康大受影響。為
了受委託的歌劇作曲，於拜訪英國首演時，因過勞和疾病而客死異鄉。

# Wilhelm Richard Wagner

**威廉‧理察‧華格納（1813年5月22日～1883年2月13日）**

身兼德國作曲家、指揮家、音樂評論家、隨筆作家數職。如同華格納處
於爭論中心的音樂家少之又少。他結合文學與音樂，將龐大的神話故事
化為樂劇的代表作《尼貝龍根指環》（Der Ring des Nibelungen）四部
曲，為了該劇的效果和舞台裝置，另外建造專屬劇院。比起音樂家，具備
更像是現代電影導演的卓越能力（音樂、劇本、演出等）的他，將自己的作品定位為「整
體藝術」。此後，除了音樂界，他的影響力大到連音樂愛好家也分為親華格納派與反華
格納派。在其他方面，華格納是出了名的問題人物。主張惡名昭彰的反猶太主義，又跟
好友李斯特的女兒，同時也是學生馮‧畢羅的妻子柯西瑪大談不倫戀並且結婚。

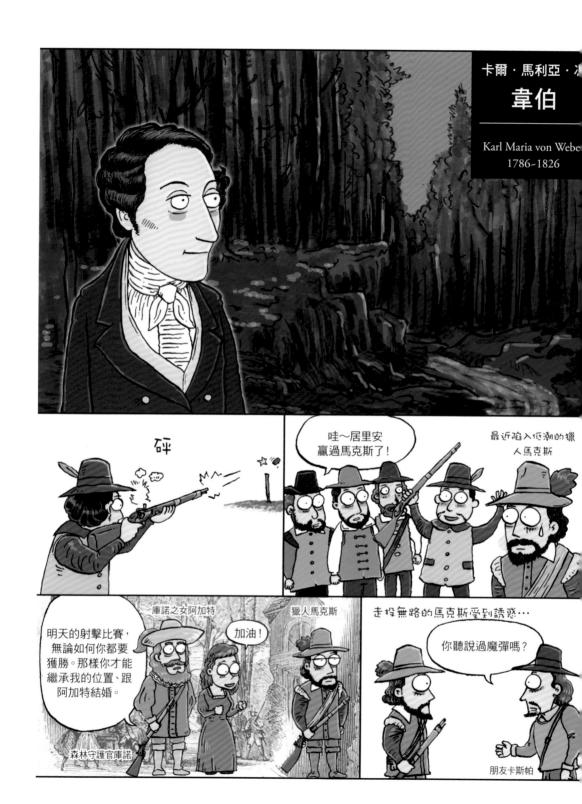

卡爾・馬利亞・冯

韋伯

Karl Maria von Weber
1786~1826

碎

哇～居里安
贏過馬克斯了！

最近陷入低潮的獵
人馬克斯

明天的射擊比賽，
無論如何你都要
獲勝。那樣你才能
繼承我的位置、跟
阿加特結婚。

森林守護官庫諾

庫諾之女阿加特

加油！

獵人馬克斯

走投無路的馬克斯受到誘惑…

你聽說過魔彈嗎？

朋友卡斯帕

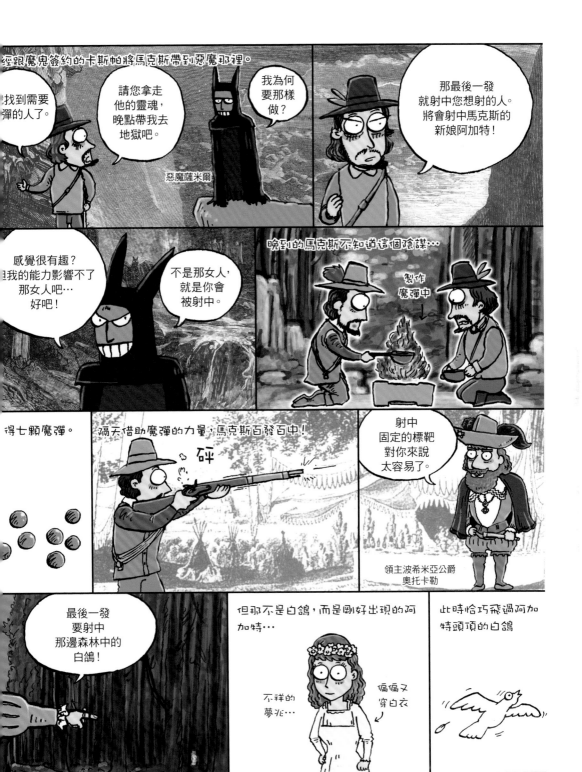

阿加特摔倒…

啪一

躲在附近樹上的卡斯帕摔了下來

碎一

被魔彈打中的人是卡斯帕。

單純因為槍聲被嚇暈

馬克斯坦白後，知道實情的領主雖然大發雷霆…

竟然跟魔鬼交易…

馬上驅逐！

但是賢者出現，替馬克斯辯護…

他是主角，您就放過他吧。

一年後跟阿加特結婚，快樂收場。

一年的反省期間結束

這就是韋伯的《魔彈射手》劇情。

此作品1821年在柏林劇院*首演…

1825年柏林劇院 (Schauspielhaus Berlin)

大獲成功。

咳咳…

竟然這麼成功…

寫下部作品時會很有壓力呢。

首演當時三十五歲

*柏林劇院：現在的柏林音樂廳

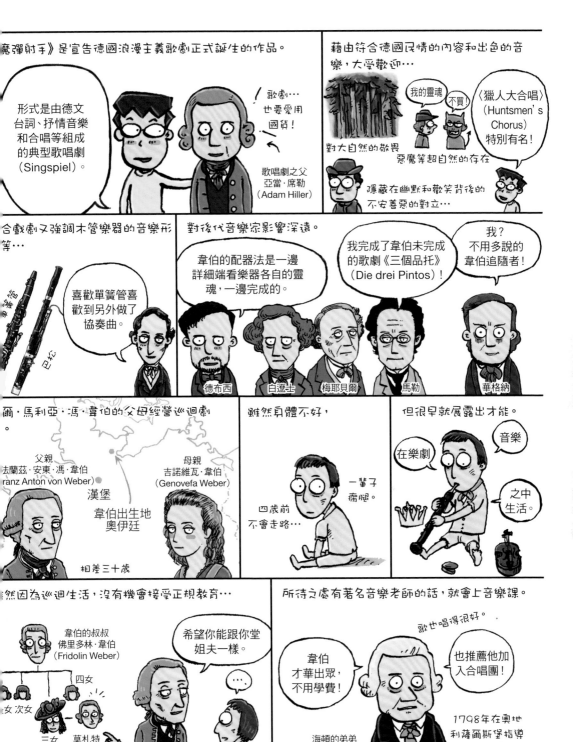

《魔彈射手》是宣告德國浪漫主義歌劇正式誕生的作品。

形式是由德文台詞、抒情音樂和合唱等組成的典型歌唱劇（Singspiel）。

歌劇…也要愛用國貨！

歌唱劇之父亞當·席勒（Adam Hiller）

藉由符合德國民情的內容和出色的音樂，大受歡迎…

對大自然的敬畏

我的靈魂

不買！

惡魔等超自然的存在

〈獵人大合唱〉（Huntsmen's Chorus）特別有名！

隱藏在幽默和歡笑背後的不安善惡的對立…

合戲劇又強調木管樂器的音樂形等…

喜歡單簧管喜歡到另外做了協奏曲。

巴松

韋伯的配器法是一邊詳細端看樂器各自的靈魂，一邊完成的。

對後代音樂家影響深遠。

我完成了韋伯未完成的歌劇《三個品托》（Die drei Pintos）！

我？不用多說的韋伯追隨者！

德布西　　白遼士　　梅耶貝爾　　馬勒　　華格納

爾·馬利亞·馮·韋伯的父母經營巡迴劇。

父親
去蘭茲·安東·馮·韋伯
ranz Anton von Weber)

母親
吉諾維瓦·韋伯
（Genovefa Weber）

漢堡

韋伯出生地
奧伊廷

相差三十歲

雖然身體不好，

四歲前不會走路…

一輩子瘸腿。

但很早就展露出才能。

在樂劇

音樂

之中生活。

然因為巡迴生活，沒有機會接受正規教育…

韋伯的叔叔
佛里多林·韋伯
（Fridolin Weber）

四女

三女

女 次女

莫札特

康斯坦茲·韋伯

希望你能跟你堂姐夫一樣。

…

所待之處有著名音樂老師的話，就會上音樂課。

歌也唱得很好。

韋伯才華出眾，不用學費！

也推薦他加入合唱團！

海頓的弟弟麥可·海頓

1798年在奧地利薩爾斯堡指導十二歲的韋伯

191

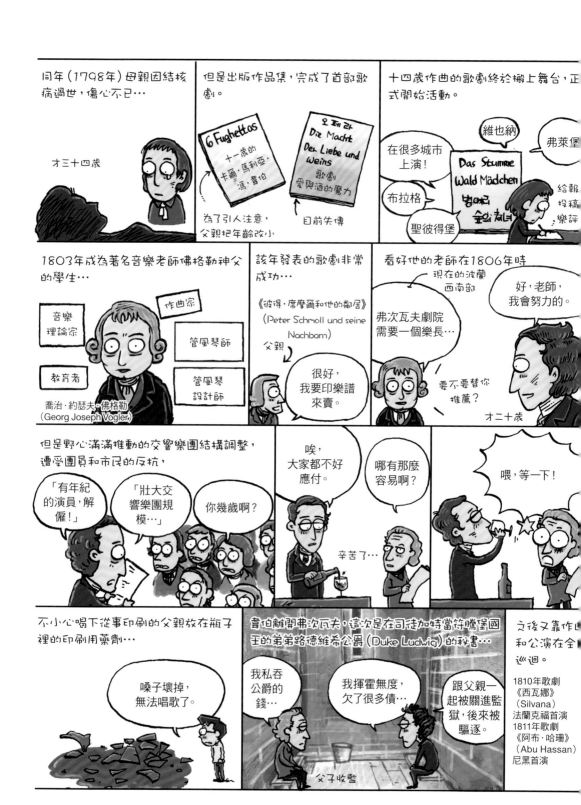

12年父親死後，擔任布拉格的劇團總（1813－1816年），定居於德勒斯登…

終身？

好，現在別到處奔波了。

終身宮廷樂長—德勒斯登

1817年跟女高音卡洛琳·布蘭特結婚（Caroline Brandt）。

1794-1852

經常被演奏的鋼琴曲《邀舞》是他當時獻給妻子的音樂。

《邀舞》
Auffordering
zum Tanz

活安定後，完成放在心上已久的作品《魔彈射手》。

大成功

Gespensterbuch
妖怪集
約翰·阿貝爾
（Johann Apel）
費德里西·勞恩著
（Friedrich Laun）
Bd 1. 1811

原作

但是下一部作品歌劇《歐麗安特》（Euryanthe）（1823年）不賣座…

劇本
約翰·費德利希·金德
（Johann Friedrich Kind）

1768-1843

劇本亂七八糟

愛情、陰謀、快樂結局

王病結核病漸漸變嚴重。

我很難長命百歲了。

怎麼辦？大兒子還太小，老二又快出生了…

必須…錢…

咳咳 咳咳

下一部作品歌劇《奧伯龍》（Oberon）是來自英國的委託，

精靈王　　胡翁伯爵　　精靈女王

儘管醫生勸阻過，他還是要前往英國完成工作和指揮。

還得學英文

我要賺錢…

咳咳

如醫生所擔心的，這趟旅程要了他的命…

親自指揮

1826年4月12日倫敦柯芬園首演

6月5日，離開英國前一天死在住處。

我很想

見家人一面…

16年後在德勒斯登宮廷樂長華格納的努力之下，他的遺體才運回德國。

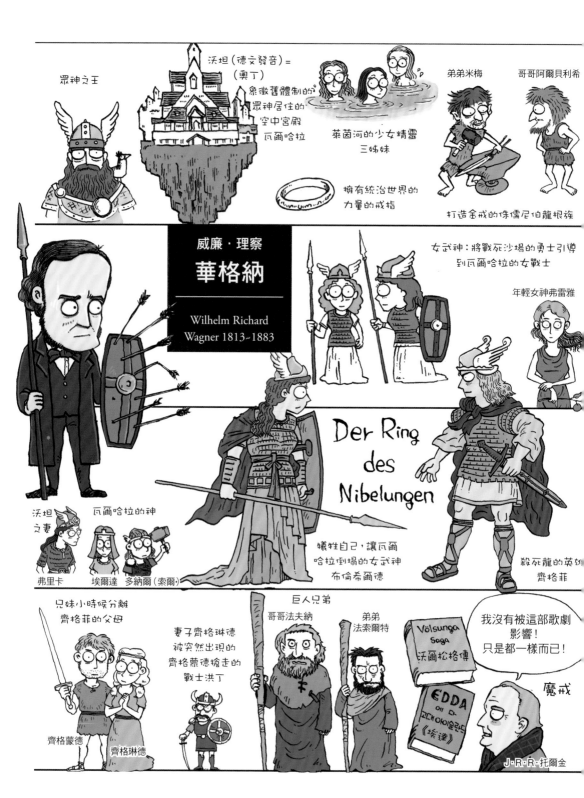

眾神之王

沃坦(德文發音)＝
（奧丁）
象徵舊體制的
眾神居住的
空中宮殿
瓦爾哈拉

萊茵河的少女精靈
三姊妹

擁有統治世界的
力量的戒指

弟弟米梅　　哥哥阿爾貝利希

打造金戒的侏儒尼伯龍根族

威廉・理察
## 華格納

Wilhelm Richard
Wagner 1813~1883

女武神：將戰死沙場的勇士引導
到瓦爾哈拉的女戰士

年輕女神弗雷雅

Der Ring
des
Nibelungen

沃坦
之妻

瓦爾哈拉的神

弗里卡　埃爾達　多納爾（索爾）

犧牲自己，讓瓦爾
哈拉倒塌的女武神
布倫希爾德

殺死龍的英雄
齊格菲

兄妹小時候分離
齊格菲的父母

妻子齊格琳德
被突然出現的
齊格蒙德搶走的
戰士洪丁

巨人兄弟

哥哥法夫納　　弟弟
　　　　　　　法索爾特

Völsunga
Saga
沃爾松格傳

我沒有被這部歌劇
影響！
只是都一樣而已！

EDDA
《埃達》

魔戒

齊格蒙德
齊格琳德

J・R・R・托爾金

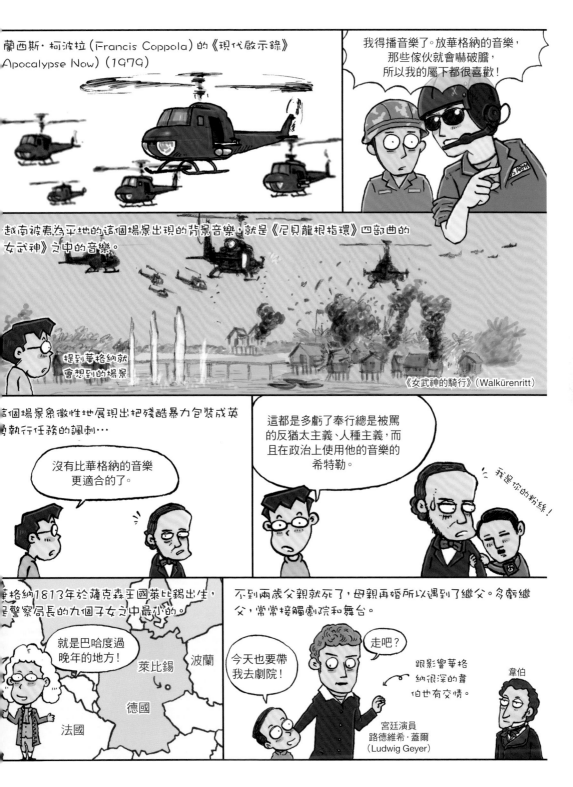

蘭西斯・柯波拉 (Francis Coppola) 的《現代啟示錄》(Apocalypse Now)(1979)

我得播音樂了。放華格納的音樂，那些傢伙就會嚇破膽，所以我的屬下都很喜歡！

越南被夷為平地的這個場景出現的背景音樂，就是《尼貝龍根指環》四部曲的《女武神》之中的音樂。

提到華格納就會想到的場景

《女武神的騎行》(Walkürenritt)

這個場景象徵性地展現出把殘酷暴力包裝成英勇執行任務的諷刺…

沒有比華格納的音樂更適合的了。

這都是多虧了奉行總是被罵的反猶太主義、人種主義，而且在政治上使用他的音樂的希特勒。

我是你的粉絲！

華格納1813年於薩克森王國萊比錫出生，是警察局長的九個子女之中最小的。

就是巴哈度過晚年的地方！

萊比錫

波蘭

德國

法國

不到兩歲父親就死了，母親再婚所以遇到了繼父。多虧繼父，常常接觸劇院和舞台。

今天也要帶我去劇院！

走吧？

跟影響華格納很深的韋伯也有交情。

韋伯

宮廷演員
路德維希・蓋爾
(Ludwig Geyer)

195

十幾歲的華格納沉浸在希臘文學之中，

我不想唸別的！

你放棄英文、數學了嗎？

古代希臘文學

寫詩也很有趣，我以後來當詩人？

文學少年

這樣的華格納受到巨大的衝擊…

一切起因於貝多芬的音樂和韋伯的歌劇《魔彈射手》（1821年發表）。

就是這個。

我要成為作曲家！

綜合藝術！

貝多芬

韋伯

1831年成為大學生的他，為了創作文學和音樂融為一體的體裁，

萊比錫大學

也就是「歌劇」，非常努力。

老師懷恩利希（Weinlig）

聲樂的作曲很出色。

謝謝…

19世紀替第一部歌劇《結婚》（Die Hochzeit）作曲

另一方面，因為放縱的生活，陷入痛苦。

是我瘋了，因為賭博…借我一點錢。

你這是第幾次了？

1834年左右時，加入共和主義激進團體「青年德意志派*」…

法國靠革命爭取到共和主義了…

劇作家
海因利·勞貝
（Heinrich Laube）

隔年在偶然找到工作的劇團中，與女演員米娜·普朗諾（Minna Planer）熱戀，於1836年結婚。

那也許是～戰爭般的愛情～

因為我很危險～

結婚祝歌

二十歲

大四歲

*Das junge Deutschland

196

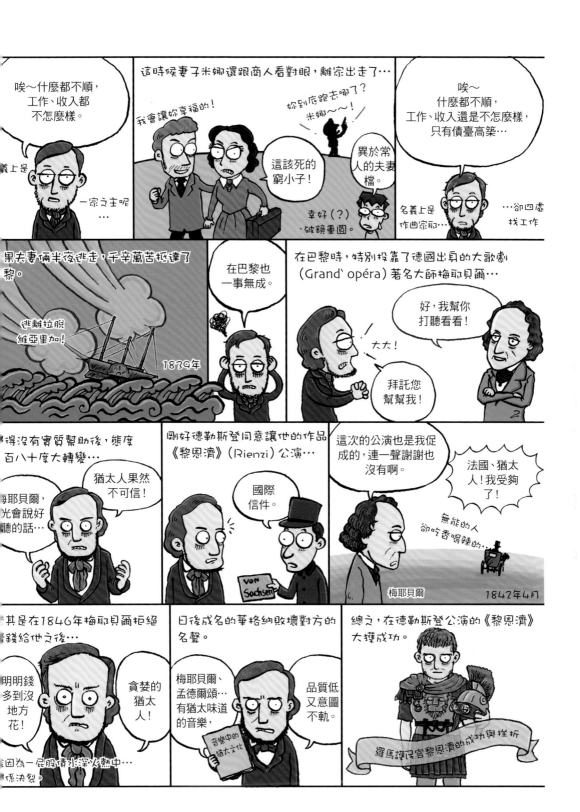

之後的作品水準越來越高，但不像《黎恩齊》那般成功。

1843.1《漂泊的荷蘭人》
（Der Fliegende Holländer）

1845.10《唐懷瑟》
（Tannhäuser）

直到《尼貝龍根的指環》問世之前…

不過也因為《黎恩齊》的名聲，被任命為薩克森王國宮廷樂長…

沒辦法！

想還債的話，我就要有固定的收入。

1843.2 宮廷樂長 ←先前韋伯擔任過的職位

因為指揮貝多芬的《合唱交響曲》等，獲得熱烈的反應。

1849年德勒斯登爆發革命，

革命！

組成民主議會！

參與其中的華格納一下子變成亡命之徒。

華格納友人

反抗領袖雷魁（Röckel）判處死刑

無政府主義者巴枯寧（Bakunin）逮捕

宮廷樂長華格納通緝

反抗軍鎮壓200人死亡

華格納友人

逃走的華格納主要待在瑞士蘇黎世…

呼，得救了。

從此時開始流亡11年。

在李斯特的鼓勵和贊助人的協助之下，具體構思《尼貝龍根指環》。

尤其是在這段時間接觸到叔本華的思想，受到強烈的影響。

好像有道理…

音樂是唯一跟物質世界無關的藝術？

慾望只會帶來另一種痛苦

作為意志和表象的世界（Die Welt als Wille und Vorstellung）

但這種時候還因為戀愛事件，引發爭議…

先生，我很尊敬您。我會給您房子、幫您牽線辦公演，還有還債。

好美！

有錢的絲綢商人奧圖·韋森東克（Otto Wesendonck）

奧圖之妻瑪蒂爾德·韋森東克（Mathilde Wesendonck）

而且還熱衷於創作影射瑪蒂爾德·韋森東克和自己戀情的《崔斯坦與伊索德》（Tristan und Isolde）！

然後…富囊的收尾

米娜察覺到這一切了。

瑪蒂爾德的老公奧圖也知道這件事實了。

流亡生活中再次逃亡

這次去威尼斯吧

1858年

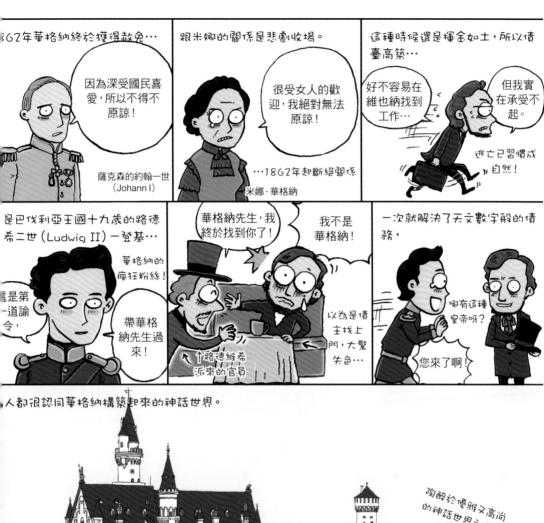

862年華格納終於獲得赦免…

因為深受國民喜愛，所以不得不原諒！

薩克森的約翰一世（Johann I）

跟米娜的關係是悲劇收場。

很受女人的歡迎，我絕對無法原諒！

…1862年起斷絕關係

米娜·華格納

這種時候還是揮金如土，所以債臺高築…

好不容易在維也納找到工作…

但我實在承受不起。

逃亡已習慣成自然！

是巴伐利亞王國十九歲的路德希二世（Ludwig II）一登基…

這是第一道諭令，

華格納的瘋狂粉絲！

帶華格納先生過來！

華格納先生，我終於找到你了！

我不是華格納！

↑路德維希派來的官員

以為是債主找上門，大驚失色…

一次就解決了天文數字般的債務，

哪有這種皇帝呀？

您來了啊！

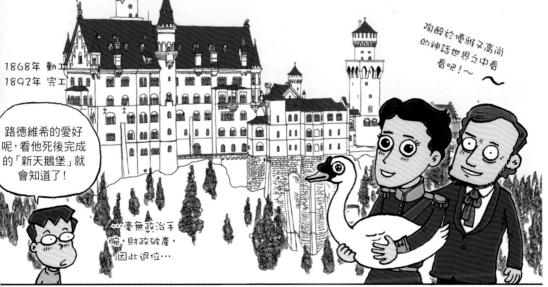

人都很認同華格納構築起來的神話世界。

1868年 動工
1892年 完工

路德維希的愛好呢，看他死後完成的「新天鵝堡」就會知道了！

…毫無政治手腕，財政破產，因此退位…

陶醉於優雅又高尚的神話世界之中看看吧！～

另一方面,華格納的風流韻事越來越誇張…

我不愛我老公!

柯西瑪·馮·畢羅
(Cosima von Bülow)

她是亦師亦友的李斯特之女、是對華格納堅信不移、追隨他的指揮家漢斯·馮·畢羅的妻子。

法蘭茲·李斯特

漢斯·馮·畢羅

朋友的女兒
學生的老婆
相差二十四
生肖一樣…

1865年柯西瑪產下一女,就叫作「伊索德」(Isolde)。

那是我女兒耶,老師為什麼要拿來當歌劇主角的名字?

雖然大家都竊竊私語說她是老師的孩子,但我相信老師!

華格納將《崔斯坦與伊索德》的首演指揮交給畢羅。

別那樣看我!

醜聞加上干涉政治的事曝光,華格納被驅逐出境。

大臣竟然用陰謀論驅逐先生您…

不,殿下～!

我要退位,跟先生走!

你要給我寄錢才對啊…

在驅逐地瑞士巴塞爾又有另一個追隨者在等他(1869年)。

這是我的榮幸!

年紀輕輕,竟然是古典文學教授…

幸會…

弗里德里希·尼采

但是尼采沒過多久就看穿華格納的本性…

基督教道德主義,

還有嚴重的反猶太主義…

拿我患有梅毒的事開玩笑

…騙子。

與其說華格納是人,還不如說他是一種病!

《華格納事件:一個音樂家的問題》
(Der Fall Wagner:
Ein Musikanten-
Problem)
1888
尼采著

總之,華格納和柯西瑪的醜聞傳到了路德維希二世的耳中…信賴開始瓦解。

跟馮·畢羅夫人生小孩?

這大叔越來越…

…還跟我矢口否認。

備受議論的這兩人於1870年結婚。

因為離婚需要時間…

華格納重新埋首創作《尼貝龍根指環》1874年11月完成第四《諸神的黃昏》總譜

同時進行的華格納專屬劇院「拜魯特歌劇院」（Bayreuth Festspielhaus）完工後，自1876年8月13日起，每天上演一幕，連續公演四天。

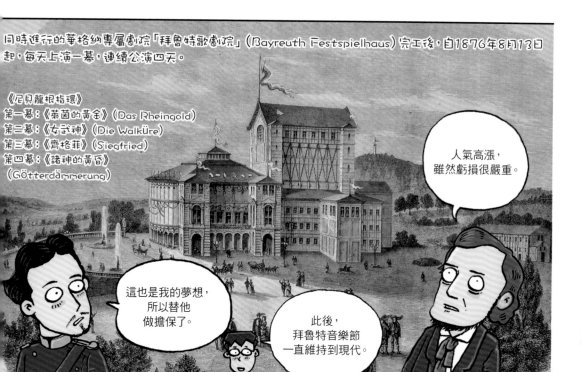

《尼貝龍根指環》
第一幕：《萊茵的黃金》（Das Rheingold）
第二幕：《女武神》（Die Walküre）
第三幕：《齊格菲》（Siegfried）
第四幕：《諸神的黃昏》
（Götterdämmerung）

人氣高漲，
雖然虧損很嚴重。

這也是我的夢想，
所以替他
做擔保了。

此後，
拜魯特音樂節
一直維持到現代。

華格納於1882年完成最後的作品《帕西法爾*》，還有首演…

主題是憐憫、救贖、罪惡感。

1883年在療養地威尼斯因心臟病辭世。

…很像最後一部作品的風格吧？

因為女人問題，跟柯西瑪大吵一架…

拜魯特音樂節之後由妻子柯西瑪和兒子齊格菲（Siegfried）主導…

…很像我的風格吧？

幾個小時候心臟麻痺而死。

齊格菲

問題是兒子過世後，媳婦維妮弗瑞德積極協助希特勒和納粹，在華格納反猶太主義的惡名上火上加油。

齊格菲之妻
維妮弗瑞德·華格納
（Winifred Wagner）

華格納是個人性、道德方面都有待質疑的人，

但很難連他的藝術性都拒絕。

托瑪斯·曼
（Thomas Mann）

201

# 華格納的光與影

馬勒：包含整個世界的交響曲
史特勞斯：管弦樂法達人

馬勒　　　　史特勞斯

華格納有許多追隨者。他的影響力透過布魯克納，延續到馬勒身上，馬勒的好友史特勞斯的歌劇也帶有華格納的傳統色彩。特別的是，雖然這兩個好朋友都是當代人氣旺盛、能力卓越的音樂家，但在很多方面都截然不同。馬勒是華格納鄙視的猶太人，五十一歲便過世。史特勞斯則很長壽，在喜愛華格納的希特勒統治下官運亨通。馬勒以火爆、不好相處聞名，史特勞斯則是個溫柔親切的人。這兩名天才雖是好友，但共通點和相異之處極為鮮明，他們的人生和音樂因此更加精采、極端，令人感到心痛、惋惜，卻都美麗。

# Gustav Mahler

**古斯塔夫・馬勒（1860年7月7日～1911年5月18日）**

在波希米亞出生的奧地利作曲家兼指揮家。雖是受到差別待遇的猶太人，但是靠與生俱來的熱情和推動力，以實力突破難關。在三十七歲這個年紀，爬上指揮家的最高地位——維也納歌劇總監。創作十幾首交響曲《大地之歌》（Das Lied von der Erde）、聯篇歌曲《青年旅人之歌》（Lieder eines fahrenden Gesellen）、聲樂曲等，雖然生前未能大受歡迎，但他的音樂如今重新獲得高度評價，深受眾人喜愛。

# Richard Georg Strauss

**理查・蓋歐格・史特勞斯（1864年6月11日～1949年9月8日）**

德國作曲家兼指揮家，繼華格納之後最優秀的作曲家之一。具衝擊性的歌劇《莎樂美》（Salome）與《艾蕾克特拉》（Elektra）受到全球的矚目，非常成功。雖然他在納粹政府位居高位、負責柏林奧林匹克運動會音樂等，在希特勒統治時期的事蹟應當受到譴責，但他平常顯露的非政治傾向、被動地反抗反猶太主義，讓他在戰犯審判中被判無罪。史特勞斯另留下了交響詩《查拉圖斯特拉如是說》（Also sprach Zarathustra）、《阿爾卑斯交響曲》（Eine Alpensinfonie）與歌劇《玫瑰騎士》（Der Rosenkavalier）等作品。

Wenn dein Mütterlein

Wenn dein Mütterlein
tritt zur Tür herein
und den Kopf ich drehe,
ihr entgegen sehe,
fällt auf ihr Gesicht
erst der Blick mir nicht
sondern auf die Stelle,
näher nach der Schwelle,
dort, wo würde dein
lieb Gesichten sein
Wenn du freudenhelle
trätest mit herein,
wie sonst, mein Töchterlein.

Wenn dein Mütterlein
tritt zur Tür herein
mit der Kerze Schimmer,
ist es mir, als immer
kämst du mit herein
huschtest hinterdrein,
als wie sonst ins Zimmer!
O du, des Vaters Zelle,
ach, Zu schnell
erlosch'ner Freudenschein!

妳的母親…

當妳母親
打開門進來時
我轉過頭
但是妳母親的臉
我無法先將目光轉移過去
我凝視的地方是
門檻附近
那裡曾有妳那
漂亮的小臉龐
妳一臉開朗又高興地
走過來時
妳的臉出現的那個地方，我的小女兒啊

妳母親
手上拿著蠟燭
打開門進來時
我總是覺得
妳也一起
跟在媽媽後面吱吱喳喳
一如往常地進來房間
噢…妳，爸爸的牢房
啊…剎那之間
就消逝的喜悅之光啊

——馬勒替費里德里西·呂克特
(1788-1866) 的詩作曲的
《悼亡兒之歌》(Kindertotenlieder) 節錄。

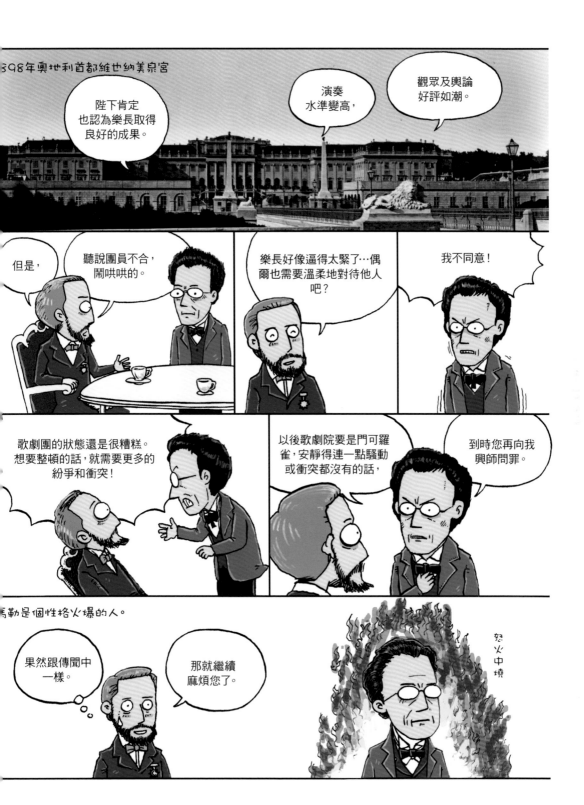

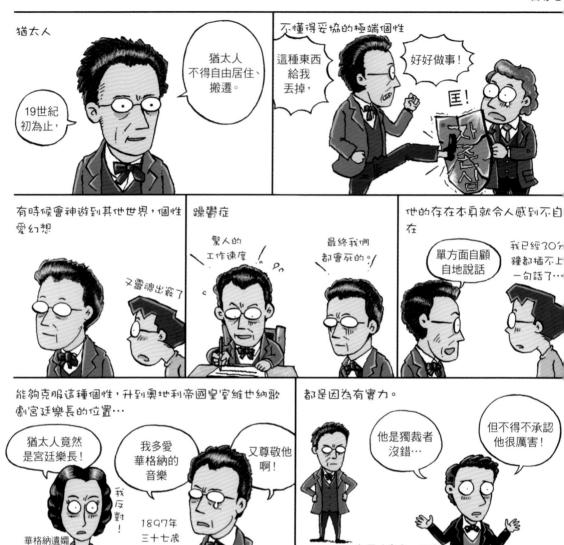

從二十幾歲開始的指揮經歷非常華麗。

23歲 卡塞爾宮廷劇院副指揮
25歲 布拉格德國歌劇院副指揮
26歲 萊比錫歌劇院副指揮
28歲 布達佩斯皇室歌劇院音樂總監
31歲 漢堡市立歌劇院首席指揮

以快速提高樂團的水準出名。

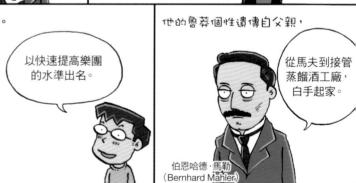

人在古斯塔夫・馬勒出生後沒多久就到
伊赫拉瓦（Jihlava）定居。

布拉格

卡利斯特

伊赫拉瓦

見在的
國境

我們家講
德語，

我是14個兄弟
姐妹中的老二。

有個跟爸爸不一樣，很慈祥的
母親…

日後對馬勒諮商的心理學家
佛洛伊德（Sigmund Freud）

由於對母性很
執著，所以很崇
拜媽媽。

所以呢？

響馬勒的還有另一個青少年時期的記憶

弟弟恩斯特
（Ernst）
因為心臟病

過世了。

← 十五歲

↑
三歲

這時候的記憶是之
後創作《悼亡兒之
歌》的契機。

果然從小
就有音樂
天分…

我六歲開始學
鋼琴，十三歲舉
辦公演。

十五歲考進維也納音樂學院…

我的綽號
是第二個
舒伯特。

我馬上就要
被退學了！

音樂學院朋友
胡戈・沃爾夫
（Hugo Wolf）

跟老師布魯克納一起熱烈支持華格納。

華格納
很創新又
現代。

馬勒也被老師的
天主教神秘主義
影響了。

除了音樂之外，學業也嶄露頭角…

藝術史

讀書

哲學

散步

思考

特別醉心於尼采的思想。

我的音樂
也大量採納了
他的思想！

弗里德里希・
尼采

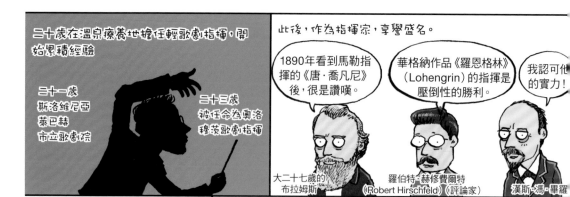

二十歲在溫泉療養地擔任輕歌劇指揮，開始累積經驗

二十一歲
斯洛維尼亞
萊巴赫
市立歌劇院

二十三歲
被任命為奧洛穆茨歌劇指揮

此後，作為指揮家，享譽盛名。

1890年看到馬勒指揮的《唐·喬凡尼》後，很是讚嘆。

華格納作品《羅恩格林》（Lohengrin）的指揮是壓倒性的勝利。

我認可他的實力！

大二十七歲的布拉姆斯

羅伯特·赫修費爾特
《Robert Hirschfeld》（評論家）

漢斯·馮·畢羅

在三十七歲時赴任維也納愛樂樂團長。

我都改信天主教了，指責我是猶太人的聲浪還是不減。

雖然因為果敢改編、重新詮釋貝多芬、舒曼等人的作品，惹惱了部分觀眾…

這樣隨便改也可以嗎？

那又怎樣？

另一方面，努力作曲，總共留下十首交響曲。

現在是最有人氣的音樂…

但無法期待當時的人氣會跟現在一樣。

馬勒音樂　自成一格

《第一號交響曲》—泰坦（Symphony No.1 "Titan"）
（1887年二十七歲）

我想透過戲劇性的音響效果、創新的交響樂團，重現尼采的超人說。

尤其是第三樂章的《葬禮進行曲》可以聽到熟悉的旋律…

把我們耳熟能詳的法國童謠〈雅克弟兄*〉（Frère Jacques）改成沉悶的小調來用。

竟然在葬禮曲子中使用童謠！

曲名：雅克弟兄（法國童謠）
雅克弟兄，雅克弟兄
您在睡覺嗎？您在睡覺嗎？
晨鐘響起！晨鐘響起！
叮，叮，鐺　叮，叮，鐺

兄弟姐妹多達14人，但包含本人在內活過二十歲的只有6人！

在嬰幼兒夭折很常見的時期，這可說是作曲家想以音樂來面對這件事吧。

雖然首演失敗了，但在忙碌的指揮生活中，他在鄉下準備了一間小屋專心作曲。

聽說不讓他人接近。

*Frère Jacques：台灣改編成〈兩隻老虎〉這首歌

**《第二號交響曲》—復活 (Symphony No.2 "Resurrection") 1895年3月**

什麼意思啊？

復活是知道、是活著…

想要說明作品的馬勒，將充滿文學性表達的說明文發給首演觀眾。

第二號交響曲 復活

關於邊想像自己的葬禮邊創作出來的這首曲子…

如果這是音樂，

那我就是不懂音樂的人了。

漢斯·馮·畢羅

先聽鋼琴演奏…

相反地

感動～

我要追隨馬勒一輩子…

日後全球知名的指揮家 布魯諾·華爾特 (Bruno Walter)

---

這年，二十三歲的弟弟奧托 (Otto)舉槍自盡。

是我影響到他了嗎？

是因為我嗎？

**《第三號交響曲》(Symphony No.3)—1898年**

這部作品包含了整個世界。

在寄給戀人兼歌手的安娜·馮·米爾登堡 (Anna von Mildenburg)信中寫著

第四章特別使用了幾句尼采的《查拉圖斯特拉如是說》。

這時候好友史特勞斯也發表了同名的交響詩，取得成功。

但我可不是像馬勒那樣誇大！

---

**《第四號交響曲》(Symphony No.4)—1901年首演**

我還以為作曲又短又輕柔的話，大家就會喜歡。

天啊，那是現在最有人氣的曲子之一耶。

果然是負評…

1901年11月馬勒遇到命中注定的女人愛爾瑪·辛德勒 (Alma Schindler)

是我一直在找的理想情人。

…智慧又充滿想像力

畫家 埃米爾·亞科布·辛德勒 (Emil Jakob Schindler)之女

我很有作曲天分。

---

1902年3月兩人結婚。

我會獻上我所有的愛，妳持家就好！

**《第五號交響曲》(Symphony No.5)(1904年)**

第四樂章是獻給愛爾瑪的曲子，是他在最幸福的時光創作的

最受大眾歡迎的曲子。

1902年11月大女兒瑪莉亞 (Maria)出生。

女兒完美變身！

1904年二女兒安娜（Anna）出生。

但從這時候開始，愛爾瑪對婚後生活感到不滿。

我的夢想

我的才華

都跑去哪兒了？

《第六號交響曲》一悲劇（Symph No.6 "Tragische"）（1904年）

融合古典形式美和

創新元素的傑作。

1904年夏天

老婆，我做好藝術歌曲了。妳聽聽看。

呂克特的詩…

你瘋了嗎？

因為猩紅熱，1833年德國詩人呂克特失去了九男一女中唯一的小女兒。

她三歲。

費里德里西·呂克特

十五天後，猩紅熱又帶走他的四歲小兒子恩斯特（Ernst）…

六個月內寫了425首詩，撫平傷痛。

這些詩作在呂克特死後出版（1872年）…

Kindertotenlieder
《悼亡兒之歌》
費里德里西·呂克特 著

馬勒替其中五首加了音樂。

可憐的恩斯特，

名字跟我弟弟一樣。

但是愛爾瑪無法理解…

把孩子健康養大的父母怎麼有辦法做出那種音樂？

這是我弟的故事

三年後預言般地歷經了大女兒瑪莉亞因為猩紅熱過世的可怕事件。

《第七號交響曲》─夜之歌 (Symphony No.7 "Nachtmusik")

描寫過去的浪漫主義的曲子！

清澈、細膩又感人的曲子！

布魯諾·華爾特

馬勒追隨者→

荀白克 (Arnold Schönberg)

《第八號交響曲》─千人交響曲 (Symphony of a Thousand)
1910年首演
第一部分歌詞：〈求造物主聖神降臨〉(Veni, Creator Spiritus)
第二部分歌詞：歌德的《浮士德》(Faust)第二部最後的場景
規模驚人的演奏、合唱團

主題是他生平掛在嘴邊的「給予救贖的愛」。

1907年馬勒的生活開始出現危機。

猶太人下台！

3月31日辭去維也納歌劇院之職

同5回失去大女兒瑪莉亞，

緊接著被診斷心臟瓣膜異常。

禁止運動、過勞！

12月離開維也納，赴任紐約大都會歌劇院指揮。

1910年夏天，待在作曲小屋的馬勒收到寄錯的信。

那是年輕人葛羅培斯 (Walter Gropius)寄給妻子愛爾瑪的信。

我已經跟愛爾瑪陷入熱戀。

寄了叫她離婚的信。

← 九年後創立「包浩斯」(Bauhaus)

結果愛爾瑪離開馬勒，

我沒有妳我就活不下去。

這件事帶給馬勒無法挽回的傷害…

1910年10月底被診斷出敗血性咽頭炎發燒症候群。

原因是過勞、壓力大

始終沒有康復，在維也納過世。

1911年5月18日

葬在深愛的大女兒墓旁。

於馬勒死後發表。

已完成的《第九號交響曲》和未完成的《第十號交響曲》

理查・蓋歐格
# 史特勞斯

Richard Georg Strauss
1864-1949

背景畫作：居斯塔夫・莫羅（Gustave Moreau）的〈顯靈〉（The Apparition）（1876年）

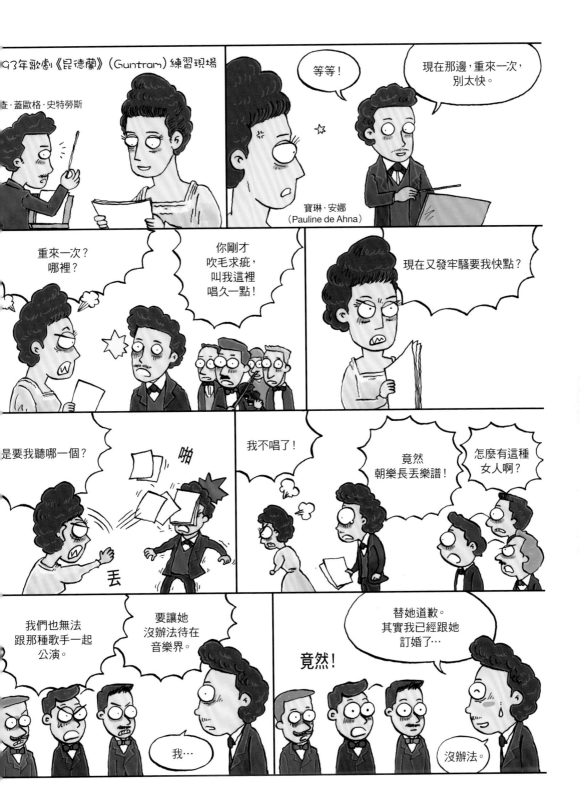

93年歌劇《昆德蘭》（Guntram）練習現場

查·蓋歐格·史特勞斯

寶琳·安娜
（Pauline de Ahna）

等等！

現在那邊，重來一次，別太快。

重來一次？哪裡？

你剛才吹毛求疵，叫我這裡唱久一點！

現在又發牢騷要我快點？

是要我聽哪一個？

啪

丟

我不唱了！

竟然朝樂長丟樂譜！

怎麼有這種女人啊？

我們也無法跟那種歌手一起公演。

要讓她沒辦法待在音樂界。

我…

竟然！

替她道歉。其實我已經跟她訂婚了…

沒辦法。

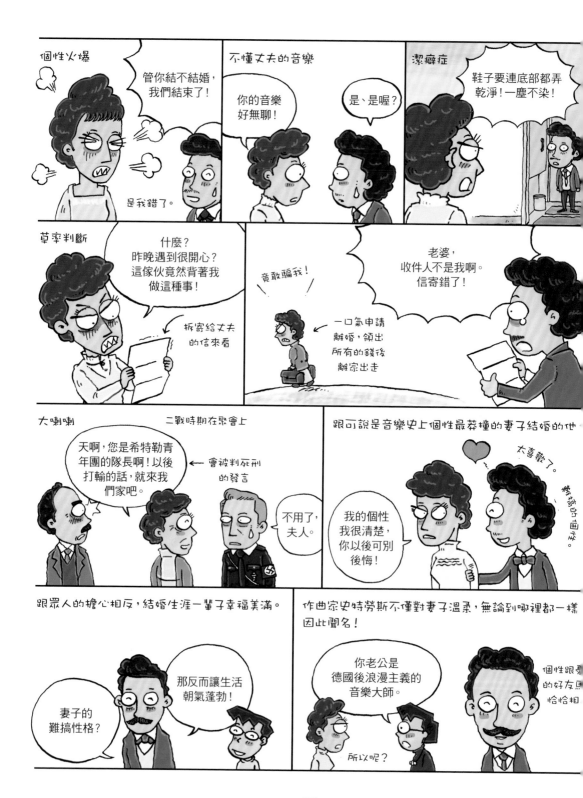

214

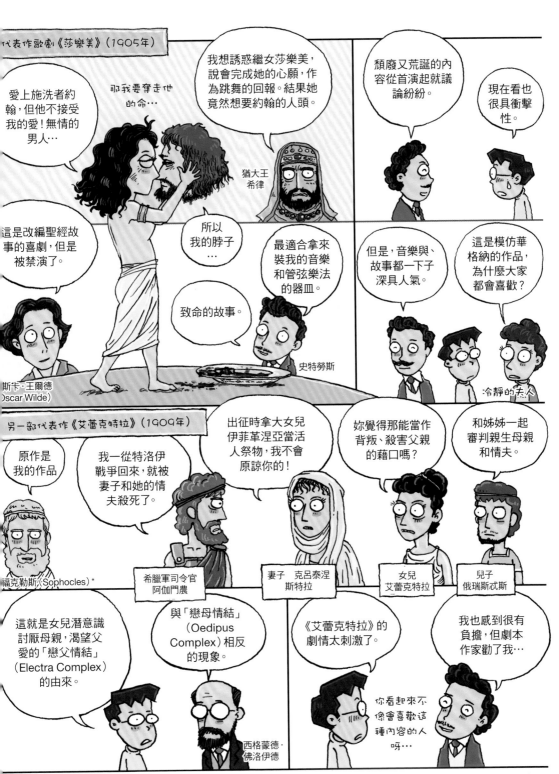

代表作歌劇《莎樂美》（1905年）

我想誘惑繼女莎樂美，說會完成她的心願，作為跳舞的回報。結果她竟然想要約翰的人頭。

頹廢又荒誕的內容從首演起就議論紛紛。

現在看也很具衝擊性。

愛上施洗者約翰，但他不接受我的愛！無情的男人⋯

那我要奪走他的命⋯

猶大王希律

所以我的脖子⋯

最適合拿來裝我的音樂和管弦樂法的器皿。

但是，音樂與故事都一下子深具人氣。

這是模仿華格納的作品，為什麼大家都會喜歡？

這是改編聖經故事的喜劇，但是被禁演了。

致命的故事。

史特勞斯

斯卡·王爾德（Oscar Wilde）

冷靜的夫人

另一部代表作《艾蕾克特拉》（1909年）

出征時拿大女兒伊菲革涅亞當活人祭物，我不會原諒你的！

妳覺得那能當作背叛、殺害父親的藉口嗎？

和姊姊一起審判親生母親和情夫。

原作是我的作品

我一從特洛伊戰爭回來，就被妻子和她的情夫殺死了。

福克勒斯（Sophocles）*

希臘軍司令官阿伽門農

妻子 克呂泰涅斯特拉

女兒 艾蕾克特拉

兒子 俄瑞斯忒斯

這就是女兒潛意識討厭母親，渴望父愛的「戀父情結」（Electra Complex）的由來。

與「戀母情結」（Oedipus Complex）相反的現象。

《艾蕾克特拉》的劇情太刺激了。

我也感到很有負擔，但劇本作家勸了我⋯

你看起來不像會喜歡這種內容的人呀⋯

西格蒙德·佛洛伊德

*古希臘三大悲劇詩人之一。

215

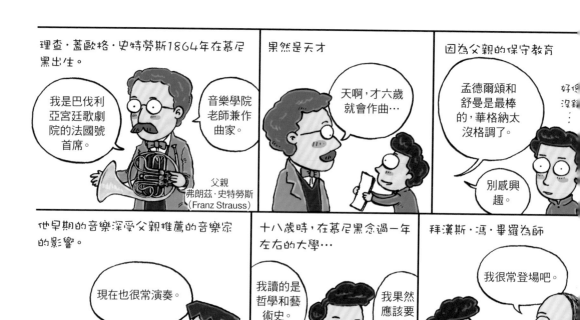

理查・蓋歐格・史特勞斯1864年在慕尼黑出生。

我是巴伐利亞宮廷歌劇院的法國號首席。

音樂學院老師兼作曲家。

父親
弗朗茲・史特勞斯
(Franz Strauss)

果然是天才

天啊，才六歲就會作曲…

因為父親的保守教育

孟德爾頌和舒曼是最棒的，華格納太沒格調了。

好像沒錯…

別感興趣。

他早期的音樂深受父親推薦的音樂家的影響。

現在也很常演奏。

《第一號法國號協奏曲》
(Horn concerto No. 1)

十八歲時，在慕尼黑念過一年左右的大學…

我讀的是哲學和藝術史。

我果然應該要選音樂的。

拜漢斯・馮・畢羅為師

我很常登場吧。

被史特勞斯的才華打動的他，在1895年退休時…

我的邁寧根交響樂團指揮位置就傳給你吧。

二十一歲

而且這時好友亞歷山大・里特（Alexander Ritter）向他推薦了華格納和李斯特。

舒曼和孟德爾頌？太悶了。

你寫寫看交響詩！

…讀讀看

叔本華

華格納福音

在他的影響之下，從1899年開始創作各種交響詩。

終於找到我該走的路了。

1889年《唐璜》（Don Juan）
1889年《死與變容》（Tod und Verklärung）
1894年《狄爾愉快的惡作劇》
　　　　（Till Eulenspiegels lustige Streiche）
1896年《查拉圖斯特拉如是說》
1897年《唐吉軻德》（Don Quixote）
1898年《英雄的生涯》（Ein Heldenleben）
1903年《家庭交響曲》（Symphonia Domestica）
1911－1915年《阿爾卑斯交響曲》

其中他替尼采的《查拉圖斯特拉如是說》作曲的同名交響詩也獲得大眾的青睞…

當作1968年上映的電影《2001太空漫遊》(2001: A Space Odyssey)的開場及結尾音樂，

引起廣大迴響。

此之外，雖然也留下了無數器樂曲、歌劇等使用創新管弦樂法的作品…

4首交響曲、　10首協奏曲、　38首管弦樂曲、

34首器樂曲、　17部歌劇　82首藝術歌曲和合唱曲、

4首芭蕾劇音樂…

但是被懷疑在希特勒統治的德國協助納粹，對他本人造成了莫大的傷害。

曾答應在托斯卡尼尼拒絕的拜魯特音樂節上

希特勒執政了，這很明顯是政治節慶啊？

我容忍不了法西斯！

我不要！

擔任指揮一職，

我不要！

坐上納粹提議的音樂局總監的位置…

簽署針對反納粹主義者托瑪斯·曼的彈劾等等，

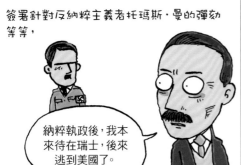

納粹執政後，我本來待在瑞士，後來逃到美國了。

協助過納粹的證據確鑿…

我不想強辯。

請出席戰犯審判法庭！

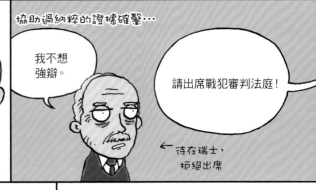

← 待在瑞士，拒絕出席

但是，他不是反猶太主義者的事實逐漸浮上檯面。

我做了1935年首演的喜歌劇《沉默的女人》（Die schweigsame Frau）…

當時被納粹任命為音樂局總監第三年

我寫了劇本，我是猶太人。

劇本作家 史蒂芬·褚威格 (Stefan Zweig)

1934年開始被媒體攻擊…

竟然想讓猶太人寫劇本的歌劇公演…

那有什麼關係？我會光明正大地在海報上寫明劇本作家是誰！

Die Schweigsame Frau Richard Strauss

強行公演。

但是才上演三次就遭到禁演了！

這時史特勞斯寫給褚威格的信落入了蓋世太保的手中，

哪怕是一次，你有看過我的行為被「德國人」這個想法牽著走過嗎？你覺得莫札特是邊想著自己是「雅利安人」邊作曲的嗎？我只把人類分成兩種人，有才華的和沒有的！

轉交給希特勒。

國家觀念、民族觀念亂七八糟！ 馬上免職！

被革職的史特勞斯儘管年事已高，仍努力想要恢復權利…

原諒我吧～

叫我做什麼音樂，我就做什麼～

1936年史特勞斯的曲子被選為柏林奧運《奧林匹克聖歌》（Olympic Anthem）重新坐上音樂局總裁的位置。

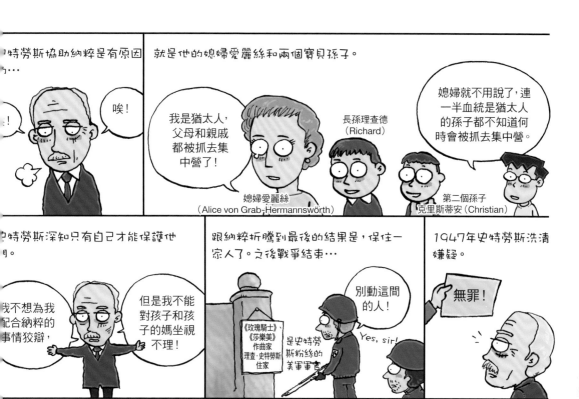

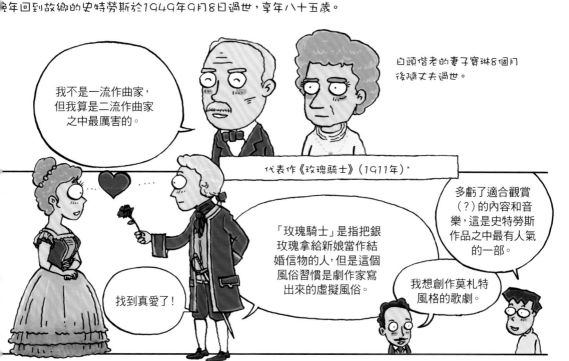

# 巴黎的美麗時期

德布西：音樂是色彩與旋律的時間
薩提：太早來到這世界
拉威爾：猶如瑞士錶匠的音樂家

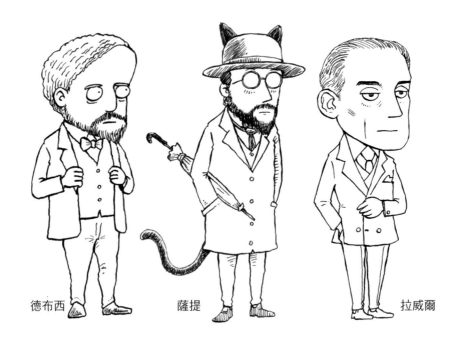

德布西　　　　　　　薩提　　　　　　　拉威爾

19世紀末至20世紀初的巴黎由於帝國主義和工業革命，物質方面十分富饒。艾菲爾鐵塔豎立，藝術百花齊放的巴黎確實有過一段美好的時期。在音樂領域出現了名叫德布西的天才，排除華格納的影響，創造並完成了印象主義音樂，衝擊保守的法國音樂界。德布西的朋友薩提是音樂史上空前絕後的怪才，他們的追隨者拉威爾則靈活運用古典形式，開創出專屬於自己的音樂天地。充滿新鮮事物的城市巴黎，在最美好的時期有德布西、薩提和拉威爾的璀璨音樂。

# Claude Achille Debussy

**阿希爾—克勞德 · 德布西（1862年8月22日～1918年3月25日）**

法國的代表音樂家德布西，音樂才華從小受到認可，二十二歲成為羅馬大獎得獎者。熱愛華格納的他與印象主義派詩人交流，隨後發表的代表作《牧神的午後前奏曲》（Prélude à l'après-midi d'un faune）其獨創性和創新形式造成巨大衝擊。以音樂天賦和犀利的音樂評論聞名，與艾瑞克 · 阿爾弗雷德 · 薩提、莫里斯 · 拉威爾等人交流，留下許多獨特又美麗的作品，像是《大海》（La Mer）、《月光》（Clair de Lune）和《佩利亞與梅麗桑》（Pelléas et Mélisande）等。無論是在音樂或私生活方面，都是個極具法國風格的人物。

# Alfred Éric Leslie Satie

**艾瑞克 · 阿爾弗雷德 · 萊斯利 · 薩提（1866年5月17日～1925年7月1日）**

法國作曲家兼鋼琴家，薩提那聽起來猶如洗鍊的新世紀音樂代表作《吉諾佩第》（Gymnopédie）仍受到現代人的喜愛，常被拿來當作電影、電視劇的背景音樂。創作出耳熟能詳、美妙輕柔旋律的薩提，可說是史上最優秀的怪才音樂家。除了小時候短暫上過又被退學的巴黎音樂學院之外，薩提不曾踏入體制內的主流音樂界。一輩子在蒙馬特的小酒館伴奏鋼琴，邊工作邊度過封閉的人生。

# Maurice Joseph Ravel

**約瑟夫—莫里斯 · 拉威爾（1875年3月7日～1937年12月28日）**

法國作曲家拉威爾以管弦樂曲《波麗露》聞名，也曾把俄國作曲家穆索斯基的《展覽會之畫》（Pictures at an Exhibition）改編成管弦樂。史特拉汶斯基還因為拉威爾追求完美主義的細膩音樂，挖苦地説他是「瑞士錶匠」。拉威爾年輕時期挑戰過羅馬大獎五次，屢戰屢敗，成了天大的醜聞。繼德布西之後，對建立獨特的法國音樂風格貢獻良多。

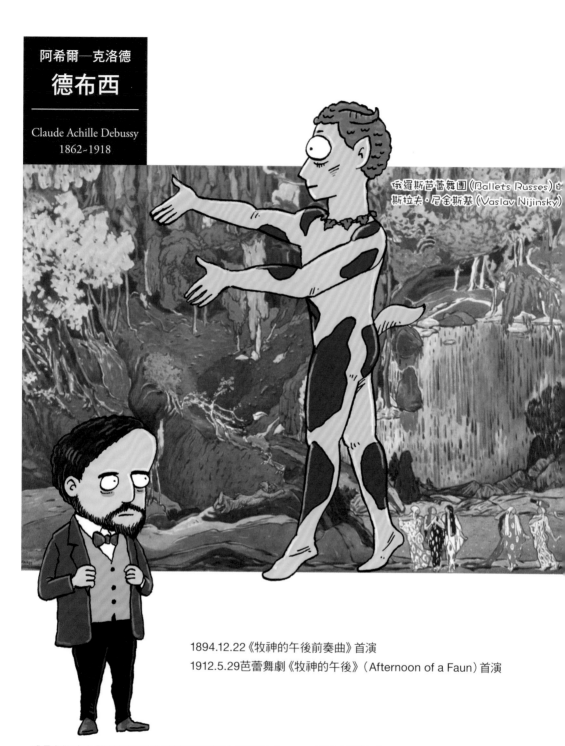

俄羅斯芭蕾舞團（Ballets Russes）的
斯拉夫·尼金斯基（Vaslav Nijinsky）

1894.12.22《牧神的午後前奏曲》首演
1912.5.29芭蕾舞劇《牧神的午後》（Afternoon of a Faun）首演

*背景畫作：負責《牧神的午後》舞台美術的畫家利昂·貝斯克（Léon Bakst）的舞台設計插畫

80年代中期，巴黎西北方的「羅馬路」（Rue de Rome）

象徵主義詩人馬拉美的公寓位於此處，每個星期二晚上都會舉辦文學聚會。

個性溫和、見多識廣，所以有很多追隨者

威廉·巴特勒·葉慈　　保羅·瓦勒里　　萊納·瑪利亞·里爾克　　保爾·魏爾倫　　斯特凡·喬治
（William Butler Yeats）（Paul Valéry）（Rainer Maria Rilke）（Paul Verlaine）（Stefan George）

斯特凡·馬拉美
（Stephane Mallarmé）

拉美的詩〈牧神的午後〉

繪了在慵懶午後

眼的潘恩（半人半獸），

在太陽底下

醉於不知是夢境

是回想的幻想場面和情緒，

象徵主義的代表性詩作。

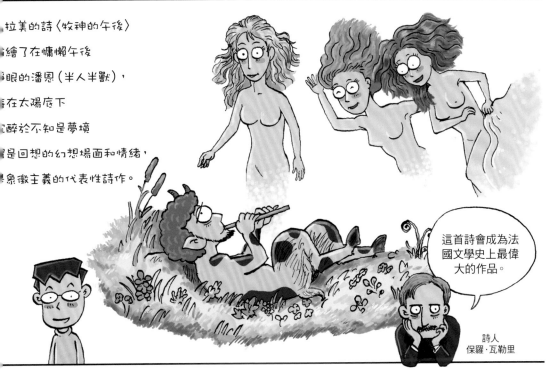

這首詩會成為法國文學史上最偉大的作品。

詩人
保羅·瓦勒里

223

除了文人，也有很多畫家、音樂家參與這個聚會…

我們也是在這裡相遇而變好朋友的。

德布西　艾瑞克·薩提

馬拉美的詩讓備受期望的年輕作曲家德布西感觸良多。

一下就能感覺到混亂交織在一起的慾望和慵懶情感。

詮釋是自由且模糊的。

是真正的前衛

〈牧神的午後〉
← 1876年出版

德布西以此詩為主題創作的音樂，在巴黎國立音樂協會首演後…

古斯塔夫·多瑞特
（Gustave Doret）

任誰聽都會覺得這完全擺脫了過去的形式，鋪陳大膽…但又是美妙又有魅力的音樂。

慵懶、溫暖、模糊…比起具體的故事內容，我更想傳達這種感覺。

評論家感到驚慌，先驅為之瘋狂，

縱然美妙，卻令人不安，

胡說八道什麼啊？

很難說是完整的音樂…

莫里斯·拉威爾

…獲得大眾的喜愛。

真正的音樂就是這個！

第一次聽到的衝擊還揮之不去。

緊接在藝術、文學之後，音樂界出現了風靡一時的象徵主義、印象主義。

這個「事件」宣告浪漫主義落幕，全新的現代音樂起步。

Symbolisme
Impressionisme

在足以媲美給音樂界丟下震撼彈的華格納潮流之後，德布西出現了。

BANQUE de FRANCE
20
209547
VINGT FRANCS
N.05 1985

＊歐元流通前的法國20法郎紙鈔

我當然也深受華格納的影響。

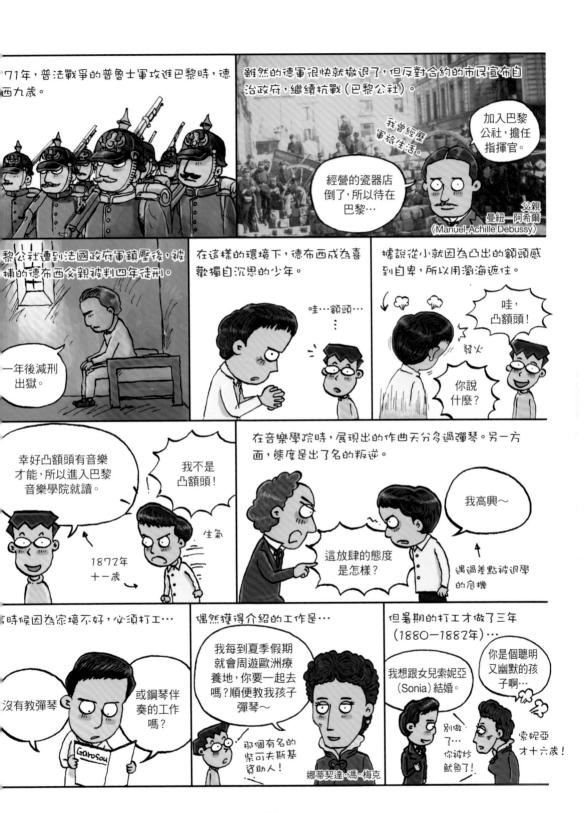

找了其他兼職，在家庭主婦音樂教室彈琴伴奏時…

我忘不了你～

愛上大十四歲的有夫之婦。

等、等一下！

法斯尼耶（Vasnier）夫人

幾乎天天到法斯尼耶家報到，以為認真作曲（？），所以經常被論。

好厲害的才能

不知情的法斯尼耶先生

---

你在這時期為了法斯尼耶夫人做了很多聲樂曲耶。

第一個唱我的聲樂曲的人就是她。

幸好昇華成藝術了…？

不愧是音樂天才，1884年獲得羅馬大獎，隔年以公費到羅馬留學（二十三歲）。

看「拉威爾」篇就了解羅馬大獎了…

好想念法斯尼耶夫人！

實際上曾經為了見法斯尼耶夫人，留學期間跑回巴黎兩次

---

在羅馬的生活他不是很滿意…

不過我遇到了李斯特，學會演奏技法。

哦，見到你很開心，年輕人！

哈利路亞當時已經是神父

相隔兩年回到巴黎的他…

李斯特和德布西啊～～音樂界的新舊花花公子兩人的相遇

從這時開始認真跟音樂、文學、藝術界的同伴交流。

前拉斐爾派的英雄、騎士精神畫作

華格納的歌劇

象徵主義詩

印象派藝術

---

1888年、1889年在拜魯特音樂節上，被華格納影響。

感覺就像來到伊斯蘭聖地「麥加」了。

《帕西法爾》、《紐倫堡的名歌手》

欣賞了《崔斯坦與伊索德》。

巴黎舉辦了萬國博覽會…提供了德布西構築「德布西音樂」的沃土。

我在巴黎看了穆索斯基的《荒山之夜》（Night on Bald Mountain）。

印尼的傳統音樂「甘美朗」公演也給我帶來很大的衝擊。

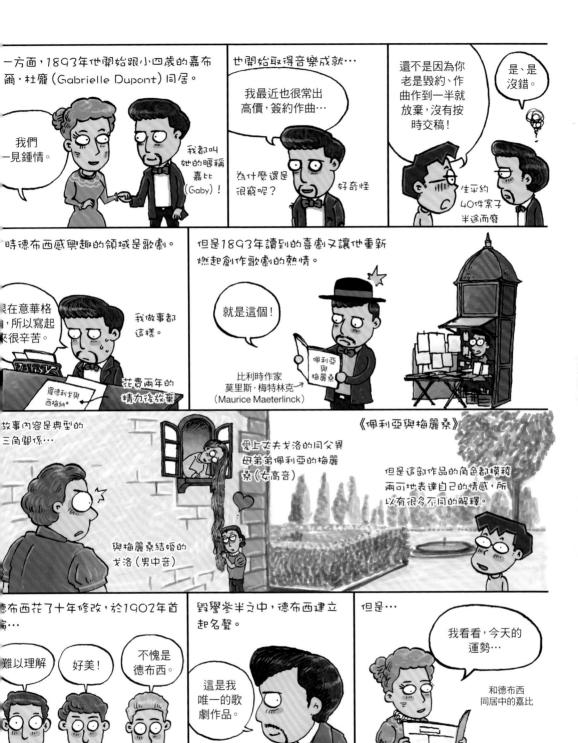

一方面，1893年他開始跟小四歲的嘉布爾‧杜龐（Gabrielle Dupont）同居。

我們一見鍾情。

我都叫她的暱稱嘉比（Gaby）！

也開始取得音樂成就…

我最近也很常出高價，簽約作曲…

為什麼還是很窮呢？

好奇怪

還不是因為你老是毀約、作曲作到一半就放棄，沒有按時交稿！

是、是沒錯。

生平約40件案子半途而廢

時德布西感興趣的領域是歌劇。

很在意華格，所以寫起來很辛苦。

我做事都這樣。

羅德利戈與西梅納*

花費兩年的精力後放棄

但是1893年讀到的喜劇又讓他重新燃起創作歌劇的熱情。

就是這個！

佩利亞與梅麗桑

比利時作家莫里斯‧梅特林克（Maurice Maeterlinck）

故事內容是典型的三角關係…

愛上丈夫戈洛的同父異母弟弟佩利亞的梅麗桑（女高音）

與梅麗桑結婚的戈洛（男中音）

《佩利亞與梅麗桑》

但是這部作品的角色都模稜兩可地表達自己的情感，所以有很多不同的解釋。

德布西花了十年修改，於1902年首演…

難以理解

好美！

不愧是德布西。

毀譽參半之中，德布西建立起名聲。

這是我唯一的歌劇作品。

但是…

我看看，今天的運勢…

和德布西同居中的嘉比

Rodrigue et Chimene

猶如雲霄飛車的戀愛史

透過新聞報導得知

什麼！他現在跟我住在一起耶？

德布西…與歌手泰瑞莎·羅傑爾（Thérèse Roger）訂婚

很快便解除婚約 1894年

開始失控…

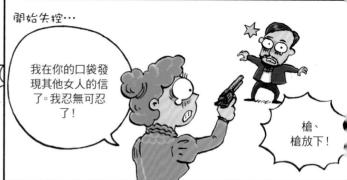

我在你的口袋發現其他女人的信了。我忍無可忍了！

槍、槍放下！

結果嘉比在1897年跟德布西分手…

呼…減壽十年…

德布西於1899年跟接著交往的「羅莎麗·泰西耶」（Rosalie Texier）結婚。

暱稱是「莉莉」（Lily）

妻子莉莉是個犧牲奉獻的賢內助，德布西度過了專心作曲的和平時期…

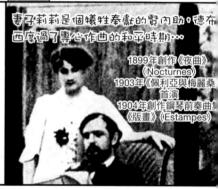

1899年創作《夜曲》（Nocturnes）
1903年《佩利亞與梅麗桑》首演
1904年創作鋼琴前奏曲集《版畫》（Estampes）

後來德布西愛上鋼琴學生的母親，結束了因為莉莉流產而開始決裂的關係…

有錢銀行家之妻艾瑪·巴洛達克（Emma Bardac）

與德布西同齡

備受打擊的莉莉1904年10月在協和廣場試圖舉槍自殺。

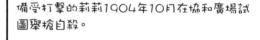

砰

幸好撿回一條命，但德布西被輿論和好友斥責…

竟然拋棄像莉莉這樣的好妻子。

應該要付醫療費吧！

好失望！

1905年跟莉莉離婚的德布西與艾瑪一起前往英國。

艾瑪也跟丈夫離婚

…懷孕中

待在倫敦時完成了另一首美麗的作品《大海》（La Mer）

Face à la Mer~

1905年10月德布西疼愛有加的女兒「克洛德—艾瑪」(Claude-Emma)出生，

**我們回到巴黎了。**

**暱稱是「秀秀」(Chouchou)**

**頭徹尾的女兒奴**

重生為勤奮的一家之主。

倫敦、維也納、阿姆斯特丹、布達佩斯、莫斯科、聖彼得堡、杜林、羅馬、布魯塞爾…**來賺錢！**

**為了賺生活費，有什麼公演就去。**

1909年…由於直腸癌和失眠，飽受痛苦。

…期的德布西留下特別多作

上

**明珠…**

用音樂表達對女兒的關心和愛。
L.113《兒童天地》(Children's Corner)
—《大象搖籃曲》(Jimbo's Lullaby)
—《洋娃娃小夜曲》(Serenade for the Doll)
—《雪花舞》(The Snow is Dancing)
—《小牧童》(The Little Shepherd)
L.128《玩具箱》(La boîte à joujoux)

雖然持續熱情創作，但因為1915和1916年的直腸癌手術，元氣大傷…

1918年3月25日，一戰時在巴黎慘遭炮擊而過世。

統計1918年3月21日～7月德國列車炮(Bertha)轟擊傷亡的地圖
*巴黎與市郊被投了306發炮彈，250人死亡，678人受傷

在巴黎東北方100公里外圍炮擊又稱「巴黎炮」(Paris Gun)

**留下秀秀就走，好心痛。**

**當然是《牧神的午後前奏曲》。**

**那是最完美的音樂。**

**強力推薦！**

提問：您的葬禮要演奏什麼音樂？

回答：莫里斯·拉威爾

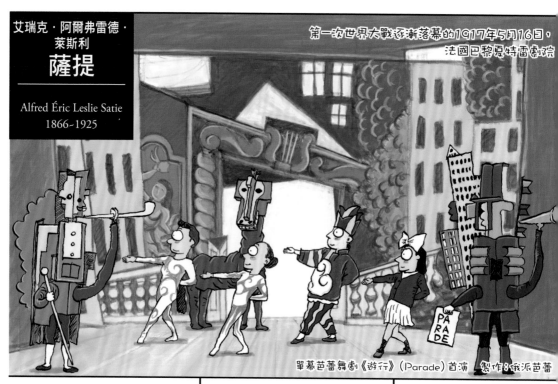

艾瑞克·阿爾弗雷德·萊斯利
**薩提**

Alfred Éric Leslie Satie
1866~1925

第一次世界大戰逐漸落幕的1917年5月16日，法國巴黎夏特雷劇院

單幕芭蕾舞劇《遊行》（Parade）首演　製作8俄派芭蕾

企劃與劇情「尚·考克多」（Jean Cocteau）

當時二十八歲

美術與服裝「巴勃羅·畢卡索」（Pablo Picasso）

當時三十六歲

舞蹈「雷歐尼德·馬辛」（Léonide Massine）

俄派芭蕾的首席舞蹈家

以及，音樂「艾瑞克·薩提」

**我是主角！**

當時五十一歲

觀眾對這部由當時最厲害的天才所創作的作品…

**邊發出噓聲，邊丟橘子！**

230

那個像玩具的舞台服裝是什麼鬼啊？

這是「立體主義」！

紙做的…

槍聲、打字機聲、警笛聲，音樂之中怎麼會有噪音啊？

前衛！

考克多

果因為跟觀眾和主辦方產生衝突，引起軒然大波，在這過程之中…

薩提還被打了一記耳光。

哎唷喂！

一啪

事情不僅止於此…

《遊行》…

很低俗？

遭到批評後

你瘋了嗎？竟然在明信片上寫髒話，寄了過來…

評論家尚‧普艾格（Jean Poueigh）

拿別人出氣

笨蛋

傻子

無知的傢伙！

←被告了

先生的音樂是一種全新的音樂。單純又明快！

但是大家卻不那麼認為！

太年輕的我來到太保守的世界！

231

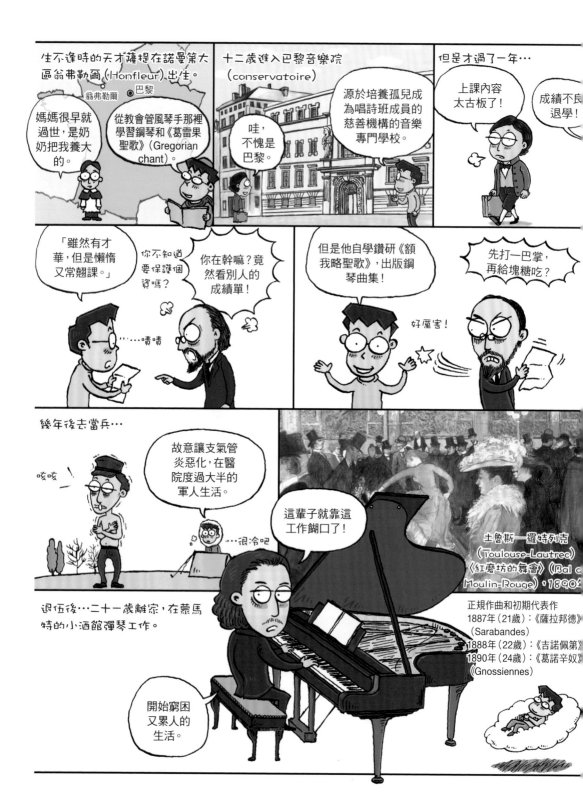

生不逢時的天才薩提在諾曼第大區翁弗勒爾 (Honfleur) 出生。

翁弗勒爾　●巴黎

媽媽很早就過世，是奶奶把我養大的。

從教會管風琴手那裡學習鋼琴和《葛雷果聖歌》(Gregorian chant)。

十二歲進入巴黎音樂院 (conservatoire)

源於培養孤兒成為唱詩班成員的慈善機構的音樂專門學校。

哇，不愧是巴黎。

但是才過了一年…

上課內容太古板了！

成績不良退學！

「雖然有才華，但是懶惰又常翹課。」

你不知道要保護個資嗎？

你在幹嘛？竟然看別人的成績單！

……嘖嘖

但是他自學鑽研《額我略聖歌》，出版鋼琴曲集！

好厲害！

先打一巴掌，再給塊糖吃？

幾年後去當兵…

咳咳

故意讓支氣管炎惡化，在醫院度過大半的軍人生活。

……很冷吧

退伍後…二十一歲離家，在蒙馬特的小酒館彈琴工作。

這輩子就靠這工作餬口了！

開始窮困又累人的生活。

土魯斯—羅特列克 (Toulouse-Lautrec)《紅磨坊的舞會》(Bal [au] Moulin-Rouge)，1890[年]

正規作曲和初期代表作
1887年（21歲）：《薩拉邦德》(Sarabandes)
1888年（22歲）：《吉諾佩第》(Gnossiennes)
1890年（24歲）：《葛諾辛奴》(Gnossiennes)

91年遇到交流音樂靈<br>的一生摯友德布西。

薩提是個<br>勤奮的人。

…好欺負

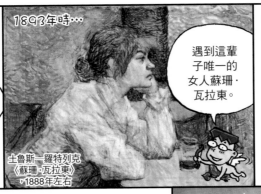

遇到這輩<br>子唯一的<br>女人蘇珊·<br>瓦拉東。

土魯斯－羅特列克<br>〈蘇珊·瓦拉東〉<br>，1888年左右

她是當時最出色的模特兒，也是<br>許多畫家的情婦。

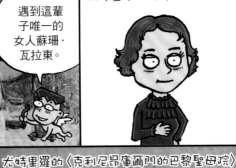

時也是著名的蒙馬特畫家莫里斯·尤特里羅<br>（Maurice Utrillo）的母親。

八歲時生的

但父親<br>是誰啊？

尤特里羅的〈克利尼昂庫爾門的巴黎聖母院〉<br>（Notre-Dame de Clignantcourt），1912年

喂，主角<br>是我啊！

哇…<br>畫得真好！

可惜的，他們的戀情半年後就結束了…

妳看起來<br>好像我媽。

走開，<br>瘋子！

叔叔…<br>再見～

薩提一輩子活在寂寞、酒精和貧困之中。

綽號是「窮光蛋」，唉～

薩提彈琴工作的蒙馬特

單趟10公里，往返<br>20公里<br>每天用走的，，

走得再怎麼快，<br>來回也要四小時

薩提居住的阿科伊

絕對不能漏掉的薩提故事是，

下雨了，你為<br>什麼不撐傘？

我怕<br>雨傘淋濕。

薩提的奇怪行動和習慣。

你可以別再跟<br>著我了嗎？

生平不讓任何<br>人到家裡的事<br>很有名。

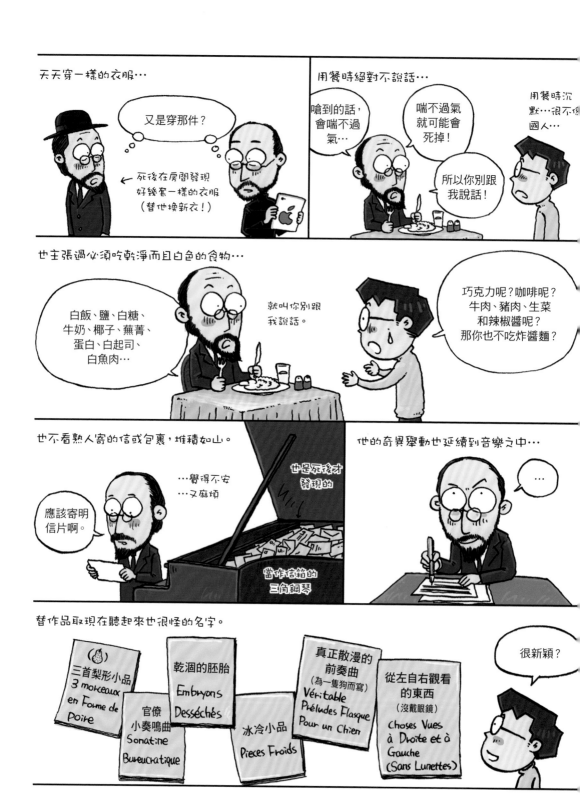

中的壓軸是名為《煩惱事》（Vexation）的作品，第一章
譜指示要反覆彈奏840次。

1963年首演

應該需要14
個小時吧。

約翰·凱吉
（John Cage）

另一方面，薩提不斷實驗和挑戰。

為什麼一
定要去音
樂會，集中
精神地聽
音樂呢？

就像光或空
氣、家具，當
作背景音樂
不行嗎？

邊工作邊漫不經心
地聽！

《家具音樂》（Musique
D'ameublement）

我一直都是
那樣聽。

晚年的時候，年輕音樂家組成「阿科伊
小學」（Ecole d'Arcueil），追隨他…

但是他酒
越喝越多…

1925年7月1日因為
肝硬化過世。

五十九歲

雖然薩提的音樂跟主流音樂互相對立，但是對拉威爾等法國音樂家和現代音樂影響深遠，到目前還是深
受歡迎。

浸透了薩提音樂的蒙馬特

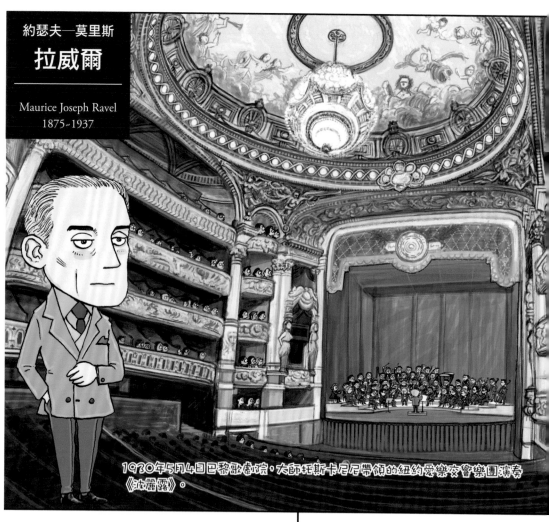

約瑟夫—莫里斯
**拉威爾**

Maurice Joseph Ravel
1875~1937

1930年5月4日巴黎歌劇院，大師托斯卡尼尼帶領的紐約愛樂交響樂團演奏《波麗露》。

公演大成功！

哇

托斯卡尼尼

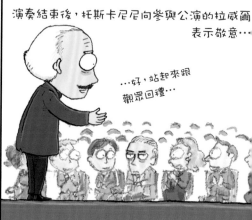

演奏結束後，托斯卡尼尼向參與公演的拉威爾表示敬意…

…好，站起來跟
觀眾回禮…

236

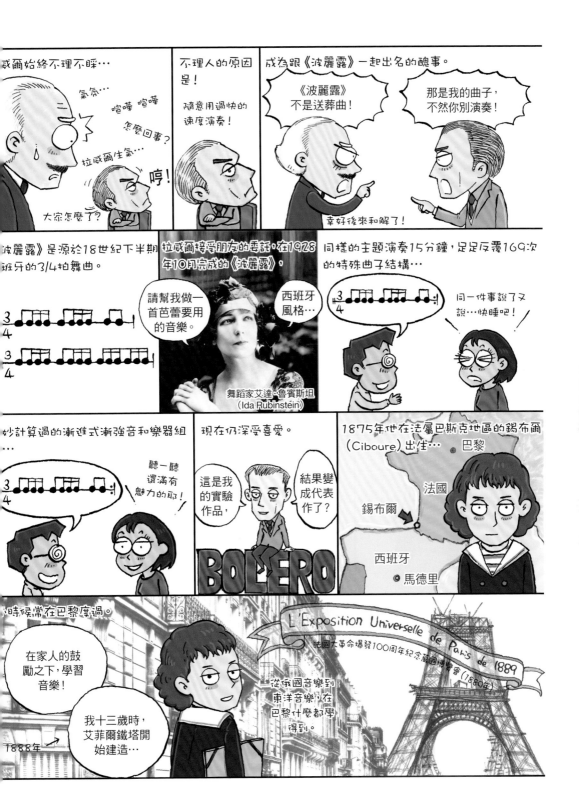

威爾始終不理不睬…

氣氛…

喧嘩 喧嘩

怎麼回事?

拉威爾生氣…

哼!

大家怎麼了?

不理人的原因是!

隨意用過快的速度演奏!

成為跟《波麗露》一起出名的醜事。

《波麗露》不是送葬曲!

那是我的曲子,不然你別演奏!

幸好後來和解了!

《波麗露》是源於18世紀下半期西班牙的3/4拍舞曲。

請幫我做一首芭蕾要用的音樂。

舞蹈家艾達·魯賓斯坦
(Ida Rubinstein)

西班牙風格…

拉威爾接受朋友的委託,在1928年10月完成的《波麗露》,

同樣的主題演奏15分鐘,足足反覆169次的特殊曲子結構…

同一件事說了又說…快睡吧!

妙計算過的漸進式漸強音和樂器組…

聽一聽還滿有魅力的耶!

現在仍深受喜愛。

這是我的實驗作品,

結果變成代表作了?

BOLERO

1875年他在法屬巴斯克地區的錫布爾(Ciboure)出生…

巴黎

法國

錫布爾

西班牙

馬德里

小時候常在巴黎度過。

在家人的鼓勵之下,學習音樂!

我十三歲時,艾菲爾鐵塔開始建造…

1888年

L'Exposition Universelle de Paris de 1889

法國大革命爆發100周年紀念萬國博覽會(1889年)

從俄國音樂到東洋音樂,在巴黎什麼都學得到。

237

拉威爾是法國文化、藝術達到巔峰的美好年代（La Belle Époque）的音樂家之一。

1889年就讀菁英必讀的巴黎音樂學院。

卡密爾·普萊耶爾

加布里埃爾·佛瑞（Gabriel Urbain Fauré）

克勞德·德布西

艾瑞克·薩提

他的評價從學生時期就很兩極化

他的音樂很創新。

評價時客觀一點

佛瑞 音樂院長

作曲系教授

提奧多·杜布瓦（Théodore Dubo）

---

結果拉威爾陷入爭論的中心。

羅馬大獎是援助繪畫、文學、音樂、建築等藝術領域人才的國家助學事業⋯

第一名可以用公費到羅馬留學。

在音樂領域，巴黎音樂學院一年只能選一名學生！

三十歲的模樣

羅馬大獎得主的住處一羅馬麥第奇別墅

拉威爾最終沒有得獎。

羅馬大獎5次落選

1900年預賽淘汰

1901年第三名

1902年入圍決賽

1903年入圍決

1905年預賽淘汰

創作賦格和猜唱賽

---

尤其是當拉威爾第五次挑戰失敗後⋯

不是啊，像拉威爾這樣的作曲家

怎麼會在預賽被淘汰？

羅曼·羅蘭（Romain Rolland）

知識分子、評論家猛烈批評巴黎音樂學院。

是哪位評審委員評選的？

只會要求規則和形式的巴黎

過時的習慣和偏見

藝術

無能的院長和教授辭職吧！

只有技術。

結果音樂學院院長和保守的教授下台。

脫下了「官服

提奧多·杜布瓦

---

在這場風波中，拉威爾作為代表新穎法國音樂的年輕作曲家，累積了經歷。

《死公主的孔雀舞曲》（Pavane pour une infante défunte）（1899年）
《天方夜譚》（1903年）
《夜之加斯巴》（Gaspard de la nuit）（1908年）
《西班牙狂想曲》（Rapsodie espagnole）（1907—1908年）
《馬拉美的三首詩》（Trois poèmes de Mallarmé）（1913年）

《水之嬉戲》（Jeux d'eau）（1901年）
《大自然的故事》（Histoires naturelles）（1906年）
《鵝媽媽》（Ma mère l'Oye）（1908—1910年）
《達夫尼與克羅伊》（Daphnis et Chloé）（1909—1912年）
《鋼琴三重奏》（Piano Trio）（1914年）

但是，「美好年代」無奈地落幕了⋯

砰

1914年6月28日

塞拉耶佛

奧匈帝國

皇太子夫婦遭到暗殺

七月爆發第一次世界大戰

238

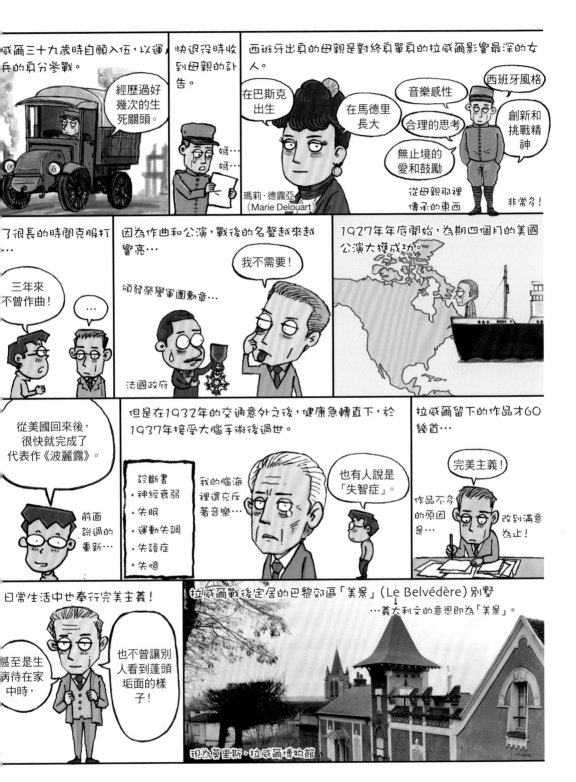

威爾三十九歲時自願入伍，以運兵的身分參戰。

經歷過好幾次的生死關頭。

快退役時收到母親的訃告。

媽…媽…

西班牙出身的母親是對終身單身的拉威爾影響最深的女人。

在巴斯克出生

在馬德里長大

瑪莉·德露亞（Marie Delouart）

音樂感性

合理的思考

無止境的愛和鼓勵

西班牙風格

創新和挑戰精神

從母親那裡傳承的東西

非常多！

了很長的時間克服打…

三年來不曾作曲！

…

因為作曲和公演，戰後的名聲越來越響亮…

我不需要！

頒發榮譽軍團勳章…

法國政府

1927年年底開始，為期四個月的美國公演大獲成功。

從美國回來後，很快就完成了代表作《波麗露》。

前面說過的重新…

但是在1932年的交通意外之後，健康急轉直下，於1937年接受大腦手術後過世。

診斷書
・神經衰弱
・失眠
・運動失調
・失語症
・失憶

我的腦海裡還充斥著音樂…

也有人說是「失智症」。

拉威爾留下的作品才60幾首…

完美主義！

作品不多的原因是…

改到滿意為止！

日常生活中也奉行完美主義！

甚至是生病待在家中時，

也不曾讓別人看到蓬頭垢面的樣子！

拉威爾戰後定居的巴黎郊區「美景」（Le Belvédère）別墅

…義大利文的意思即為「美景」。

現為莫里斯·拉威爾博物館

# 寫給年輕人的古典音樂小史【暢銷漫畫Q版】

連乖戾的貝多芬都萌得不要不要，認識30位作曲大師的快樂指南
（原書名：寫給年輕人的古典音樂小史）

作　　者　洪允杓（Hong Yunpyo）
譯　　者　林芳如
封面設計　日央設計、詹淑娟（二版調整）
內頁構成　詹淑娟
文字編輯　蔡曉玲
執行編輯　柯欣妤
行銷企劃　王綬晨、邱紹溢、蔡佳妘
總 編 輯　葛雅茜
發 行 人　蘇拾平

出　　版　原點出版 Uni-Books
　　　　　Facebook：Uni-Books 原點出版
　　　　　Email：uni-books@andbooks.com.tw
　　　　　台北市105松山區復興北路333號11樓之4
　　　　　電話：02-2718-2001　傳真：02-2718-1258
發　　行　大雁文化事業股份有限公司
　　　　　台北市105松山區復興北路333號11樓之4
　　　　　24小時傳真服務　（02）2718-1258
　　　　　讀者服務信箱　Email: andbooks@andbooks.com.tw
　　　　　劃撥帳號　19983379
戶　　名　大雁文化事業股份有限公司

初版一刷　2018年7月
二版二刷　2024年5月

定　　價　440元
ISBN　　　978-626-7084-54-0（平裝）
ISBN　　　978-626-7084-52-6（EPUB）

大雁出版基地官網：www.andbooks.com.tw

안녕 클래식 © 2014 by 홍윤표
All rights reserved.
First published in Korea in 2014 by Design House Inc.
This translation rights arranged with Design House Inc.
Through Shinwon Agency Co., Seoul
Traditional Chinese translation rights © 2022 by Uni-Books
This book was produced with the funding of the SBA Seoul Animation Center.

國家圖書館出版品預行編目(CIP)資料

寫給年輕人的古典音樂小史 / 洪允杓
著；林芳如譯. -- 二版. -- 臺北市：原
點出版：大雁文化發行, 2022.12
240面；17×23公分
ISBN 978-626-7084-54-0（平裝）

1.音樂家 2.傳記 3.通俗作品

910.99　　　　　　　　　111018062